KB016965

기묘한
미술관

기묘한
미술관

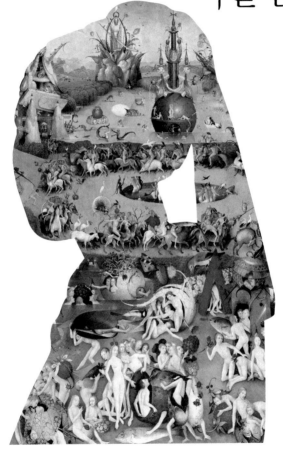

진 병 관 지 음

아름답고 서늘한
명화 속 미스터리

아름답고 서늘한 미술관 속으로

파리에 온 지 벌써 13년이 되었다. 그동안 루브르 박물관을 몇 번이나 가보았을까? 1,000번? 1,500번? 방문 횟수가 중요한 것은 아니지만 작품 해설을 위해 적게는 일주일에 한 번, 많은 사람이 파리를 찾는 여름철에는 일주일에 4~5일도 방문했던 것 같다.

가끔 작품 해설을 들으며 이런 질문을 하는 분들도 계셨다.

"수백 번은 보고 설명한 작품일 텐데 지겹지 않아요?"

그때마다 나의 대답은 "여전히 설레고 재밌습니다"였다.

아직도 이따금 온전히 나만을 위해 멀고 구석진 자리의 작품을 보러 간다. 그리고 마치 작품이 내 것인 양 천천히 감상하고 안부를 전하며 위로를 받고는 한다. 미술관은 일을 하는 곳이기도 하지만 언제나 평온함과 감동을 주는 공간이기도 하다.

코로나로 봉쇄령이 내려졌던 루브르 박물관은 수개월 만에 다시 관람객을 맞았다. 관람객 모두가 마스크를 착용했다는 것 말고는 변한 것이 없었다. 여전히 모나리자 앞에 가장 많은 관람객이 모여

있었고, 기원전부터 인간이 남긴 위대한 시간의 기록들은 그 자리를 지키고 있었다.

오랜만에 문을 연 루브르 박물관을 찾은 나는 9시에 입장해, 다시 못 올 사람처럼 늦은 오후가 되어서야 문 밖을 나섰다. 미술관을 나오며 문득 '여행을 하기도, 미술관에도 가기 힘든 시기인데 흩어져 있는 명화를 한자리에 모아 전시하는 미술관이 있다면 어떨까?' 하는 생각이 들었다. 《기묘한 미술관》은 이러한 아이디어에서 시작된 상상 속 미술관이다.

이 미술관에 전시한 작품은 유명해서 누구나 잘 안다고 생각하지만 아직 알려지지 않은 비밀스러운 이야기가 숨겨진 작품들로 선정했다.

미술관은 총 다섯 개의 관으로 나뉘어 있다. 1관은 '취향의 방'으로, 겉보기에는 아름답지만 작품이 탄생한 배경과 취향은 마냥 아름답지만은 않을 수 있는 다양한 작품들을 전시했다. 2관은 '지식의

방'으로, 명화에 대한 역사적 배경이나 시대 상황, 알레고리 해석 등 알면 더 깊이 이해할 수 있는 그림들을 전시했다. 3관은 '아름다움의 방'으로, 누가 봐도 아름답다고 느끼는 작품들과 새로운 아름다움을 제시하는 작품들을 전시했다. 아름다운 것은 정말 아름다운가, 추한 것도 아름다울 수 있는가에 대한 질문의 답을 스스로 찾기 바란다. 4관은 '죽음의 방'으로 늘 죽음이 지근거리에 있었던 화가들에 대해 주로 다뤘다. 그리고 죽음이 삶과 어떻게 연결되어 있고, 작품으로 어떻게 승화될 수 있는지에 대해 이야기했다. 마지막 5관은 '비밀의 방'으로, 아직도 작품에 대한 미스터리가 전부 해석되지 않아 더욱 흥미로운 작품들을 전시했다. 작품을 관람하며 자기만의 해석을 더할 수 있다면 이 미술관의 해설사로서 더 바랄 게 없을 것이다.

《기묘한 미술관》의 모든 작품에는 숨겨진 미스터리가 있다. 작품을 이해하기 위해 미술사, 작품의 사조와 화풍, 기법 등도 소개했지만 화가가 어떤 생각으로 자신의 우주를 표현했는지에 더 중점을 두고 관람하기를 바란다.

새벽마다 글을 쓰느라 매번 해가 중천일 때 기상하는 날이 많았지만, 항상 다정하게 글은 생각대로 잘 쓰고 있는지 물으며 응원해준 아내 송이에게 가장 큰 고마움을 전한다. 그리고 사랑하는 가족들에게도 그리움과 감사를 표한다. 부족한 글이 책이 될 수 있도록 용기와 아이디어를 준 이경희 편집자와 결핍을 용기로 바꾸게 도와주는 파리의 동료 은혜, 선영, 인환 씨, 유튜브 채널 〈파리 비디오 노트〉를 통해 격려해주시는 구독자 여러분께도 깊은 고마움을 전하고 싶다.

파리에서 만날 날을 기다리며
진병관

차례

1관

취향의 방

평일에는 세관원,
주말에는 화가였던 남자

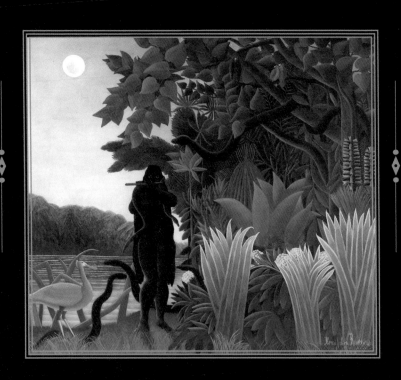

앙리 루소, 〈뱀을 부리는 주술사〉,
캔버스에 유화, 167×189.5㎝, 1907년, 오르세 미술관

앙리 루소,
〈뱀을 부리는 주술사〉

✼

 화가 루소는 늘 일요일에 그림을 그렸다. 집안 사정이 어려워 일찍 취업했고 군대 복무 중 아버지가 돌아가시자 집안을 책임지기 위해 말단 세관원으로 일한 그는 화가라는 꿈을 포기하지 않고 쉬는 날이면 루브르 박물관에서 거장들의 작품을 모사하며 그림 실력을 쌓았다. 그래서 그는 일하지 않는 일요일에만 그림을 그린다고 '일요 화가' 또는 '세관원 화가'라고 불렸다. 실제로 더 많은 이가 '화가 루소'보다 '세관원 화가 루소'라고 불렀다.

 그가 자신의 작품을 사람들에게 본격적으로 선보이기 시작한 것은 41세가 되던 1885년부터다. 호기롭게 살롱전에도 작품을 출품하지만 기성 교육을 받은 화가들의 전쟁터에서 주목받을 리 만무했다. 하지만 그는 좌절하거나 포기하지 않고 독립 미술가전을 통해 작품을 선보인다. 물론 작품은 팔리지 않았다. 하지만 루소는 1893년

급기야 20년이 넘게 해오던 세관원 일을 그만두고 50세가 다 되어 전업 화가의 길로 들어선다. 그리고 더욱 왕성한 작업을 이어가지만, 그의 무모할 정도로 용기 있는 선택에 응원보다는 비웃음 섞인 평가가 훨씬 더 많았다. 언론에서는 그의 그림을 두고 "실없이 웃음이 나온다", "단돈 3프랑으로 기분 전환하기 좋은 그림", "손을 대지 않고 그림을 그린다는 소문이 있던데 어떻게 그림을 그리는지 궁금하다"라는 평을 내놓았다.

✤ 파리의 식물원에서 발견한 정글

루소의 작품은 살아생전 소수의 후배에게만 지지를 받았을 뿐 다른 이들은 대부분 야박하다 못해 모멸감을 느낄 정도로 평가했다. 하지만 그는 포기하지 않고 매년 독립 전시회에 1점 이상의 작품을 출품하며 정글 시리즈로 이름을 조금씩 알린다.

정글 시리즈 중 하나인 〈뱀을 부리는 주술사〉를 살펴보자. 어디인지 모를 정글의 밤, 구름 한 점 없는 하늘에 보름달이 떠오르고 달빛을 등져 실루엣만 보이는 여인이 피리를 분다. 우거진 숲이 마치 천국의 모습과도 비슷해 여인을 이브라고 생각해도 될 것 같다. 피리 소리에 깨어난 뱀들과 종을 알 수 없는 새들, 한 포기 한 포기 그려진 풀들이 연주를 듣기 위해 마치 살아 있는 것처럼 여인 곁으로 모여든다.

여인의 피리 소리와 강물에 비치는 달빛, 우거진 수풀로 표현된 정글은 마치 꿈속에서 보고 있는 듯하기도 하고 동화의 한 장면이 시작되는 것 같기도 하다.

루소는 〈뱀을 부리는 주술사〉를 비롯해 특유의 환상적 순수, 원시적 상상력이 드러나는 정글 시리즈를 약 25점 이상 그렸다. 이 시리즈에서는 원근법이나 비례 같은 사실주의 기법이나 빛의 효과를 표현하는 인상주의 기법 등 기존 화가들이 표현하려 한 그 어떤 방식도 찾아볼 수 없다. 그래서 더욱 루소만의 독창성이 빛을 발한다.

루소가 왜 정글 시리즈를 그렸는지는 정확히 밝혀지지 않았다. 아마 프랑스의 멕시코 원정에서 살아남은 군인들을 만나 그들에게 열대 우림 지역 이야기를 듣고 개인적 흥미가 생긴 것이 아닐까 추측할 뿐이다.

그런데 그는 이 시리즈가 알려지자 사람들에게 군대에 있을 때 멕시코와 정글을 다녀왔다고 자랑했다고 한다. 사람들은 그런 그의 이력을 듣고 독특한 화가라고 생각했지만, 사실 루소는 살아생전 프랑스 밖으로 여행해본 경험이 전혀 없었다. 자존감이 높다고 해야 할까 아니면 망상에 사로잡힌 인물이라고 해야 할까? 아무튼 그는 파리의 식물원에서 이국적인 식물들을 관찰하고, 동물을 박제해 만든 전시관을 들락거리며 열심히 상상의 날개를 펼쳐 스케치로 옮겼다.

정글 시리즈 중 〈굶주린 사자가 영양을 덮치다〉가 가장 먼저 빛을 본다. 1905년 가을 살롱전(정부 주도 살롱전이 아닌 비영리 예술가 협

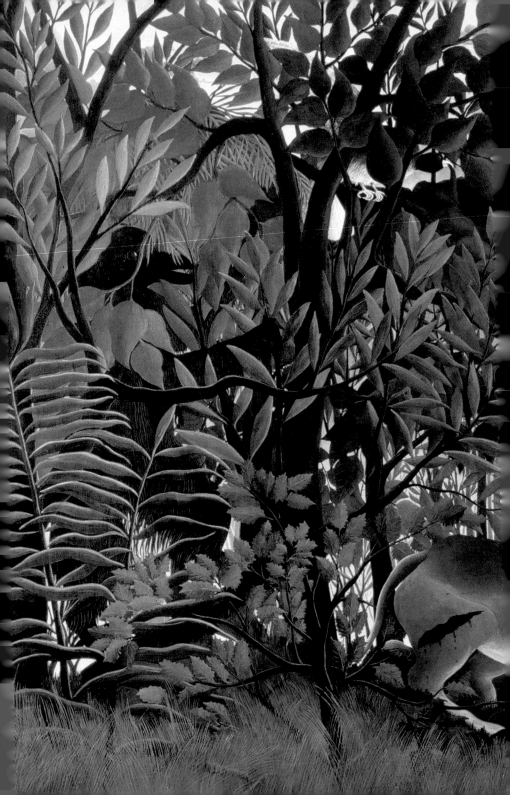

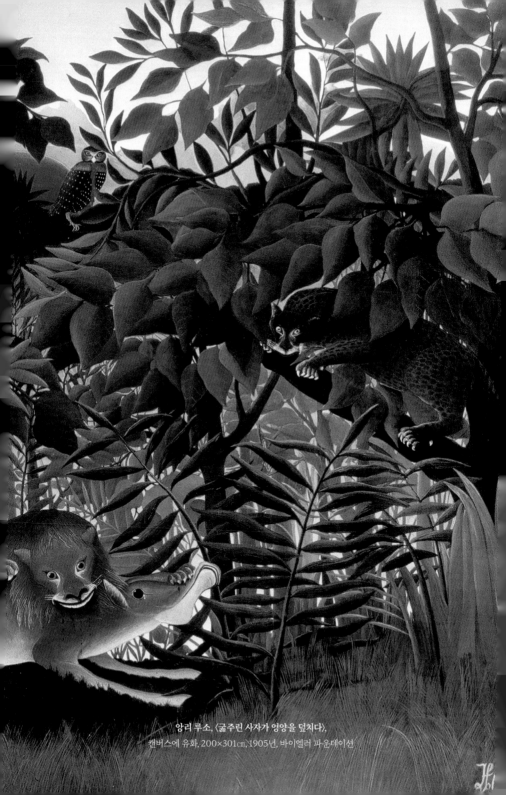

앙리 루소, 〈굶주린 사자가 영양을 덮치다〉,
캔버스에 유화, 200×301㎝, 1905년, 바이엘러 파운데이션

회가 1903년부터 시작한 독립 살롱전)에 출품한 이 작품이 7번 전시실에 걸려 있었다. 같은 공간에 앙리 마티스, 모리스 드 블라맹크 등 젊은 화가들의 작품이 함께 전시되었다. 전시실의 작품을 관람한 평론가 루이 보셀은 마치 야수의 우리에 갇혀 있는 도나텔로 같다는 말을 사용해 '야수파'라는 명칭을 탄생시킨다. 물론 루소는 야수파와 함께 길을 걸은 화가는 아니었지만, 그도 이름을 알릴 기회를 얻게 된 것이다. 그리고 다음 해 '그의 눈에 들면 유명해진다'라고 알려진 화상 볼라르가 루소의 작품을 구매하면서 그에 대한 평가도 조금씩 유해진다. 그리고 루소는 본격적으로 정글 시리즈를 그리기 시작한다.

❖ 누구의 인정을 받지 않아도 행복한 예술가

정글 시리즈가 긍정적인 평가를 받았지만 루소의 말년 3년 정도에 그친다. 그는 오히려 활동 기간 동안 대부분 괴짜 화가 정도의 평을 벗어나지 못했다. 하지만 세상이 뭐라 떠들어도 루소는 자기애가 강했다.

스스로 자신의 스승은 자연뿐이라 말하고 다녔고, 자신이 프랑스 최고의 사실주의 화가 중 한 명이라고 직접 소개했다. 실제로 그는 1897년에 〈잠자는 집시〉를 그린 후 굉장히 만족해서 고향 라발의 시장에게 직접 편지를 보내 자신을 독학으로 그림을 배운 화가라 소개하고 〈잠자는 집시〉의 구매를 권한다. 그러면서 그림 값으로

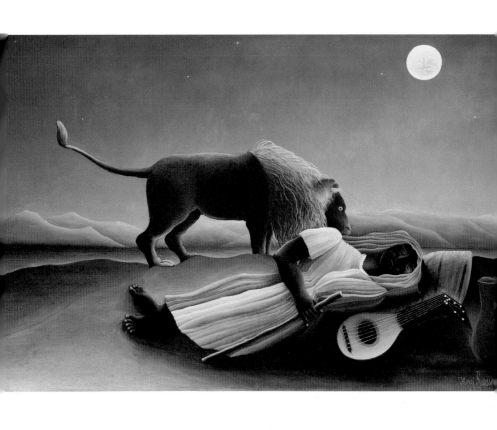

앙리 루소, 〈잠자는 집시〉,
캔버스에 유화, 129.5×200.7㎝, 1897년, 뉴욕 현대 미술관

앙리 루소, 〈나 자신, 초상-풍경〉,
캔버스에 유화, 143×110㎝, 1890년, 프라하 국립 미술관

1,800프랑(비슷한 시기에 산 에밀 졸라, 세잔, 피카소가 남긴 기록에 의하면 그들의 한 달 생활비가 대략 125~150프랑이었다) 정도를 받고 싶다고 전했지만 당연히 시에서는 아무 답변도 받지 못했다.

또 다른 일화도 있는데, 한번은 루소가 사기 사건에 휘말려 재판을 받던 중 재판관에게 자신이 유죄 판결을 받으면 가장 피해를 보는 것은 자신이 아니라 예술 그 자체일 것이라며 자신과 예술을 동일시하는 변론을 했다.

이렇게 자기애가 강한 화가들은 자화상으로 자신에 대한 인상을 드러낸다. 그도 1890년에 〈나 자신, 초상-풍경〉이라는 작품으로 자신이 얼마나 훌륭한 화가인지 표현한다. 붓과 팔레트를 들고 베레모를 쓴, 누가 봐도 화가인 인물이 그려져 있다. 자신의 인자한 인간적 성품을 표현하고 싶었던지 팔레트에는 사별한 첫 부인 클레망스와 현재 부인 조세핀의 이름을 나란히 적었다. 또 비례를 무시하고 인물을 그림의 3분의 2 정도 크기로 그려 배경보다 화가를 더 강조했다. 배경에는 새로운 시대를 표현하는 철제 다리와 만국 박람회에 참여한 나라들의 국기를 단 배, 막 지어진 에펠탑을 그렸다. 마지막으로 푸른 하늘과 구름, 구름 속의 해로 프랑스 국기의 삼색을 표현했다. 신문물을 통해 자기 자신을 새 시대 화가의 표상으로 표현하면서 조국 프랑스에 대한 자부심도 잊지 않은 듯 애국심까지 꼼꼼하게 챙겼다. 이 정도면 남들이 인정해주지 않아도 스스로 행복한 예술가였을 것 같다는 생각이 든다.

✤ 예술은 꿈꾸는 자의 것

앙리 루소의 그림을 가장 좋아하던 이들은 새로운 예술을 꿈꾸던 청년 예술가들이었다. 가장 먼저 초현실주의 시인 알프레드 자리가 루소의 원시적이고 아이같이 풍부한 상상력을 높이 평가했다. 이후 시인 기욤 아폴리네르, 입체화 화가 로베르 들로네, 피카소 등이 그와 인연을 갖게 된다. 이들은 당시 아프리카 조각에서 새로운 예술을 찾고 있었고, 루소의 작품에서 때가 묻지 않은 원시성을 발견하여 그를 '순수한 원시인'이라 부르며 호감을 표시했다. 특히 이미 이야기한 〈뱀을 부리는 주술사〉는 로베르 들로네의 어머니가 인도의 여름밤을 그려달라고 주문한 것을 루소만의 상상력으로 답한 작품으로도 유명하다.

루소의 작품을 "살롱전의 때가 묻지 않은 순수한 작품들"이라고 평가한 피카소는 평소에도 그의 작품을 수집하고 다른 이들에게 소개한다. 대표적인 일화로 어느 날 루소가 그린 초상화를 화상이 아닌 어느 골동품점에서 발견해 구매한다. 이를 축하하기 위해 자신의 몽마르트르 아틀리에에 작품을 걸어두고 친구들을 초대해 '루소의 밤'을 개최한다. 파티장을 루소의 그림 속 정글처럼 포도 잎으로 꾸미고, 그를 위한 의자와 왕관도 준비한 후 찬사를 바쳤다고도 전해진다. 그리고 초대받은 루소는 피카소에게 우리는 둘 다 이 시대의 최고의 화가이며 피카소는 이집트 양식에서, 자신은 현대적 양식에서 뛰어나다고 평했다고 한다. 어찌 보면 당황스러운 대답이지만 젊

은 예술가들은 그런 루소에게 더욱 매력을 느꼈다.

하지만 루소의 시간은 오래가지 못했고, 피카소와의 만남 이후 2년 뒤인 1910년 그는 병을 얻어 66세의 나이로 생을 마친다. 살아생전 알아주는 이들이 얼마 없었던 예술가였기에 그의 장례식에는 단 7명만이 참석했을 정도로 소박했다. 하지만 그를 좋아하던 입체파 화가들은 루소의 조각조각 그려 붙인 것 같은 화법에서 콜라주 기법을 발전시킨다. 동화적이고 몽환적인 정글 시리즈는 초현실주의 화가에게도 영감을 준다. 그리고 예술이란 교육받은 이들만의 전유물이 아닌 자신만의 언어가 있다면 얼마든지 표현할 수 있는 것이라는 선례를 남기며 현대의 예술가들에게도 여전히 용기와 영감을 주고 있다.

집 한 채 가격보다 비싼
튤립을 그린 그림

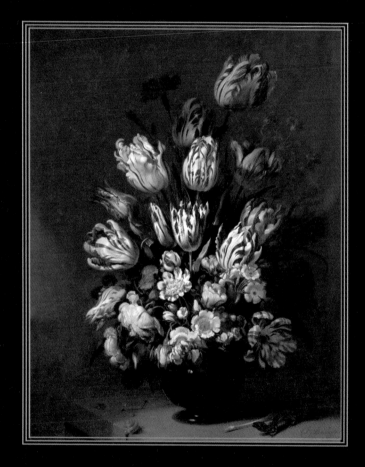

한스 볼롱기에르, 〈꽃이 있는 정물화〉,
패널에 유화, 67.6×53.3㎝, 1639년, 암스테르담 국립 미술관

한스 볼롱기에르,
〈꽃이 있는 정물화〉

�֎

마르틴 루터의 종교 개혁으로 플랑드르(벨기에와 네덜란드) 지역에서는 큰 폭풍이 일어나고, 합스부르크 왕가의 개신교 탄압과 과중한 세금 정책으로 결국 1567년 네덜란드 독립 전쟁이 벌어진다. 갈등은 무려 80년간 계속되다 1648년 베스트팔렌 조약으로 종지부를 찍으며 북부 네덜란드가 독립을 쟁취한다.

그리고 독립 전쟁 기간 동안 종교 박해와 직업적 차별을 받던(가톨릭 국가에서는 대금업을 금지했다) 유대인과 신교도들이 암스테르담으로 몰려들어 새로운 경제 도시를 만든다. 이들은 1602년 세계 최초의 주식회사인 동인도 회사와 증권 거래소를 설립해 암스테르담을 새로운 무역과 금융의 중심지로 만들어낸다. 그리고 1614년에는 뉴암스테르담(현재 뉴욕)과 같은 해외 식민지도 건설된다. 네덜란드의 황금시대가 열린 것이다.

세상이 바뀌자 종교 미술에도 큰 변화가 일어난다. 기존 가톨릭 교회의 화려한 종교 미술은 사치와 부패의 온상으로 여겨지며 자리를 잃는다. 교회라는 큰 구매자를 잃고 어려움에 처한 화가들은 고심 끝에 일반 시민의 집 안을 꾸밀 수 있는 벽걸이형 그림을 그리며 생계를 잇는다. 다행히도 바뀐 세상은 화가들에게도 기회를 마련해 주었고 벽걸이형 그림은 다른 유럽에서 볼 수 없던 네덜란드만의 빛나는 회화사를 만들어낸다.

부를 쌓은 네덜란드인들은 투자할 곳을 찾기 시작했고 미술 시장이 그들의 눈에 들었다. 부자들은 과거의 귀족이나 왕족처럼 그림으로 집 안을 꾸미고 싶어 했고 그로 인해 벽걸이형 그림이 빛을 보기 시작했다. 그러자 화가의 그림을 중계하는 화상이 등장하고 미술 시장에 투자하는 이들도 생겨난다. 과거 미술 시장의 가장 큰 소비자가 교회였다면 네덜란드에서는 부르주아와 전 유럽인으로 확대된 것이다. 또 종교와 역사같이 어려운 주제를 담은 그림에서 쉽고 아담하고 예쁜 정물화, 초상화, 풍속화로 경향이 바뀐다. 17세기 네덜란드의 경제 발전이 없었다면 정물화는 여전히 종교화나 역사화의 배경으로 머물며 더 오래 자신의 시간을 기다려야 했을 것이다.

하지만 경제 발전이 모든 것을 긍정적으로 바꾼 것은 아니다. 1639년에 그려진 한 점의 정물화에는 17세기 네덜란드 경제 발전의 빛과 그림자 그리고 인간이 새겨야 할 이야기가 모두 담겨 있다.

다비트 테니르스, 〈브뤼셀 회화관의 레오폴드 빌헬름 대공〉,
동판에 유화, 104.8 × 130.4㎝, 1647~1651, 프라도 미술관

❉ 정물화에 담긴 경제 발전의 빛과 그림자

한스 볼롱기에르의 〈꽃이 있는 정물화〉에는 한 다발의 꽃이 아름답게 화병에 꽂혀 있다. 튤립, 아네모네, 장미, 카네이션이 조화롭게 그려져 마치 향기를 맡을 수 있을 것만 같다. 그중에서도 하얀 꽃잎에 빨간 줄이 그려진 꽃이 가장 눈에 띈다. 그 꽃은 '셈페르 아우구스투스(영원한 황제)'라는 이름을 가진 튤립이다. 단색의 튤립과 달리 셈페르 아우구스투스는 흥미롭게도 병충해 때문에 생기는 별종 튤립이다.

튤립은 16세기에 오스만 제국(현재 터키)이 오스트리아 외교관에게 선물하면서 유럽에 들어온다. 이후 네덜란드에 전해진 튤립은 집 마당을 꾸미는 친근한 꽃이 된다. 하지만 17세기 네덜란드의 황금기에 부자들은 남들과 다른 색다른 튤립을 소유하고 싶어 했고 희귀한 별종 튤립을 수집하기 시작한다. 그러자 희귀 튤립의 가격이 치솟기 시작해 수집 열풍이 투기로 번진다. 튤립은 재배하기 어렵지 않고 만에 하나 희귀한 꽃이 핀다면 큰돈을 벌 수 있었기에 많은 이들이 뛰어들었다. 사태는 점입가경으로 로또 당첨을 노리는 수준으로 변해 튤립 알뿌리를 확보하려는 전쟁이 벌어진다. 당시에는 변형된 희귀종이 어떻게 나오는지 과학적으로 알 수 없었기 때문에 족보가 확실하다는 알뿌리는 하루에 가격이 2~3배로 오르는 일도 있었고 급기야 가장 비싼 튤립 알뿌리는 좋은 집 한 채 가격인 약 5,000길더에 달하기도 했다.

그런데 1637년 2월이 되자 1년 넘게 오르던 튤립 알뿌리 가격이 폭락하기 시작한다. 공급이 수요를 넘어섰기 때문이다. 이 사건으로 네덜란드 경제가 크게 흔들렸다거나 많은 사람이 파산했다는 이야기도 있지만 실제로 네덜란드 경제에 미친 영향은 크지 않았다는 것이 현재 학계의 중론이다. 하지만 자본주의 최초의 거품 경제 현상이었기에 과열된 투기 현상을 경제 용어로 '튤립 버블'이라 부르게 됐다. 예술가 중에서도 17세기 네덜란드 풍경화의 대가 얀 판호이엔이 튤립 투자에 뛰어든 것으로 유명하다. 그도 투자자 대부분과 비슷하게 좋은 결과를 얻지 못했다.

간결하고 소박한 풍경을 따뜻하게 표현한 그의 작품에서 느껴지는 평온함과 다르게 그는 투자에 관심이 많았는데 결국 튤립, 부동산 투자에 실패해 유족에게 많은 빚을 남기고 세상을 떠났다.

✤ 아름답지만 시들 수밖에 없는 꽃

돈이 있어도 쉽게 가질 수 없던 튤립은 가격이 폭락한 지 2년이 지난 1639년 한스 볼롱기에르의 그림에서 환하게 다시 태어난다. 화가 볼롱기에르의 인생사는 거의 알려지지 않았다. 그가 남긴 작품이 대부분 꽃을 그린 정물화였기에 꽃을 전문으로 그린 화가 정도로 추측할 뿐이다. 그리고 다른 작품에도 같은 종의 튤립을 그린 것으로 보아 그도 튤립 투자에 관심을 가졌거나 당시의 광풍을 알고

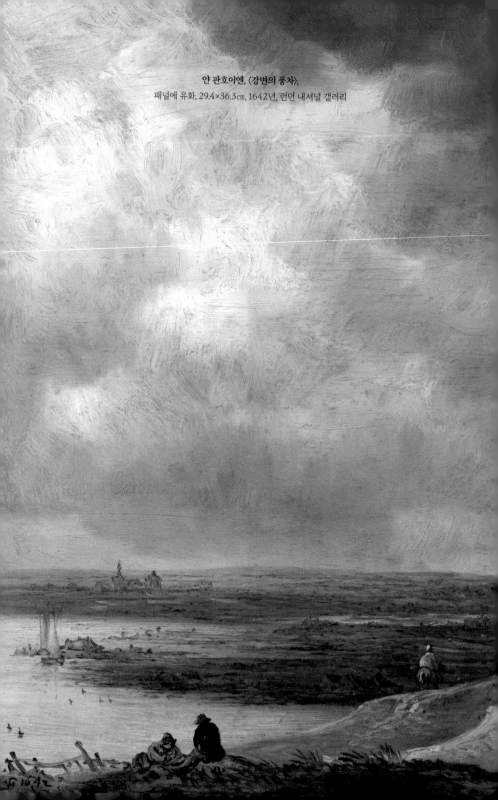

얀 판호이엔, 〈강변의 풍차〉,
패널에 유화, 29.4×36.3㎝, 1642년, 런던 내셔널 갤러리

그렸으리라고 예상할 뿐이다.

하지만 화사한 정물화를 가만히 들여다보면 조금씩 이상한 점이 느껴진다. 그려진 꽃들, 즉 튤립, 아네모네, 장미, 카네이션은 같은 계절에 피지만 같은 달에 동시에 피지는 않는다. 그런데 볼롱기에르는 이 꽃들을 조화롭게 구성한다. 현실에서는 이 모든 꽃을 한꺼번에 볼 수 없었으므로 그림으로라도 함께 감상하고 싶어 한 구매자의 욕구를 표현한 것이다.

또 중간 아래에 그려진 꽃은 조금 생기를 잃은 것처럼 보인다. 그리고 화병의 그림자에 가려진 오른쪽 아래에는 이미 말라버린 꽃과 도마뱀이, 반대편에는 달팽이와 애벌레가 그려져 있다. 아름답게만 보이던 정물화에 도마뱀과 애벌레가 그러진 이유는 무엇일까?

네덜란드에서는 가톨릭의 힘이 줄어들며 대형 종교화가 사라졌지만 이들도 개신교인이었기에 그림에 종교적 메시지를 담으려 했다. 성경 〈시편〉 103장 15~16절에는 "인생은 그날이 풀과 같으며 그 영화가 들의 꽃과 같도다. 그것은 바람이 지나가면 없어지나니 그 있던 자리도 다시 알지 못하거니와"라고 쓰여 있다. 꽃은 자체로 아름답지만 조만간 시들 수밖에 없다. 인간도 마찬가지이므로 현재의 영화가 한시적이라는 것을 잊지 말라는 상징적 메시지를 그림에 넣은 것이다.

가장 비싸고 아름다운 꽃과 조금 시든 꽃, 떨어져 말라버린 꽃을 함께 그려 우리 인생의 순리를 표현한 것이다. 그리고 도마뱀은 인간의 기만과 죄, 끊임없이 풀을 갉아 먹는 애벌레는 탐욕과 허무

한 욕망을 상징한다. 마지막으로 달팽이는 짐을 지고 땅에 붙어 기어 다녀야 하는 운명이므로 원죄를 지고 세상에 온 인간을 뜻한다.

정물화라는 장르는 17세기 네덜란드의 경제적 번영에 따라 집 안을 꾸미려는 목적으로 탄생했다. 그러나 급격한 경제 부흥 속에서 빛과 어둠을 본 이들은 살아 있는 존재를 그림에 그려 넣으며 신의 뜻을 잊지 않고 현재의 삶을 충실히 살라는 교훈을 비유와 은유로 표현했다.

400년이 지난 지금, 하루가 다르게 부동산 가격이 오르고, 주가지수가 요동치며, 왜 오르거나 내리는지 모를 가상화폐 시장에까지 많은 이가 몰두한다. 불확실한 미래를 대비하기 위한 당연한 행동일 수도 있겠지만 어쩌면 지금 우리 집 거실에 가장 필요한 것은 튤립이 그려진 아름다운 정물화 한 점이 아닐까?

모더니즘은
악플에서 시작됐다

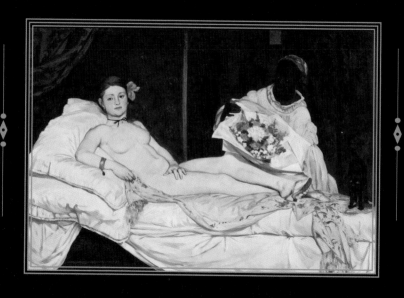

에두아르 마네, 〈올랭피아〉,
캔버스에 유화, 130.5×191㎝, 1865년, 오르세 미술관

에두아르 마네,
〈올랭피아〉

�֎

마네는 자신의 작품이 살롱전에 받아들여졌다는 소식에 흡족했다. 2년 전에 출품한 〈풀밭 위의 점심 식사〉를 낙선전(살롱전에 출품하지 못한 작품들을 전시한 것)에 출품했을 때의 실망감을 보상받는 기분이었다.

하지만 살롱전의 분위기는 마네의 기대와 달랐다. 작품이 잘 보이지 않는 곳에 걸린 것도 마음에 들지 않는데 관람객들이 작품 앞에서 웅성거리며 귓속말을 했다. 그리고 얼마 지나지 않아 각종 신문과 잡지에서 작품에 대한 비난이 쏟아지기 시작했고 관람객의 항의도 빗발쳤다. 전시관을 넘어 집에까지 항의 편지가 배달되자 마네는 잠시 파리를 떠나 스페인으로 여행을 떠난다.

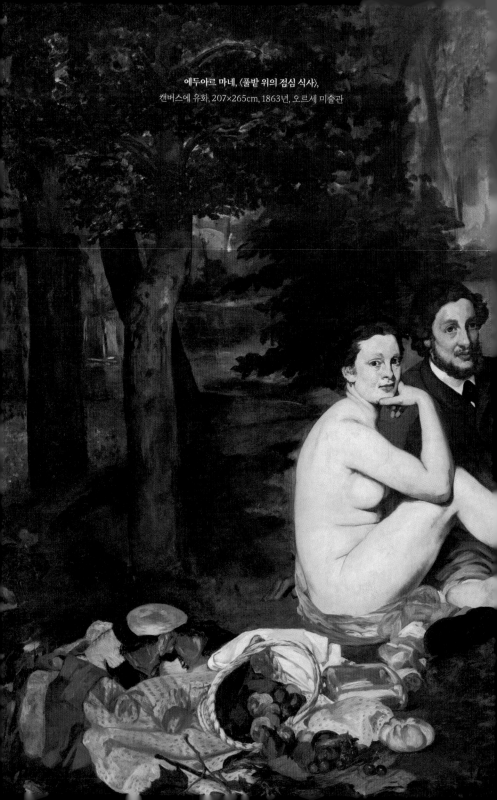

에두아르 마네, 〈풀밭 위의 점심 식사〉,
캔버스에 유화, 207×265cm, 1863년, 오르세 미술관

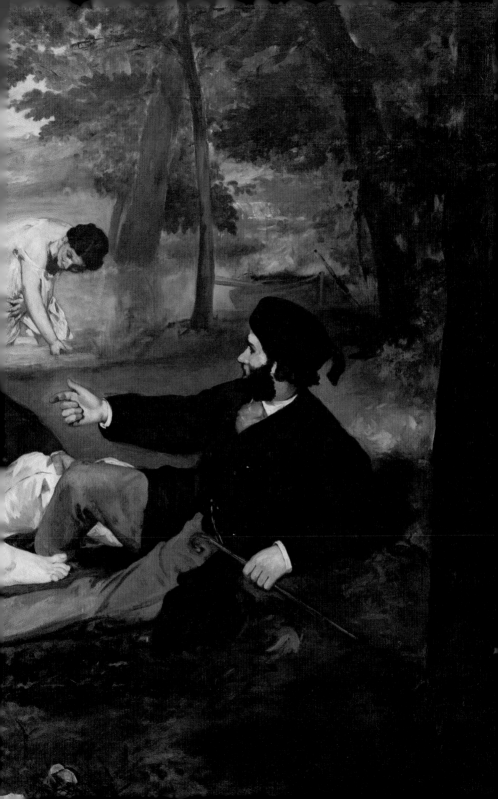

✤ 금 수저 화가가 그리고 싶어 한 비주류 세상

마네는 금 수저였다. 아버지는 법관 집안, 어머니는 외교관 집안 출신인 가정에서 모자랄 것 없이 태어났다. 아버지는 당연히 그가 자신의 뒤를 이어 법관이나 해군 장교가 되기를 바랐으나 마네는 예술가인 외삼촌의 영향으로 루브르 박물관에서 시간 보내는 것을 좋아했다. 화가의 길에 들어선 그는 독일, 이탈리아, 네덜란드와 스페인을 여행하며 거장의 작품을 공부했고 특히 스페인의 벨라스케스와 고야의 작품에 크게 감동하고 영향받는다.

시작은 괜찮았다. 1861년 파리 살롱전에 작품을 출품하여 크게 주목받지는 못했지만 전시작으로 선정된다. 하지만 좋은 평가는 오래가지 않았다. 마네는 변화하는 세상 속에서 주류 화단이 다루지 않는 도시 생활과 동시대 사람들의 모습을 그리고 싶어 했다. 특히 1863년 살롱전에 출품한 〈풀밭 위의 점심 식사〉는 그림의 주제는 둘째 치고, 매끄럽지 않게 마감한 붓질은 기본도 되지 않은 그림이라는 혹평까지 받으며 전시를 거절당한다.

19세기 중반 프랑스 사회는 산업 혁명 이후 과학이 발전하면서 하루가 다르게 변화했다. 증기 기관차는 이동의 자유를 주었고, 헬리오그라피를 이용해 발명된 니엡스의 사진술 발전 때문에 초상화 수요가 감소하고 있었다. 거기에 튜브 물감의 상용화는 화구를 밖으로 들고 나가 눈앞에 펼쳐진 풍경을 그릴 수 있게 해주었다(튜브 물감이 만들어지기 전에는 돼지 방광으로 만든 자루에 물감을 보관했다).

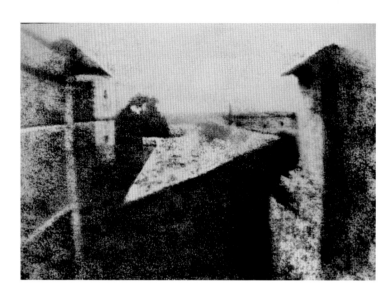

조제프 니엡스, 〈그라의 창가에서 본 조망〉,
사진(헬리오그라피), 16.7×20.3㎝, 1827년, 해리 랜섬 센터

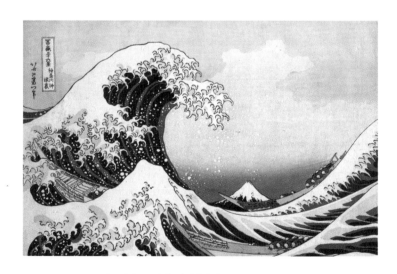

가쓰시카 호쿠사이, 〈가나가와 해변의 높은 파도 아래〉,
목판화, 25.7×37.9㎝, 1830~1832년, 메트로폴리탄 박물관

또 유럽에 문을 연 일본의 수출품 중 뜻밖의 물건이 젊은 화가들을 열광하게 만든다. 도자기나 선물의 포장지로 쓰였던 우키요에(덧없는 세상의 그림이라는 뜻으로, 일본 무로마치 시대부터 에도 시대까지 발달한 목판화)를 본 이들은 300년 넘게 그림의 기본이라 생각했던 원근법을 무시한 채 과감한 색채로 그린 이국적 그림에서 새로운 화풍을 발견한다.

마네는 급변하는 세상을 누릴 경제적 여유가 있었고, 생계가 아닌 자신의 만족과 명예를 위해 그림을 그렸다. 그는 위대한 화가가 되려면 기존과 다른 그림을 그려야 한다고 생각했다.

✤ 안다고 해야 할지, 모른다고 해야 할지

1865년 살롱전의 주인공은 최고상을 받은 쥘 마샤르의 〈지옥의 오르페우스〉가 아니라 연일 신문과 잡지에 등장한 마네의 〈올랭피아〉였다. 물론 비난과 조롱 일색이었지만 말이다.

〈올랭피아〉를 향해 "천박하고 뻔뻔한 여자", "인도산 고무로 만든 고릴라 같은 올랭피아", "배가 누런 올랭피아" 같은 글도 모자라 만평으로도 빈정대고 조롱한다. 이러한 반응에 크게 관심이 없던 사람들도 도대체 무슨 그림인지 호기심이 생겨 구경하기 시작했고, 결국 한 관람객이 지팡이로 그림을 훼손하려 하는 일까지 벌어지자 그림은 사람의 손이 닿지 않도록 높이 걸린다.

베르탈, '올랭피아' 풍자만화,
1865년, 〈주르날 아뮈장〉

샴, '올랭피아' 풍자만화,
1865년, 〈샤리바리〉

어떻게 그림 한 점이 이처럼 수많은 사람을 분노하게 했을까? 그림을 관심 있게 들여다보지 않는 이들에게는 불편할 일이 없었다. 그저 '어떤 여신을 그린 것이 아닐까?' 하는 생각에 머물 수도 있었다. 하지만 그림을 천천히 들여다보면 이상하게 불편하게 하는 것들이 보이기 시작한다. 우리를 빤히 바라보는 여성, 꽃을 들고 있는 흑인 하인, 꼬리를 바짝 세우고 있는 검은 고양이 그리고 가려진 커튼. 살롱전 심사 위원처럼 그림에 조예가 깊다면 우피치 미술관에 소장된 티치아노의 〈우르비노의 비너스〉를 떠올렸을 수도 있다.

이 시기에 벼락부자가 된 부르주아들은 과거의 귀족들처럼 그림을 구매하고 즐기고 있었다. 그들에게 〈올랭피아〉는 '혹시 내가 아는 여성을 그린 것이 아닐까?'라는 의심이 들게 했고, 작품의 제목을

보는 순간 의심은 확신으로 바뀌었다. 올랭피아는 당시 성매매 여성들이 쓰던 흔한 이름이었기 때문이다. 또 흑인 여성이 꽃을 건넨다는 것은 분명 저 커튼 뒤에서 누군가가 기다리고 있다는 의미다. 당시 후원자에게 의지해 살던 성매매 여성들의 하녀가 흑인 여성들이었기 때문이다. 더 참을 수 없는 점은 〈우르비노의 비너스〉에서 발밑에 있던 강아지가 고양이로 바뀐 것이다. 바짝 세운 고양이 꼬리는 남성의 성기를 연상시키고, 암고양이가 은어로 여성의 성기를 의미하기 때문에 음탕한 그림이라고 비난했다.

그렇다면 그림의 관람자는 그림의 의미를 안다고 해야 할까, 모른다고 해야 할까? 안다고 하면 이미 많은 이들이 알면서도 모르는 척한 일을 경험한 사람이 된다. 모른다고 하면 살롱전에서 선정한 작품을 이해하지 못하는 무식한 사람이 될지도 모른다. 도대체 이렇게 불편한 그림을 왜 그렸는지 그림을 보는 사람들은 난감한 기분을 감추기 어려웠다. 그러니 비평가들이 쏟아내는 이야기에 동참할 수밖에. 이 그림은 포르노그래피 이상도 이하도 아니라고 말할 수밖에 없는 것이다.

✤ 마네의 과감한 시도로 대전환을 맞은 서양 미술사

당시 서양 미술에서는 누드화를 그릴 때 감상자가 불편하지 않게 하는 것이 암묵적 규칙이었다. 그래서 대부분의 누드화는 비너스

나 디아나 같은 여신을 빗대어 그렸다. 하지만 마네는 〈우르비노의 비너스〉의 구도를 모티브로 삼아 그림 속 여성을 성매매 여성으로 바꿔 그려 기존 그림의 이상적 주제를 지워버린다. 그리고 그림 뒤 커튼을 과감하게 닫아 바닥의 체크무늬 등으로 원근법을 표현하는 전통도 과감하게 생략했다. 여성도 마치 종이 인형이 누워 있는 것처럼 부피감이나 입체감이 크게 느껴지지 않게 표현했다.

르네상스 시대 이후 약 400년간 유럽 미술에서는 3차원의 현실 세계를 어떻게 2차원의 평면에 사실적으로 그려 넣을지가 화두였

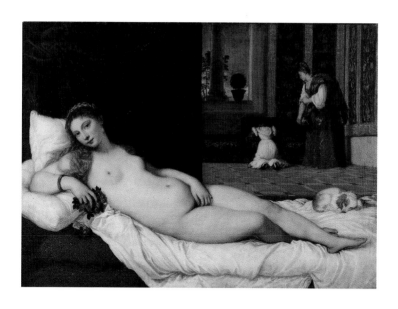

티치아노 베첼리오, 〈우르비노의 비너스〉,
캔버스에 유화, 119×165㎝, 1538년, 우피치 미술관

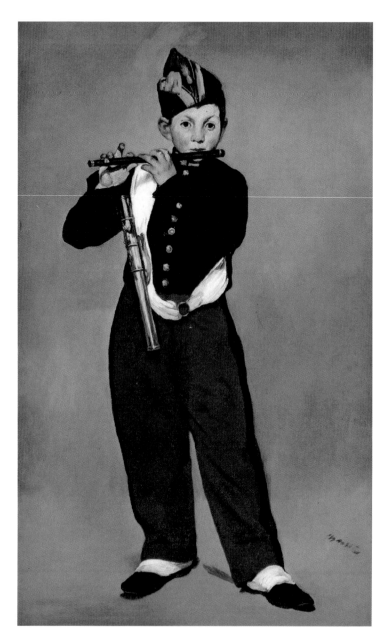

에두아르 마네, 〈피리 부는 소년〉,
캔버스에 유화, 161×97㎝, 1866년, 오르세 미술관

다. 그러나 마네에게 그런 문제는 더 이상 중요하지 않았다. 그는 자신이 본 것을 그릴 뿐이었다. 또 그는 자연에는 선이 없으며 색상의 영역이 서로 대립한다고 말하곤 했다. 이런 마네의 시도로 서양 미술사는 큰 전환점을 맞이한다.

주류 화단에서는 마네의 과감한 행보가 당연히 배척당했지만 모네, 바지유, 르누아르 같은 젊은 화가들은 그의 작품에 열광하며 그를 우상시했다. 그들은 몽마르트르 근처 카페 게르부아에 모여들었고 새로운 세상에 걸맞은 예술의 방향에 관해 토론했다. 그리고 살롱전에 출품하기 위해 누군가의 입맛에 맞는 그림을 그리는 대신 자신들만의 독립 전시회를 개최했고 인상주의라는 사조를 탄생시킨다.

마네는 인상주의라는 사조가 탄생하는 데 큰 역할을 했지만 역설적으로 인상주의 전시회에는 참여하지 않는다. 가난한 후배 인상주의 화가들에게 경제적 지원도 마다하지 않던 그는 기성 화단에서 인정받기 위

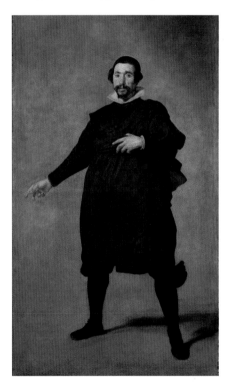

디에고 벨라스케스, 〈파블로 데 바야돌리드〉,
캔버스에 유화, 209×123㎝, 1635년경, 프라도 미술관

해 노력했으며, 자기만의 혁신적 스타일로 들라크루아, 벨라스케스, 고야 같은 거장들의 후예가 되기 위해 끊임없이 도전했다.

1865년 살롱전에서의 수모에도 그는 포기하지 않았고, 다음 해에는 〈피리 부는 소년〉을 출품하지만 역시나 낙선하고 만다. 〈피리 부는 소년〉은 스페인 여행에서 만난 벨라스케스의 〈파블로 데 바야돌리드〉에서 크게 영감을 받아 그린 작품이다. 그러나 잇단 낙선은 그에게 큰 실망을 주었고 낙선작을 자신의 아틀리에에 두 달 동안 걸어두고 바라보았다고 전해진다. 하지만 그에게 우호적인 분위기도 생긴다. 소설가 에밀 졸라가 마네를 옹호하는 글을 발표하며 그에게 힘을 실어준다. 마네는 감사의 뜻으로 1868년 에밀 졸라의 초상화를 그렸고, 작품에는 여전히 마네를 대변하는 올랭피아가 다시 등장한다. 이후에도 마네는 무모하리만큼 자신의 스타일을 굽히지 않았고, 51세에 죽음을 맞이하기 1년 전에야 공로를 인정받아 프랑스 최고 권위의 훈장인 레지옹 도뇌르를 받는다.

❋ 끝까지 말썽 많은 〈올랭피아〉

1884년 2월 마네의 유작 경매가 열린다. 한 화가의 주요 작품을 모아 경매하는 일도 드물었지만, 그가 죽기 직전 정부에서 인정받았다고 해서 화단에서도 그를 인정한 것은 아니었다. 여전히 그의 작품을 좋아하지 않는 사람들이 많았기에 경매를 준비하는 후배들은

많은 수고를 들였고, 입찰을 채우기 위해 직접 응하기도 한다. 말이 많았던 경매였지만, 마네의 유작 경매는 이후 인상파의 작품을 판매한 파리 미술 시장 발전의 바탕이 된다. 그리고 문제작 〈올랭피아〉는 미망인이 구매해 가족 소유가 된다.

하지만 1889년 미국이 〈올랭피아〉에 관심을 보이자 후배 모네가 마네의 가족에게 그림을 사들여 루브르 박물관에 기부하려 한다. 그러나 루브르 박물관에서는 마네의 작품이 전시된다면 〈올랭피아〉가 아닌 다른 작품이어야 한다며 난색을 보인다. 세상에 나온 지 30년이 넘은 작품이었지만 〈올랭피아〉가 준 충격이 여전히 사라지지 않았던 것이다. 결국 중재안으로 뤽상부르 박물관에서 소장하기로 합의되어 1890년 그녀가 다시 대중에게 공개된다.

1865년 〈올랭피아〉 스캔들은 서양 미술사의 가장 큰 변곡점으로 평가된다. 이 모든 것이 마네의 무모하다고 할 만한 시도에서 출발했다. 〈올랭피아〉는 이후 루브르 박물관, 죄드폼 박물관을 거쳐 1986년 오르세 미술관으로 옮겨져 현재 14번 방 빨간 벽에서 모든 것을 안다는 듯 관람객을 바라보고 있다.

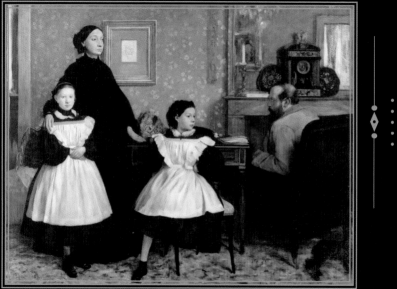

에드가르 드가,
〈벨렐리 가족의 초상〉

✳

세상에 이런 가족 초상화가 있다. 무표정에 검은 옷, 화목해 보이지 않는 자세. 이 가족에게 무슨 일이라도 있었던 걸까? 아니면 그림을 그린 화가의 기분이 좋지 않았던 걸까? 세상 불편해 보이는 이 가족의 초상화 뒤에 어떤 이야기가 숨겨져 있을까?

화가 에드가르 드가는 1856년 예술 공부를 위해 파리를 떠나 이탈리아로 간다. 프랑스 혁명 당시 집안이 나폴리로 이주해 경제적으로 성공했기에 친척도 만나고 이탈리아 거장의 작품도 공부할 수 있는 좋은 기회였다. 그리고 로마에서 공부하다가 고모 로라의 초청을 받아 피렌체를 방문한다. 한참 고전 미술에 빠져 있던 드가에게 르네상스의 고향 피렌체 방문은 더할 나위 없이 기쁜 일이었다. 그리고 그는 고모 집에 머물며 가족의 초상화를 그린다.

그림 속 고모 로라는 온통 검은 옷을 입고 오른쪽 멀리 그림의

바깥쪽을 바라보고 있다. 근엄함을 넘어 무표정한 모습이 차갑게만 느껴진다. 그녀 앞에는 큰딸 지오반나가 순종적인 아이처럼 양손과 양발을 가지런히 모으고 우리를 바라본다. 고모는 화답이라도 하듯 아이의 어깨에 손을 두른다. 둘째 딸 지울리아는 허리에 두 손을 모은 채 한쪽 다리를 접고 의자에 앉아 아버지 쪽을 바라보고 있다. 로라와 두 딸은 안정적인 삼각형 구도로 그려져 있지만, 문제는 고모부 제나로 벨렐리다. 그는 등을 반쯤 돌린 채 자신감이라고는 찾아볼 수 없는 얼굴로 멍하게 어딘가를 바라본다. 일반적인 가족의 초상화라고 할 수 없는 그림이다.

가족의 초상화는 보통 아버지가 가족의 중심으로, 어머니가 아이들을 아우르는 모습으로 그려진다. 실제 가족의 분위기가 어떠하든 화목한 모습으로 그려지는 게 불문율이다. 그런데 이 가족의 초상화는 제나로가 그려진 부분을 따로 떼어낸다고 해도 전혀 어색하지 않을 정도다.

✤ 관습 밖의 이야기를 그리다

드가는 부모의 뜻에 따라 법률을 공부했지만, 변화하는 세상과 미술에 관심이 많았다. 학교를 그만둔 드가는 망설임 없이 화가가 되기 위해 노력한다. 초반에는 거장 앵그르의 영향으로 역사화에 몰두했지만, 살롱전의 보수적인 분위기를 체감하고 새로운 예술을 꿈

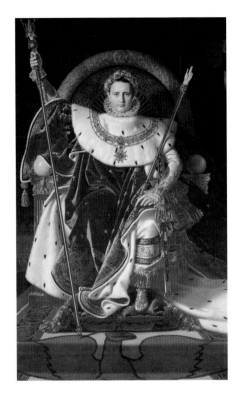

앵그르, 〈황좌 위의 나폴레옹 1세〉,
캔버스에 유화, 259×162㎝, 1806년,
파리 군사 박물관

꾸던 동료들을 만난 후 인상주의 화가들과 함께 주류에서 벗어난 길을 가게 된다.

하지만 날카로운 성격 탓에 동료들과 언쟁을 서슴지 않았는데, 마네가 기성 화단의 눈 밖에 날까 봐 공동 전시회에서 빠지자 비난을 퍼부은 일도 있었다. 그의 성격을 대변하는 일화를 하나 더 소개하면, 1880년 인상주의 전시회를 준비하던 중 드가는 동료들에게 살롱전에 참여할 화가는 전시회에 참여할 수 없다고 일방적으로 통

에드가르 드가, 〈예술가의 자화상〉,
캔버스에 붙인 종이에 유화, 81.5×65㎝, 1855년, 오르세 미술관

보해버린다. 이때부터 모네가 전시회에서 빠지면서 인상주의 그룹은 분열의 위기를 맞았다. 또 젊은 시절부터 시력에 문제가 있어 밝은 빛을 보기 어려워 풍경화를 그리기보다 실내에서 그림의 대상을 연구하고 이면에 숨겨진 이야기를 담으려 노력했다.

✤ 행복해 보이지 않는 가족의 민낯

1858년 피렌체 고모 집에 도착한 드가는 집안 분위기가 좋지 않음을 느꼈다. 고모부 제나로가 이탈리아 통일을 위한 봉기에 참여했으나 실패한 후 반정부 인사로 쫓겨 가족이 모두 피렌체로 망명을 와 있었던 것이다. 그는 일거리도 없이 불평불만만 심해져 갔고, 고모도 나폴리에 있는 식구들이 그리웠지만 마음 편히 가지 못했다. 그런데 이런 상황에서 고모의 아버지까지 돌아가신다.

그림 속 로라와 아이들이 입은 옷은 상복이고, 그녀의 뒤에 걸려 있는 작은 그림은 아버지의 초상화다. 고인의 죽음을 기리는 마음으로 그녀와 두 딸은 모두 검은 상복을 입고 있다. 가족이 행복하기 어려운 시간이었음은 확실해 보인다.

가족에게 닥친 힘든 상황은 부부 사이는 물론 아이들과 아버지의 구도로도 표현됐다. 아이들이 엄마를 더 신뢰한다는 듯 아버지와 떨어져 있어 균형이 깨졌다.

드가는 이 가족 초상화를 무려 9년이 흐른 1867년 완성해서

〈벨렐리 가족의 초상〉에 그려진 고모 아버지의 초상화

그해 파리 살롱전에 출품한다. 실제 작품의 크기는 높이 2m, 너비 2.5m. 고모의 집에는 작품을 걸어둘 만한 장소가 없었고, 선물용으로 줄 만한 그림도 아니어 보인다. 피렌체에 머물 당시 가족의 스케치를 여러 장 그린 후에 파리에서 완성한 것으로 추측된다.

　불편해 보이는 가족의 이야기를 담은 〈벨렐리 가족의 초상〉은 드가의 초기 걸작이라고 불리는데, '가족이라면 화목해야 한다'와 같은 관습에 매이지 않고 그림을 그렸기 때문이다. 드가는 피렌체에서 고모의 가족을 숱하게 스케치하며, 각 인물의 성격, 상호 관계를 파악한 후 파리에서 자신만의 느낌과 생각으로 가족의 모습을 재구성했다. 이런 그의 스타일은 그와 친구이자 동료로 함께 활동한 화가들의 작품과 비교하면 더 확연히 드러난다.

르누아르의 1878년 작 〈조르주 샤르팡티에 부인과 자녀들〉은 후원자인 조르주 샤르팡티에의 의뢰로 그린 그림이다. 후원자의 부인인 마르게리트가 온화한 미소를 띠며 당시 최고 디자이너 찰스 프레더릭 워스가 만든 드레스를 입고 느긋한 자세로 기대어 앉아 있다. 그녀 옆으로 아들 폴과 딸 조젯이 천진난만한 얼굴로 서로를 바라보고 있다. (두 딸처럼 보이지만 한 명은 아들이다. 당시 유럽에서는 병을 피하기 위해 남자아이가 어릴 때 머리를 기르게 하고 여자아이 옷을 입히는 풍습이 있었다.) 등에 탄 조젯 때문에 조금 불편해 보이는 개의 표정

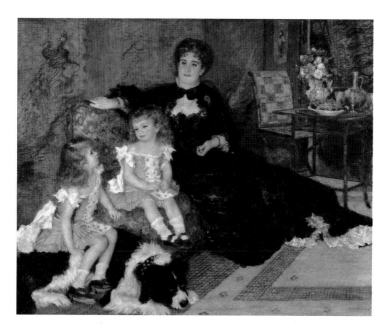

르누아르, 〈조르주 샤르팡티에 부인과 자녀들〉,
캔버스에 유화, 153.5×190.2㎝, 1878년, 메트로폴리탄 박물관

까지 위트 있고 따뜻하게 그려져 있다. 르누아르도 모델을 일정하게 세워두거나 직업을 나타내는 소품을 배치하는 등의 전형성을 따르지는 않았다. 하지만 누가 보아도 편안한 그림이다. 르누아르는 그림에 검은색을 제외하고 화사한 색만 사용해 '무지개 팔레트'라는 별명을 가지고 있기도 했다. 그만큼 그는 그림은 즐겁고 아름다운 것이라고 생각했다.

하지만 드가는 달랐다. 어릴 때부터 부유했기 때문에 누군가의 마음에 들도록 그림을 그릴 필요도 없었고, 이탈리아와 미국 뉴올리언스 등을 여행하며 더 넓은 세상을 경험했다. 새로운 기술에 관심이 많아 초상화를 빠르게 대체하던 사진술에도 관심을 가졌다. 그리고 동료들이 기차를 타고 노르망디와 남프랑스에 가서 풍경, 눈앞에 펼쳐지는 인상, 인생의 즐거움을 그리려 할 때 그는 부르주아부터 서민까지 시대를 함께 살아가는 다양한 인간 군상을 관찰하고 싶어 했다. 그런 시선이 담긴 대표작이 〈퍼레이드〉, 〈압생트〉, 〈무용 수업〉 등이다.

✣ 자연스러움을 연출하기 위하여

드가를 이야기할 때 빼놓을 수 없는 작품이 바로 〈무용 수업〉이다. 발레리나들의 연습 시간을 한 장의 사진처럼 표현한 작품으로, 좁은 공간에 스무 명 가까운 인물이 그려졌다. 하지만 답답한 느낌

이 들지 않도록 인물을 탁월하게 배치한 작품으로 손꼽힌다.

　만약 그가 전통적 회화 기법을 따르는 화가였다면 모든 발레리나가 열심히 연습하는 모습을 그렸거나 메인 무용수를 가운데에 크게 배치했을 것이다. 그러나 이 작품에는 주인공이 따로 정해져 있지 않고 심지어 그림 왼편에 노란 리본을 허리에 두른 발레리나는 등이 가려운지 왼팔을 꺾어 등을 긁고 있다. 마치 어떤 무용 교실을 바라보다 순간의 모습을 담은 한 장의 사진 같다. 하지만 드가는 〈벨렐리 가족의 초상〉을 그릴 때와 마찬가지로 발레리나 한 명 한 명을 따로 연구하고, 동작을 연구하기 위해 본인이 직접 발레를 배운 후 가장 이상적인 구성을 재조합하여 그려냈다. 즉, 하나하나가 전부 연출된 장면이라는 의미다.

　또 이 그림에는 무용을 배우기에는 어울리지 않아 보이는 여성 몇 명이 오른쪽 뒤편에 등장한다. 당시 발레리나는 주로 10대 초중반 여학생들이었는데 이들 중 가정 형편이 좋지 않은 아이들은 후원을 빙자한 부르주아 남성들에게 욕망의 대상이 되기도 했다. 당연히 어머니들이 딸들을 보호하기 위해 눈에 불을 켜고 교실에 따라오는 일이 다반사였다고 한다.

　드가는 그 모습 또한 잊지 않고 기억했다. 다른 누군가가 아닌 자신이 중요하게 여기는 것을 화폭에 담은 것이다. 드가는 예민한 성격과 날카로운 통찰력으로 세상의 구석구석을 바라본 화가임이 틀림없다.

　혹시 드가에게 우리 가족의 초상화를 맡긴다면 어떨까? 왠지

내가 숨기고 싶은 모습을 날카롭게 발견해 낱낱이 그리지는 않을까? 아무리 훌륭한 화가라도 왠지 많은 사람들이 드가보다는 르누아르에게 가족의 초상화를 부탁할 것 같다.

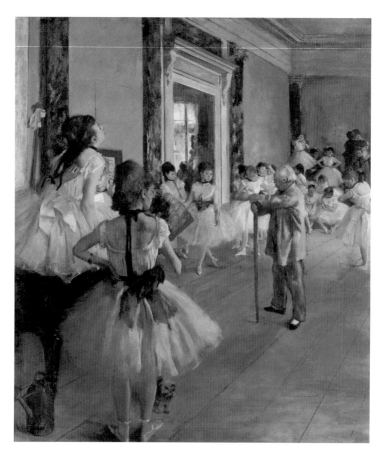

에드가르 드가, 〈무용 교실〉,
캔버스에 유화, 85.5×75㎝, 1873~1876년, 오르세 미술관

무용수에 대한 작품을 1,500점이나 남긴 이유

드가의 가장 유명한 별명은 '무희의 화가'다. 그가 소묘, 회화, 조각 등으로 남긴 무용수 관련 작품은 1,500점에 이른다. 하지만 드가가 특별히 발레를 사랑했기에 무희들을 그렸던 것은 아니다. 오히려 믿음직한 후원자였던 아버지가 돌아가신 후 경제적인 이유로 무희에 대한 그림을 자주 그렸다. 무희 그림이 가장 잘 팔렸기 때문이다.

드가는 구도와 소묘에 관심이 많았고, 인간의 동선에 대해 탐구했다. 이에 대한 가장 훌륭한 소재가 바로 발레리나의 몸동작이었다. 그는 발레 포즈를 그리기 위해 모델에게 몇 시간이나 같은 포즈를 요구했고, 여성의 긴 머리를 표현하기 위해 직접 모델의 머리만 손질하기도 했다. 또 동시대 화가들처럼 모델들과 육체적인 관계를 나누지 않고 평생 독신으로 살아 관음적 변태 성욕자나 성불구자로 오해받기도 했다.

누군가는 드가가 여성의 고통을 즐기는 화가였다고 주장하지만, 드가의 그림 속 발레리나를 보고 있으면 오히려 고전 아카데미 미술 속 여성들보다 더 자연스럽고 아름답게 보인다.

독재자가
사랑한 화가

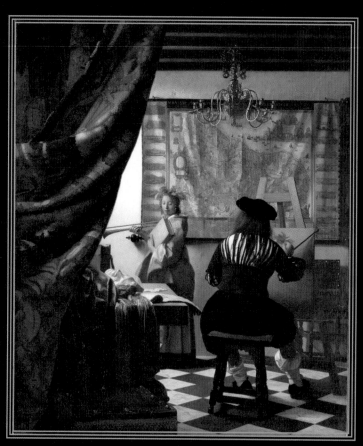

요하네스 페르메이르, 〈회화의 기술, 알레고리〉,
캔버스에 유화, 120×100㎝, 1666~1668년, 빈 미술사 박물관

요하네스 페르메이르,
〈회화의 기술, 알레고리〉

✣

20세기 가장 끔찍하고 잔인한 미술 컬렉터가 있었다. 프랑스, 벨기에, 네덜란드 등에서 개인 소장품, 공적 기관의 소장품 등 총 65만 점을 훔친 역대 최악의 도둑, 바로 아돌프 히틀러다. 그는 1939년 폴란드를 침공하면서 제2차 세계 대전을 일으켜 유럽을 불바다로 만들고 전쟁 중 독일인의 우월성을 입증한다며 유대인, 집시, 장애인, 동성애자를 학살하는 참혹한 범죄를 일삼았다. 그리고 유럽에서 가장 큰 박물관인 총통 박물관을 건설해 유럽의 유명 예술 작품을 전시하겠다는 야욕을 품는다. 이 허무맹랑한 계획을 실현하기 위해 1940년에는 로젠베르크 주도의 약탈 부대를 만들어 프랑스부터 우크라이나까지 유럽 곳곳에서 세기의 걸작들을 훔친다.

히틀러는 왜 그토록 예술 작품에 집착했을까? 그는 전쟁광, 독재자 등의 이미지와 어울리지 않게 어릴 적 화가가 되기를 꿈꾸며 빈 미술 학교의 입학시험에서 두 번이나 낙방한 평범한 예술가 지망생이었다. 하지만 제1차 세계 대전에 참전해 패배를 경험한 후 정치 활동을 결심하고, 탁월한 선동 정치로 나치당의 총통이 된다. 그리고 거머쥔 권력을 이용해 전쟁을 일으켰을 뿐 아니라 어릴 적 꿈이었던 예술에 대한 열망을 정치에 이용한다. 특히 독일인의 인종적 우월감을 고취하는 데 예술을 이용해 고대 그리스 로마 미술이 유대인의 영향에서 벗어난 가장 순수하고 이상적인 미술이라고 강조했다. 그래서 아르투어 캄프의 작품처럼 그리스 로마 신화를 독일인의 모습으로 그려 선전용으로 전시하고 홍보하기도 한다.

반면 자신의 마음에 들지 않았던 칸딘스키, 피카소, 샤갈, 뭉크, 마티스 등의 작품을 퇴폐 예술이라 칭하고 퇴폐 미술전을 열어 조롱한다. 여기서 멈추지 않고 이후 그들의 작품 4,000여 점을 압수해 팔거나 불태우기까지 한다.

그런데 히틀러가 좋아한 화가는 따로 있었다. 바로 고요한 빛의 화가 요하네스 페르메이르다. 히틀러는 페르메이르의 〈회화의 기술, 알레고리〉를 오스트리아의 주인에게서 반강제로 구입해 소유한다. 그리고 나치당이 기획한 국민 예술전의 도록 표지로 사용하고, 전쟁 패배가 가까워지자 비밀 장소에 은닉해 작품을 영원히 소유하

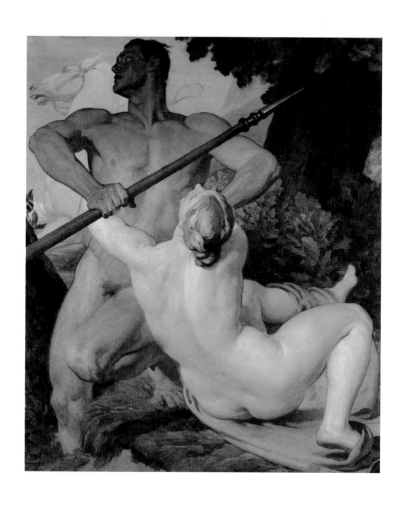

아르투어 캄프, 〈아도니스와 비너스〉,
캔버스에 유화, 183×158㎝, 1924년, 독일 역사 박물관

려 한다.

　온화한 빛이 쏟아지는 화가의 아틀리에에서 작업이 한창이다. 여인은 월계관을 쓰고 트럼펫과 책을 들고 조용히 아래를 내려다보고, 화가는 잘 차려입은 모습으로 붓을 들고 그림을 그리며 모델을 바라본다. 우리에게 안으로 들어오라는 듯 막 걷은 커튼 앞에 빈 의자가 놓여 있다. 그곳에 앉아 화가의 작업을 조용히 지켜봐야 할 것 같은 분위기가 느껴지는 그림. 온화한 빛의 화가 페르메이르의 1666년 작 〈회화의 기술, 알레고리〉다.

�֍ 페르메이르가 끝까지 지키고자 했던 작품 한 점

　화가 페르메이르의 삶에 대해서는 알려진 것이 거의 없다. 흔한 자화상도 남기지 않았고, 미술사에서 흔적이 사라졌다고 할 정도로 200년간 찾는 이도 없었다. 그러다 19세기 프랑스 사실주의 화가들과 인상주의 화가들이 일상생활을 세세하게 그린 페르메이르의 작품을 주목하면서 재조명받는다. 재발견된 작품은 대부분 소박한 주제에 크기도 거의 50㎝를 넘지 않았다. 그런데 〈회화의 기술, 알레고리〉는 그의 작품 중 특이하게도 크기가 100㎝가 넘고 일상이 아니라 화가가 그림을 그리는 모습을 담았다. 페르메이르가 이 작품을 그린 이유는 무엇일까?

　작품 속 화가가 캔버스에 그리고 있는 모델은 단순한 여성이 아

니다. 모델이 쓰고 들고 있는 월계관, 트럼펫, 책은 그리스 신화의 아홉 무사이 중 역사의 여신 클리오를 상징한다. 월계관은 영광, 트럼펫은 영광을 널리 퍼지게 하는 명성을 의미하며, 책은 모든 내용을 기록하는 역사 자체다. 페르메이르는 무사이 클리오를 그리며 화가가 역사를 중요시해야 한다고 말한다. 또 벽에 걸린 독립 이전의 네덜란드 지도와 합스부르크 왕가의 문장으로 장식된 샹들리에를 통해 네덜란드와 기독교 역사도 이야기한다.

즉, 페르메이르 본인으로 추정되는 그림 속 화가는 역사화같이 고상한 주제를 그릴 수 있으며 네덜란드의 역사도 잘 아는 지적인 화가임을 나타낸 것이다. 화가의 복장 또한 낡은 작업복이 아닌 당시 유행한 절개선이 많은 겉옷과 붉은색 내의를 입은 모습으로 그려 화가로서의 자부심과 명성을 표현했다.

기록에 따르면 페르메이르는 사망 당시 많은 빚을 남길 정도로 재산이 없었으나, 이 작품만은 부인이 끝까지 소유하려다 결국 경매에 나왔다고 전해진다. 네덜란드의 경제적 황금시대에 미술 시장이 발달하고 화가 간에 경쟁이 치열해졌는데, 페르메이르도 작업실을 방문하는 구매자들에게 자신을 알리기 위해 대표작으로 이 작품을 걸어두고 끝까지 아꼈을 것으로 추정된다.

페르메이르는 카메라 옵스쿠라 작업을 자주 이용했는데, 이 그림에서도 확인할 수 있다. 카메라 옵스쿠라는 어두운 방이나 상자 한쪽 면에 작은 구멍을 뚫고 빛을 통과시키면 반대쪽 벽면에 외부의 풍경이나 형태가 거꾸로 투사돼 흐릿하게 상이 맺히는 장치다. 페르메이

르의 많은 그림에서 이 작업의 흔적을 찾을 수 있고 〈회화의 기술, 알레고리〉에서도 탁자 위 천의 묘사가 아웃포커싱처럼 흐릿하게 표현된 것을 알 수 있다. 하지만 카메라 옵스쿠라만 이용한 것은 아니다. 페르메이르는 자신만의 의도된 원근법을 사용하여 소실점을 역사의 여신 클리오 쪽으로 잡아 작품 주제를 강조한다. 그리고 앉아 있는 화가를 일반적 규칙보다 크게 그려 화가의 중요성도 강조한다.

✤ 고요를 즐길 줄 알았다면 전쟁은 일어나지 않았을까?

100여 년간 잊혔던 〈회화의 기술, 알레고리〉가 세상에 다시 나타난 것은 1845년이다. 오스트리아의 체르닌 가문이 이 그림을 구매할 당시 그림에는 페르메이르의 라이벌 화가였던 피터르 더 호흐의 서명이 새겨져 있었다. 누군가가 그림의 값어치를 높이기 위해 조작한 것이다. 그런 페르메이르를 재발견하게 된 것도 극적이지만 이후 벌어진 다양한 사건 사고가 페르메이르를 더욱 유명하게 만든다.

2014년에 개봉한 영화 〈모뉴먼츠 맨〉은 실화를 기반으로, 히틀러 때문에 사라진 예술품을 찾기 위해 만들어진 특수 부대 이야기를 담고 있다. 패망이 다가오는 것을 느낀 히틀러는 500만 점에 달하는 작품을 여러 장소에 나눠 숨기라고 지시한다. 〈회화의 기술, 알레고리〉도 그렇게 숨겨진 작품 중 하나였다. 영화에는 여덟 명의 주인공이 등장하지만 실제로는 다양한 국적의 350여 명이 예술 작품

요하네스 페르메이르, 〈연애편지〉,
캔버스에 유화, 44×38.5㎝, 1669~1670년, 암스테르담 국립 미술관

요하네스 페르메이르, 〈기타 치는 여인〉,
캔버스에 유화, 51.4×45.1㎝, 1672년경, 켄우드 하우스

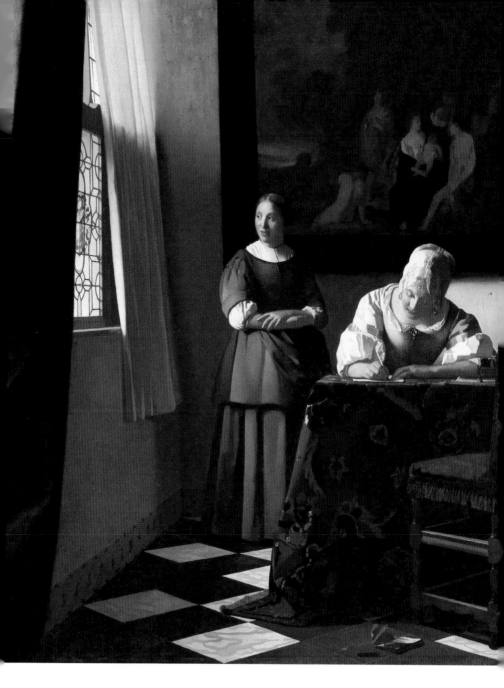

요하네스 페르메이르, 〈편지를 쓰는 여인과 하녀〉,
캔버스에 유화, 71.1×60.5㎝, 1670년경, 아일랜드 국립 미술관

들을 찾아내 주인에게 돌려주었다고 한다. 이들의 활약으로 레오나르도 다빈치의 〈흰 담비를 안고 있는 여인〉, 렘브란트의 〈중년의 자화상〉, 〈야경〉, 폴 세잔의 〈오베르, 가셰 박사의 집〉 등이 제자리로 돌아간다. 그리고 오스트리아의 소금 광산에 숨겨져 있던 〈회화의 기술, 알레고리〉도 오스트리아로 돌아간다.

현재 페르메이르의 진품으로 밝혀진 작품은 30~35점에 그친다. 처음 주목받을 당시 대부분의 작품이 다른 화가들의 것으로 여겨져 혼란이 있었고, 네덜란드의 화가 한 판메이헤런이 위조해 판매한 그림이 페르메이르의 초기작으로 인정받는 등 진품 감정에 어려움을 겪었다. 또 1971년에는 〈연애편지〉, 1974년에는 〈기타 치는 여인〉과 〈편지를 쓰는 여인과 하녀〉도 도난당했다가 돌아온다. 페르메이르는 잊힌 화가에서 슈퍼스타급 화가로 재조명받게 되었지만, 작품의 희소성으로 인해 여전히 절도범의 표적이 되고 있다(1990년 보스턴 가드너 미술관 소장품 〈콘서트〉는 도난당한 후 현재까지도 찾지 못하고 있다).

히틀러는 200년 넘게 인정받지 못한 페르메이르의 이야기를 통해 미술 학교에 낙방하며 인정받지 못한 자신의 과거를 떠올리고, 역사의 중요성을 다룬 〈회화의 기술, 알레고리〉를 통해 독일 민족정신과 역사를 강조하는 자신의 모습을 동일시했을지도 모른다.

소란스러운 사건 속에서도 우리는 페르메이르 작품 앞에 서면 고요와 평온을 얻는다. 역사에 가정은 존재하지 않지만 만약 히틀러도 페르메이르가 선물한 고요를 즐길 줄 알았다면 제2차 세계 대전이라는 참극은 피할 수 있지 않았을까?

거짓말 대 거짓말

제2차 세계 대전 종전 후 네덜란드에서는 한 판메이헤런이라는 화가의 국가 반역죄 재판이 열린다. 전쟁 당시 나치의 2인자 괴링에게 국보급 페르메이르의 작품을 매각한 죄로 심판을 받은 것이다.

하지만 판메이헤런은 법정에서 자신이 페르메이르의 그림을 그려 위작을 판매했다고 실토한다. 전쟁 전 자신을 인정해주지 않은 비평가들의 명성에 해를 입히려고 페르메이르 작품을 연습해 속여 왔으며, 괴링에게 판매한 작품도 자신이 그린 것이라고 증언한다. 실제로 그는 경찰의 감시하에 위작을 그려 국가를 배신한 혐의를 벗지만 우습게도 괴링에게 받은 돈도 위조지폐였다는 것이 밝혀진다.

세기의
미술품 도난 사건

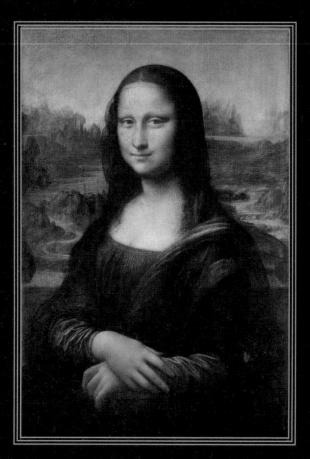

레오나르도 다빈치, 〈모나리자〉,
패널에 유화, 77×53㎝, 1503~1506년

레오나르도 다빈치,
〈모나리자〉

❈

렘브란트의 〈갈릴리 호수의 폭풍〉, 페르메이르의 〈콘서트〉, 마네의 〈토르토니 카페에서〉의 공통점은 무엇일까? 유명한 그림? 비싼 그림? 마네가 속해 있으니 네덜란드 화가의 작품들도 아니고 제작된 시기도 차이가 난다.

사실 미술사적으로 어떠한 공통점도 없지만, 굳이 꼽자면 보스턴 이사벨라 스튜어트 가드너 미술관에 함께 전시되었던 작품들이다. 동시에 1990년 미국에서 발생한 최대 규모의 미술품 도난 사건에서 함께 사라진 작품들이기도 하다.

FBI의 끈질긴 수사가 이어졌지만 2015년 용의자가 모두 사망했다는 소식이 밝혀졌고 2017년에는 작품에 대한 정보를 제공하는 사람에게 112억 원을 제공하겠다는 발표도 있었다. 하지만 여전히 이 세점을 포함해 도난된 그림 열세 점의 행방은 오리무중이다.

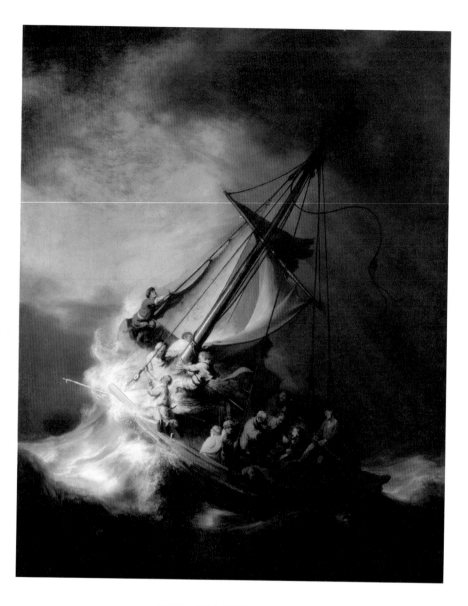

렘브란트 판레인, 〈갈릴리 호수의 폭풍〉,
캔버스에 유화, 160×128㎝, 1633년

에두아르 마네, 〈토르토니 카페에서〉,
캔버스에 유화, 26×34㎝, 1875년

이러한 도난 사건은 보안 시스템이 덜 발전한 시절에나 가능한 이야기라고 생각할 수 있겠지만, 2020년 코로나바이러스감염증-19의 확산을 막기 위해 휴관한 네덜란드의 미술관에서도 빈센트 반 고흐의 작품을 도둑맞았다. 현재 인터폴에 도난당했다고 등록된 미술품은 3만 점에 이른다.

잊을 만하면 발생하는 미술품 도난 사건. 그중 가장 유명한 사건은 무엇일까?

2018년 루브르 박물관은 관람객 1,000만 명을 넘어서면서 단일 박물관 최고 관람객 수를 기록해 세계에서 가장 많은 사람이 방문하는 박물관이라는 것을 다시 한번 증명했다. 그리고 분당 50명씩 입장하는 1,000만 관람객 중 70%는 '그녀'를 만나기 위해 루브르 박물관을 방문한다. 여름휴가 때는 그녀를 만나기까지 짧게는 15분, 길게는 40분의 시간이 걸리지만 그녀를 마주할 수 있는 시간은 고작 3분이 최대다. 그녀는 바로 세상에서 가장 유명한 초상화 〈모나리자〉다.

〈모나리자〉가 경매에 나올 일은 없지만 혹시 나온다면 40조 원의 가치를 가질 것으로 예상한다. 1503~1506년에 그려진 것으로 추정하는 〈모나리자〉는 원래부터 유명했을까?

답을 먼저 이야기하면 그렇지 않다. 1849년 루브르 박물관 소장품의 가격 추정 기록에 의하면 라파엘로의 아틀리에에서 그려진 〈성 가정〉이 60만 프랑으로 가장 고가의 작품이다. 반면 〈모나리자〉는 9만 프랑으로(당시 좋은 지역에서 중산층 주택을 5만 프랑에 구매할 수 있었다) 적은 금액은 아니었지만, 지금의 위상에 비해 적은 금액인 것은 틀림없다. 그렇다면 〈모나리자〉는 어떻게 세상에서 가장 유명하고 비싼 그림이 되었을까?

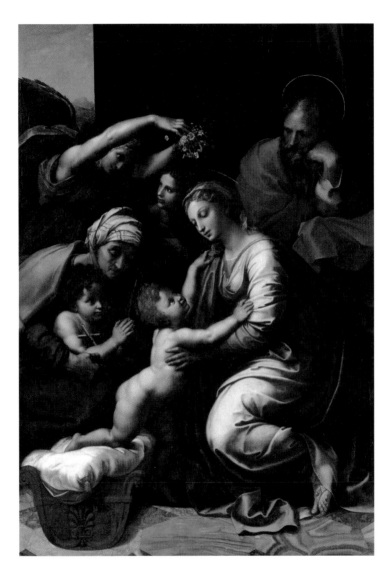

라파엘로 산치오, 〈성 가정〉,
캔버스에 유화, 207×140㎝, 1518년, 루브르 박물관

✤ 행방을 감춘 〈모나리자〉

1911년 8월 22일 화요일 화가 루이 베루는 정기 휴무가 끝난 후 다시 문을 연 루브르 박물관을 방문한다. 그는 다음 작품을 그리기 위해 〈모나리자〉를 모사하던 중이었다. 하지만 그림의 전시 장소가 텅 비어 있는 것을 발견하고 경비원에게 문의하자 아마도 사진 촬영을 위해 〈모나리자〉가 작업장에 가 있을 거라는 답을 듣는다. 사진술이 발전해가는 시점이라 많은 작품을 사진으로 기록하고 있을 수 있겠다 싶었지만, 어찌 된 일인지 〈모나리자〉는 한참이 지나도 돌아오지 않았다.

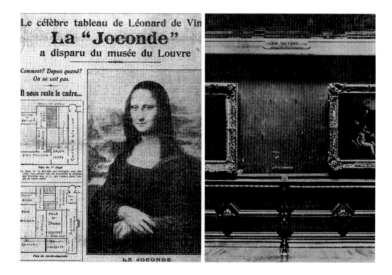

도난 기사와 도난 후 〈모나리자〉 전시 장소

베루는 다시 한번 작품의 행방을 물었고 그제야 박물관 어디에도 〈모나리자〉가 없다는 것이 알려진다. 파리 경찰청은 급하게 박물관을 폐쇄하고 조사에 착수했지만 작품의 액자만 발견했을 뿐 그림은 이미 행방을 감춘 뒤였다.

20세기 유럽 문화의 핵심 국가 프랑스에서도 수도 파리, 또 거기서 가장 중요한 루브르 박물관에서 도난 사건이 발생했다는 소식은 프랑스 언론뿐 아니라 바다 건너 미국 신문의 헤드라인까지 장식한다. 경찰은 박물관의 모든 관계자를 조사하지만 용의자를 찾지 못했고, 연일 관리 소홀을 비판하는 기사가 쏟아져 나왔다. 〈모나리자〉를 모르던 이들도 이 그림에 관심을 가지게 됐고, 〈모나리자〉는 원하지도 않은 노이즈 마케팅의 주인공이 된다.

파리 시민들은 그림이 걸려 있던 전시 장소를 보기 위해 줄을 섰다. 정부와 언론은 포상금까지 걸며 범인과 그림을 찾았지만 행방은 묘연했다. 그러던 중 두 명의 유력한 용의자가 체포되면서 사건은 급물살을 탄다.

✼ 용의자는 피카소?

갑자기 등장한 의외의 용의자는 시인 기욤 아폴리네르와 화가 피카소였다.

아폴리네르의 친구였던 제리 피에레가 한 신문사와의 인터뷰에

서 루브르 박물관에서 조각을 훔친 경력을 자랑하듯 말하고는 사라져버리자 함께 의심을 받게 된 것이다. 게다가 아폴리네르는 평소 박물관이 예술가의 상상력을 마비시킨다며 파괴해야 한다고 주장하기도 했다. 아폴리네르의 친구 피카소도 훔친 조각 중 하나를 구매했는지 여부를 조사받는다. 하지만 별다른 혐의점과 증거가 나오지 않자 이들이 석방되면서 단순 해프닝으로 마무리된다. 이후 도난 사건은 국제적 사건으로 발전해 영국, 미국에서까지 수사가 이어지지만 〈모나리자〉는 흔적도 없이 사라진 전설의 작품이 되어버린다.

그리고 2년이라는 시간이 흐른 1913년 12월. 피렌체의 미술 거래상 알프레도 제리가 한 통의 편지를 받는다. 편지의 발신인은 레오나르도. 편지의 주요 내용은 자신이 레오나르도 다빈치의 작품을 갖고 있고, 이탈리아 화가가 이탈리아 여인을 그린 작품이니 당연히 이탈리아에 있어야 할 것 같다며, 이 작품을 50만 리라에 팔아 이탈리아에 돌려주는 것이 꿈이라는 내용이었다.

제리는 우피치 미술관의 디렉터와 함께 여관을 방문해 그림을 확인한다. 그리고 진품 감정을 위해 시간이 조금 더 필요하다고 말한 후 경찰에 신고한다. 1913년 12월 10일, 피렌체의 한 허름한 여관에서 2년 4개월 만에 〈모나리자〉가 발견되고 범인 빈센초 페루자가 검거된다.

그는 루브르 박물관에서 유리를 교체하는 일을 했기에 정기 휴일에 박물관에 쉽게 들어갈 수 있었고, 누구에게도 의심받지 않고 작품을 떼어내 자신의 파리 아파트에 그림을 숨겼다고 진술한다. 법

정에 선 그는 〈모나리자〉를 고국에 돌려주기 위해 훔쳤다고 무죄를 항변했지만 1년 14일의 형을 받았고, 7개월 9일 만에 석방되어 고향으로 돌아간다. 그리고 〈모나리자〉는 피렌체, 로마에서 고별 전시회를 마친 후 일등칸을 타고 파리로 향해 1914년 1월 4일 루브르 박물관으로 돌아간다.

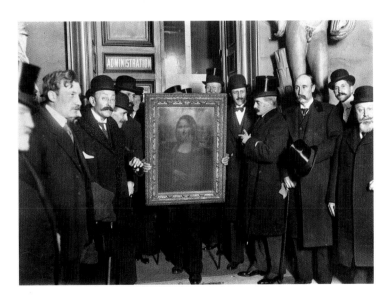

1914년 1월 4일 루브르 박물관으로 돌아온 〈모나리자〉

✤ 끝없는 음모론이 증명하는 인기

시간이 흘러 1932년 〈뉴욕 저널〉에 〈모나리자〉 분실에 관한 색다른 기사가 나온다. 발피에르노라는 인물이 도난 사건의 배후이며, 그가 빈센초 페루자를 기용해 그림을 훔치게 한 후 백만장자에게 위조품을 진품으로 속여 팔았다는 내용이었다. 하지만 페루자는 사망할 때까지 배후에 대해 아무 말도 하지 않았으며, 〈뉴욕 저널〉에서도 명확한 증거를 제시하지 못했다. 그런데도 이 이야기는 소설의 소재가 되기도 하고, 〈모나리자〉 진품 논란에 자주 인용되는 에피소드가 되었다.

〈모나리자〉는 인기가 높아지면서 끊임없이 유명세를 겪는다. 1956년 그림의 아랫부분에 한 관람객이 염산을 뿌리기도 했고, 같은 해 말 볼리비아 출신 청년이 해고당한 분풀이로 〈모나리자〉에 돌을 던지기도 했다. 1962년 미국 전시회에서는 근위병의 보호 아래 케네디 대통령을 비롯한 170만 명이 관람한다. 1974년 일본에서는 1인당 관람 시간이 10초를 넘지 못했고, 너무 많은 사람이 몰려들어 휠체어와 목발을 사용하는 이는 관람할 수 없다고 하자 화가 난 여성이 〈모나리자〉를 향해 붉은 페인트를 뿌리는 소동이 벌어진다. 이후 〈모나리자〉는 다시는 해외에서 전시되지 않았다.

2003년 댄 브라운의 추리 소설 《다빈치 코드》에 등장하면서 더 많은 의심과 인기를 얻은 〈모나리자〉는 2005년 3중 방탄유리가 설치된 살 데 제타에서 특별 대우를 받고 있다.

〈모나리자〉가 도난 사건과 테러 등 여러 해프닝으로 더욱 유명해진 것은 사실이지만 가치가 없었다면 인기는 금방 사그라졌을 것이다.

다빈치는 동시대의 어떤 화가도 생각하지 못한 방법을 〈모나리자〉에 적용했다. 그는 자연에는 선이 없다고 생각해 인물의 윤곽선을 뭉개는 방식으로 색과 색 사이의 경계선 구분을 부드럽게 표현한다. 다빈치가 최초로 도입한 이 기법을 스푸마토(연기, 안개 등이 사라진다는 뜻의 이탈리아어인 스푸마레[sfumare]라는 단어에서 유래했다)라고 부르고, 〈모나리자〉의 미소가 모호하고 신비롭게 느껴지는 것도 이 기법 때문이다.

또 선을 이용하여 깊이와 회화 공간을 표현하는 선 원근법이 아니라 인간의 눈이 먼 풍경을 볼 때 푸르스름하게 보는 것과 비슷하게 표현하기 위해 대기 원근법을 이용한다.

마지막으로 당시 대부분의 초상화에서 측면이나 정면을 그리던 정형을 벗어나 몸은 약간 측면, 시선은 정면을 향하는 콘트라포스토 자세를 그린다. 편안하게 자세를 취한 그녀는 그림을 보는 이를 마주 보며 웃는다. 〈모나리자〉가 그려지기 전에는 어떠한 초상화도 우리를 바라보며 미소 지어주지 않았다.

이 그림은 선물일까,
저주일까?

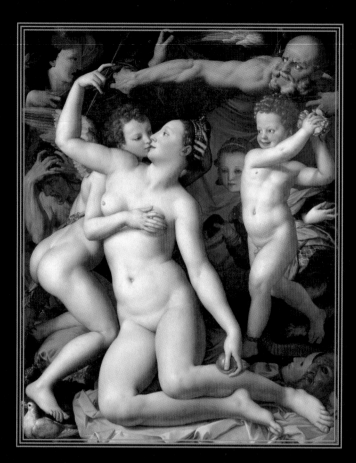

아뇰로 브론치노, 〈비너스와 큐피드의 알레고리〉,
패널에 유화, 146.1×116.2㎝, 1545년경, 런던 내셔널 갤러리

아뇰로 브론치노,
〈비너스와 큐피드의 알레고리〉

�ख✖

남녀가 기묘한 자세로 포옹하며 입을 맞추려고 한다. 그런데 그림 가운데 있는 미모의 여성은 성인이지만 상대는 아직 앳된 얼굴의 소년이다. 소년의 오른손은 여성의 가슴 위에 있고 다른 한 손은 왕관을 벗기려는 것 같다. 상대 여성은 동그란 무언가와 화살을 쥐고 있다. 입맞춤하는 이들의 자세도 불편해 보인다. 오래전에는 미소년을 성적 대상으로 삼았다는 이야기가 있는데, 혹시 그 이야기를 그린 것일까? 게다가 둘의 얼굴은 발그레 달아올라 있고, 가까이 들여다보면 여성의 혀가 살짝 나와 있는 것이 보인다. 표현이 조금 과하게 느껴진다.

기록에 따르면 이 그림은 프랑스 왕에게 보내진 선물이었다. 혹시 프랑스 왕에게 외설적인 취향이 있었던 것일까?

❀ 메디치가에서 왕에게 보낸 특별한 선물

1545년 피렌체 메디치 가문의 코시모 공작은 프랑스 국왕에게 그림 한 점을 선물로 보낸다. 늘 이탈리아 문화를 선망하던 왕이었으니 피렌체 궁정 화가 브론치노가 그린 그림을 분명 좋아할 터였다.

실제로 프랑스 국왕 프랑수아 1세는 이탈리아 문화 마니아로, 프랑스의 문화 부흥을 위해 이탈리아 출신의 많은 예술가를 프랑스로 초빙했다. 그중 가장 대표적인 인물이 거장 레오나르도 다빈치였고, 다빈치가 말년을 보내기 위해 프랑스로 오며 가져온 그림이 세상에서 가장 유명한 〈모나리자〉다.

거기에 프랑수아 1세는 왕족 출신이 아니라는 반대에도 불구하고 둘째 아들의 부인, 즉 며느리를 메디치 가문의 카트린 메디치로 선택할 만큼 이탈리아 문화에 호감을 가지고 있었다. 하지만 코시모가 보낸 그림은 단순한 그림이 아닌 수수께끼 같은 상징이 가득 담긴 알레고리화였다. 알레고리는 고대 그리스 시대부터 문장과 언어를 꾸미는 데 사용되었는데, 추상적인 개념을 직접적으로 말하지 않고 다른 대상에 빗대어 표현하는 방식이다. 예를 들어 사랑은 비너스, 평화는 올리브 나뭇가지로 표현한다. 하지만 이에 그친다면 그저 단순한 상징에 지나지 않는다. 알레고리화는 이런 상징이 결합된 메시지를 전달하며 인간 삶에 대한 교훈적 이야기를 담고 있다.

과연 프랑스의 왕은 피렌체에서 보낸 그림의 내용을 이해할 수 있었을까?

✤ 왕은 가득한 상징을 이해할 수 있었을까?

실오라기 하나 걸치지 않은 여성이 금색으로 빛나는 동그란 무언가를 왼손에 쥐고 있다. 이는 황금 사과다. 그리스 신화의 유명한 이야기로, 양치기 파리스가 아프로디테(로마 신화의 비너스)를 가장 아름다운 여신으로 뽑자 그녀가 받은 것이 바로 황금 사과였다. 그림 왼편 하단에 그녀의 상징 중 하나인 비둘기까지 있으니 그림 속 여성은 미의 여신이 틀림없다.

비너스의 상대 미소년은 등 뒤에 날개가 달려 있고, 그의 화살통에서 뺀 화살을 비너스가 쥐고 있다. 화살을 쏴 사랑에 빠뜨리는 사랑의 신 큐피드의 상징이다.

놀랍게도 큐피드는 비너스의 아들이다. 아들과 어머니의 입맞춤 장면을 근친상간의 이미지로 떠올릴 수 있지만, 이 둘을 둘러싼 많은 것을 모두 살펴봐야 그림이 무엇을 말하는지 알 수 있다.

미의 여신 아프로디테의 상징인 황금 사과와 비둘기

사랑의 신 큐피드의 상징인 화살　　　　사랑과 허무를 상징하는 장미

　　우선 입맞춤은 성적 쾌락을 의미한다. 하지만 쾌락의 순간에도 큐피드는 비너스의 왕관을 벗기려 하고 비너스는 이에 대응해 큐피드의 화살을 훔치고 있다. 둘의 관계와 육체적 쾌락은 속임수에 불과하다는 것을 의미한다.

　　또 둘의 입맞춤을 축하하는 듯 천진하게 웃는 아이가 양손 가득 장미꽃을 쥐고 뿌리려 한다. 장미는 사랑의 꽃으로 관능적인 아름다움을 표현하지만 결국 시들고 마는 허무를 상징하기도 한다. 이어서 아이의 발을 보면 왼쪽 발목에 방울이 보인다. 방울은 고대 그리스 희극에서부터 어릿광대나 무용수가 사용한 소품으로, 유희와 쾌락의 상징이다. 그리고 가장 중요한 의미를 가진 반대쪽 발은 가시를 밟아 피가 흐르지만 아이는 꽃을 뿌리고 방울을 흔드는 데 집중한 나머지 아픔을 느끼지 못한다. 둘의 사랑을 축하하려는 아이의

즐거운 모습과 어둠 속에 감춰진 부분을 통해 쾌락의 어리석음을 표현한 것이다.

아이 뒤의 어둠 속에 그려진 소녀는 왼손에 벌집을 들어 달콤함을 보여주고, 등 뒤로 감춘 다른 손에는 침이 달린 꼬리를 쥐고 있다. 그런데 소녀의 손을 자세히 보면 오른손은 사실 왼손이며, 왼팔에는 오른손이 그려져 있다는 것을 알 수 있다. 또 몸통은 뱀, 발은 사자의 발이다. 이 소녀는 기만을 상징한다.

기만의 발밑에는 가면이 두 개 놓여 있다. 하나는 젊은 여자의 가면, 다른 하나는 늙은 남자의 가면이다. 가면은 본래 연극을 표현하지만, 여기서는 퇴폐적 정욕을 의미한다.

그림의 왼편으로 이동하면 절규하며 손가락이 빨갛게 되도록 자신의 머리를 감싸고 있는 노파가 보인다. 노파는 돌아갈 수 없는

유희와 쾌락의 상징인 발목의 방울.
어둠 속에 감춰진 쾌락의 어리석음을 표현했다　　기만을 상징하는 아이 뒤의 소녀

퇴폐적 정욕을 의미하는 젊은 여인과 돌아갈 수 없는 젊음에 대한 질투 또는
노인의 가면 한 쌍 성병을 의미하는 노파의 모습

젊음에 대한 질투를 표현한 것인데, 20세기 말에는 매독 같은 성병
을 의미한다는 다른 해석이 제안되었다. 매독 환자의 최후 증상이
광기이기 때문이다. 16세기 당시 이 병은 프랑스 군대가 이탈리아로
가져왔다고 여겨져 '프랑스 병'으로 알려져 있었다.

　　마지막으로 오른편 상단의 노인은 푸른 천을 여인에게서 빼앗
으려 한다. 여인은 당황스러운 표정이다. 노인의 등에는 모래시계가
놓여 있어, 시간의 신 사투르누스임을 짐작하게 한다. 그리고 푸른
천을 빼앗기는 여인은 마치 머리가 깨진 듯 귀 위쪽부터 머리의 뒷
부분이 그려져 있지 않다. 이것은 망각을 의미한다. 망각으로 이 모
든 상황을 덮으려 했을지 모르나 시간(사투르누스)이 그녀를 막아서
고 있는 것이다.

망각을 의미하는 여인의 빈 머리 뒷부분과 모래시계로 표현되는 시간의 신 사투르누스

✤ 읽어내는 그림의 의미, 알레고리

언뜻 보면 브론치노의 〈비너스와 큐피드의 알레고리〉는 로마 신화의 에피소드나 젊은 남녀의 사랑 이야기를 표현한 것처럼 보인다. 하지만 그림에 그려진 대상들이 모두 다른 의미를 가지고, 이 모든 것이 하나의 주제로 이어진다는 것을 알면 단순한 사랑 이야기를 넘어서는 새로운 그림으로 받아들여진다.

위의 다양한 의미를 종합하면 이 그림에 담긴 교훈은 이렇게 해석할 수 있다. 사랑이 쾌락으로 바뀌는 순간 우리는 어리석음에 빠져 누군가를 기만할 것이며, 질투와 정욕의 노예가 될 것이다. 그리고 이 모든 과오를 잊고 싶다 한들 시간은 아무것도 해결해주지 않는다.

1544년 프랑수아 1세는 당시 유럽 최고의 권력자인 신성 로마 제국의 카를 5세 황제와의 전쟁을 마무리 지었다. 평생 이탈리아를 차지하기 위해 싸운 정적이지만 결국은 이기지 못한 채 평화에 합의

했다. 그리고 그 몇 해 전인 1538년 코시모 1세는 카를 5세에게 공작 작위를 받고 피렌체를 포함한 토스카나 공국의 군주가 되었다.

코시모 1세는 아들을 카를 5세의 친척과 결혼시키며 메디치 가문의 부활에 정점을 찍는다. 그리고 1545년에는 카를 5세의 정적 프랑수아 1세에게 선물로 〈비너스와 큐피드의 알레고리〉를 보냈다.

이 그림은 프랑스 왕실의 소장 목록에 오르지 않았고 박물관에 전시되기까지 일반에 공개되지 않았다. 지나치게 외설적이라는 이유 때문이었지만 어쩌면 당시 프랑스 궁정에서는 이 그림의 의미를 이해하지 못했을 수도 있다. 혹은 권력의 날개를 단 공작이 이제 저물어가는 나라의 왕에게 보낸 도발이라 생각해 무시했을 수도 있다.

피렌체 메디치 가문의 코시모 1세는 무슨 뜻으로 프랑스 국왕 프랑수아 1세에게 이 그림을 보냈을까? 이해하지 못할 상징으로 가득한 그림을 보내 프랑스 왕의 지성을 모욕하고 싶었을까? 전쟁이 끝난 것을 환영하고 왕이 야망을 포기한 것에 대해 축하하는 의미로 보냈을까? 우리는 다만 이런저런 상상만 할 수 있을 뿐이다.

그림의 제목이 하나가 아니라고?

⟨비너스와 큐피드의 알레고리⟩는 ⟨비너스, 큐피드, 어리석음, 시간⟩ 또는 ⟨비너스의 승리⟩ 등으로도 불린다. 제목이 하나가 아닌 이유는 지금까지도 작품의 의미, 알레고리에 대한 해석이 여러 연구자들 사이에서 분분하기 때문이다.

아뇰로 브론치노의 ⟨비너스와 큐피드의 알레고리⟩는 마니에리스모 양식의 대표작으로 손꼽힌다. 마니에리스모는 르네상스 양식에서 바로크 양식으로 넘어가는 과도기에 유행한 양식으로, 이탈리아어 '마니에라(manièra)'에서 나온 말이다. 영어로는 우리에게 익숙한 매너리즘이다.

르네상스 미술 방식을 계승하면서도 자신들만의 독특한 화풍을 적용한 양식으로, 르네상스 양식과 바로크 양식 사이에서 분류하기 어려운 예술 양식을 부르기 위해 20세기 독일 학자들이 이 명칭을 만들었다. 대표적인 화가로 엘 그레코, 파르미자니노 등이 있다.

1800년대의
설국열차

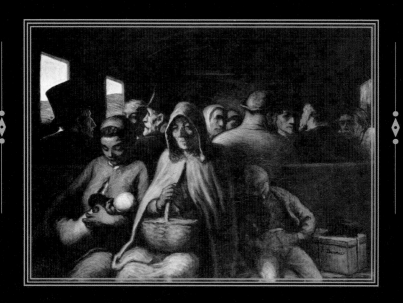

오노레 도미에, 〈삼등 열차〉,

캔버스에 유화, 65.4×90.2㎝, 1863~1865년, 캐나다 오타와 내셔널 갤러리

오노레 도미에,
〈삼등 열차〉

✖

인류 문명이 멸망하자 살아남은 이들은 멈추지 않는 설국열차에 오른다. 가장 꼬리 칸에 오른 사람들은 비참한 삶을 살아가고, 앞 칸으로 갈수록 환경이 나아지지만 꼬리 칸의 사람들은 앞으로 갈 권리가 없다. 동명의 프랑스 만화를 영화로 만든 봉준호 감독의 〈설국열차〉는 기차를 지금 우리의 현실과 비교한 걸작이라는 호평을 받았다.

물론 우리가 사는 세상이 영화 속 모습과 똑같지는 않지만, 지금도 부의 크기에 따라 할 수 있는 것의 차이가 크다는 사실은 누구든 쉽게 부인할 수 없다.

그림 속 열차에는 온화한 빛이 들어온다. 젊은 엄마는 갓난아이를 돌보고, 할머니는 식구들을 위한 먹거리라도 넣어놨는지 바구니를 꼭 쥐고 생각에 잠겨 있다. 오른쪽의 아이는 졸음을 이기지 못하

고 깊은 잠에 빠졌다. 이들은 여행을 떠나는 한 가족일까 아니면 서로 모르는 사이일까? 그들 뒤에서는 많은 사람이 옹기종기 모여 이야기를 나눈다. 혹시 그림에 그려진 이들이 열차의 꼬리 칸에 타고 있는 것은 아닐까?

✤ 산업 혁명이 가져온 빈부 격차

1800년대 유럽 사회는 급변했다. 산업 혁명으로 많은 기계식 공장이 세워지고 대량 생산의 길이 열렸다. 특히 당시 유럽인들의 삶을 가장 크게 바꿔놓은 것이 바로 증기 기관차와 철도의 발명이었다. 철도가 생기기 이전에는 노르망디에 살던 농부가 마을을 떠나 멀리 가본 적이 거의 없었다. 고작 말을 타거나 걸어서 성지 순례를 가는 것이 전부였던 시절에 큰 쇳덩이가 연기를 뿜으며 달리는 모습은 현대인이 하늘을 나는 자동차를 처음 보는 것만큼이나 충격적이었을 것이다. 실제 파리의 한 카페에서 뤼미에르 형제가 상영한 무성 영화에 기차가 다가오는 장면이 나오자, 앉아 있던 몇 사람이 혼비백산해 도망쳤다는 일화는 유명하다. 이 시기에 유럽에서는 자본가 계급이 생겨나고 빈부 격차가 심해지기 시작한다.

�֎ 가난했지만 화가가 되고 싶었던 도미에

오노레 도미에는 넉넉하지 않은 가정 형편에도 화가가 되기 위해 노력했다. 미술 학교 졸업 후 순수 미술을 하고 싶었지만, 돈을 벌어야 했기에 음반이나 상품 광고에 들어가는 소책자 일러스트 작업을 하거나 잡지에 정치 풍자 캐리커처를 그린다. 생계를 위해 시작한 일이었지만 그는 정치 풍자 캐리커처에서 능력을 발휘하며 미술사에 큰 족적을 남긴다(현재 도미에는 정치 풍자 캐리커처의 아버지로 평가받는다).

가장 유명한 일화는 그가 1831년 한 시사 주간지에 〈가르강튀아〉를 그린 일이다. 당시 프랑스는 샤를 10세가 다시 한번 절대 왕정 시대로 가고 싶어 했지만 1830년 7월 혁명을 통해 무너진 후, 시민의 왕이라 불린 루이 필리프 1세가 통치하던 시기였다. 하지만 기대와 다르게 시민의 왕 또한 서민보다는 가진 자들을 위한 정책을 펼쳤다.

〈가르강튀아〉는 16세기 프랑스 소설가 프랑수아 라블레의 소설에 등장하는 인물로, 대식가라는 뜻의 탐욕스러운 권력 포식자였다. 도미에는 이 소설 속 인물에 빗대어 루이 필리프의 서민 세금 인상 정책을 비판하는 삽화를 그린다. 아랫배가 늘어진 탐욕스러운 한 권력자가 의자에 앉아 컨베이어 벨트로 가난한 서민들이 바치는 금을 삼키고 있다. 그리고 권력자의 다리 밑으로는 그가 먹다 떨어뜨린 것들을 챙기는 부르주아들과 먹은 후 쏟아내는 배설물을 받아 논쟁하는 정치인들의 모습이 보인다. 이 비평 삽화는 발표와 동시에 루

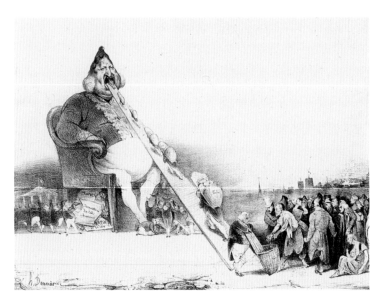

오노레 도미에, 〈가르강튀아〉,
석판화, 21.4×30.5㎝, 1831년, 프랑스 국립 도서관

이 필리프 1세와 정부의 불같은 분노를 산다. 그들은 이미 인쇄된 간행물을 전량 압수한 것은 물론 도미에를 체포해 벌금형과 6개월의 실형에 처한다.

하지만 도미에는 이런 시련에도 굴하지 않고 출소 후에도 정치인과 부르주아를 비판하는 캐리커처를 계속 그린다. 그가 남긴 석판화 4,000여 점 중 1,000여 점이 정치 풍자화다.

✤ 열차는 계급을 실어 날랐다

결국 1835년 언론을 탄압하기 위한 검열법이 통과된 후, 도미에는 정치 풍자를 잠시 접고 그동안 그리고 싶었던 유화 작업을 시작한다.

유화 작품 초창기에는 기존의 풍자에서 벗어나 신화, 종교, 우화 등의 주제로 작업하여 살롱전에도 작품을 출품했다. 하지만 상업적 성공은 거두지 못한다. 그림을 구매하는 이들은 대부분 부르주아였는데, 자신들을 비판하고 풍자한 도미에의 그림을 좋아하지 않았기 때문이다. 이후 도미에는 유화에 대부분 자신이 어릴 적부터 보고 겪은 주변의 평범한 사람을 그린다. 그리고 1862년부터 그의 대표작 〈삼등 열차〉를 그리기 시작한다.

산업의 발전으로 기차가 생겼다. 이제는 도시에서 조금 떨어져 살아도 기차를 타면 출퇴근을 할 수 있었다. 도시 밖에 사는 이들은 당연히 경제적으로 덜 풍족한 이들이었을 테다. 열차는 계급을 실어 날랐다. 돈을 더 내는 이들은 붐비지 않는 일등칸에서 편하고 여유롭게 신문을 읽으며 경치를 바라볼 수 있었다. 이등칸은 붐비는 칸을 피하고 싶은 이들, 삼등칸은 하루의 노동을 하러 가거나 마치고 돌아오는 이들의 차지였다.

그러나 도미에의 〈삼등 열차〉에서는 가난한 이들의 슬픔이 느껴지지 않는다. 엄마는 아이가 깨지 않도록 소중히 안아 돌보고 있고, 할머니는 인생의 숱한 풍파를 다 견뎌낸 듯 평온한 표정이다. 도미에

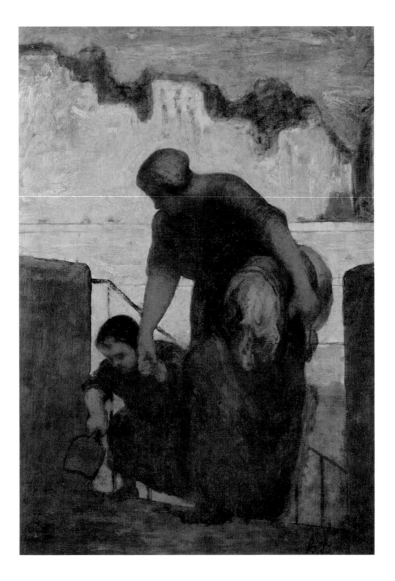

오노레 도미에, 〈세탁부〉,
패널에 유화, 49×33.4㎝, 1863년경, 오르세 미술관

가 그랬던 것처럼 졸고 있는 아이는 어릴 때부터 일을 해야 하는지 모자를 어디론가 가져갈 상자에 올려두고는 모자란 잠을 자고 있다. 각자의 인생을 싣고 열차는 달려간다.

누군가는 이 작품에 빈부 격차의 실상이 나타나 슬퍼 보인다고 할 수도 있다. 하지만 도미에는 부르주아와 권력자에게는 날카롭고 냉철한 시선을 보냈지만, 소외된 서민들은 언제나 따뜻한 애정과 연민의 마음을 담아 담담하게 표현했다.

〈세탁부〉는 도미에가 말년에 그린 것으로, 한 어머니가 빨래를 마치고 돌아가는 풍경을 담았다. 일을 마친 그녀의 한 손에는 빨랫감이 가득 들려 있지만 다른 손으로는 사랑하는 아이의 손을 잡고 있다. 엄마는 혹여 계단에서 넘어질까 봐 아이에게서 눈을 떼지 못한다. 이 모녀의 눈코입이 그려지지 않은 이유는 이들이 당시 사회의 주인공이 아니라는 데 있을 것이다.

✦ 권력은 짧고 예술은 길다

도미에를 탄압하고 기득권을 위해 정치한 루이 필리프 1세는 결국 1848년 또다시 일어난 2월 혁명으로 인해 영국으로 도피한다. 이러한 배경을 담은 그림일까? 도미에의 〈봉기〉에서는 한 젊은이가 자신을 따르라는 듯 주먹 쥔 팔을 뻗고 있다. 하늘은 파란색, 건물은 노란색으로 칠해져 혁명의 처절함보다는 희망이 느껴지는 작품이다.

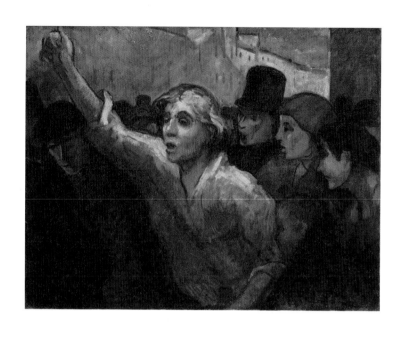

오노레 도미에, 〈봉기〉,
캔버스에 유화, 87.6×113㎝, 1863년경, 필립스 컬렉션

도미에는 평생을 어렵게 살았다. 1878년이 돼서야 그의 유화, 판화, 소묘 등을 모아 첫 개인전을 열었지만 크게 주목받지 못한다. 그리고 세밀한 석판화 작업을 계속하다 시력을 거의 잃은 후 1879년 친구가 마련해준 파리 외곽의 작은 집에서 생을 마감한다.

하지만 동시대에 활동한 예술가 외젠 들라크루아, 카미유 코로, 에드가르 드가, 샤를 보들레르가 그의 작품을 극찬했고, 현재 그의 그림은 당시 친하게 지내던 장 프랑수아 밀레의 작품과 함께 파리 오르세 미술관의 4번 전시실을 대부분 채우고 있다.

오노레 도미에가 지금 살아 있다면 지하철을 삼등 열차와 같다고 느끼지 않았을까? 그가 19세기 중반의 프랑스와 21세기의 차이를 어떻게 그려낼지 궁금하다. 하지만 그림을 보는 우리가 지금과 그때의 차이를 크게 느끼지 못한다면, 도미에의 그림에는 옷차림만 바뀐 이들이 그려지지 않을까 상상해본다.

금을 바른 그림과
금보다 비싼 색

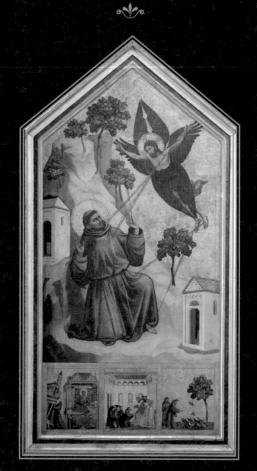

조토 디본도네, 〈아시시에서 성흔을 받는 성 프란체스코〉,
패널에 템페라, 313×163㎝, 1300~1325년경, 루브르 박물관

조토 디본도네,
〈아시시에서 성흔을 받는 성 프란체스코〉

�֎

독특한 오각형의 패널 속에서 수도사가 한쪽 무릎을 꿇고 놀란 듯 팔을 벌려 하늘을 바라보고 있다. 그가 바라보는 하늘에는 새의 형상을 한 인물이 마치 레이저를 쏘는 듯한 모습을 하고 있다. 금빛이 가득한 그림에서 둘 사이에 무슨 일이 벌어지고 있을까?

수도사의 이름은 프란체스코다. 그는 1182년 이탈리아 아시시의 부유한 집안에서 태어났지만 신의 계시를 받고 나병 환자들을 돌보며 가톨릭으로 개종한다. 그리고 로마로 떠난 순례길에서 거리의 걸인에게 감명받아 평생 가난하게 산다.

그와 관련한 가장 유명한 일화는 1224년 성 미카엘 대천사 축일을 준비하기 위해 기도하다 만난 천사 이야기다. 아시시의 라베르나산에서 40일간 금식 기도를 하던 그는 하늘에서 나타난 세라핌(스랍 천사, 히브리어로 '불타는 자'라는 뜻의 천사로 여섯 날개가 있다)을 만

난다. 천사가 그를 향해 빛을 다섯 줄기 내뿜어 프란체스코의 양손과 양발, 옆구리에 상처를 남겼다고 한다. 다섯 상처는 예수 그리스도가 십자가형에 처해질 때 입은 상처로 성스러운 흔적을 뜻한다.

프란체스코는 평소 길거리의 가난한 이를 도우며 복음을 전하고 청빈한 삶을 산 참된 종교인이자 예수 그리스도와 하나 된 인간으로 추앙받아 선종 2년 만에 성인(聖人)에 오른다.

⚜ 금으로도 살 수 없었던 파란색

조토 디본도네는 1300년경 성흔을 받는 성 프란체스코를 그린다. 인간의 몸으로 예수 그리스도와 같은 삶을 산 성인의 이야기를 그려야 했기에 가장 비싼 재료로 그림을 꾸민다. 전체적으로 금색을 띠는 그림에서 특히 프란체스코와 예수의 얼굴을 한 천사의 머리 뒤에는 광배(각 종교의 성자 머리 위에서 빛을 내는 원형)가 반짝이고 있다. 두 인물의 신성함을 강조하기 위해 실제로 얇은 금박을 붙여 효과를 낸 것이다.

기원전부터 금색은 가장 높은 권력이나 빛을 상징하는 데 쓰였다. 기독교에서도 "하나님이 이르시되 빛이 있으라 하시니 빛이 있었고"라는 성경 문구를 표현하기 위해 빛의 색을 귀하고 비싼 금색으로 표현했다. 르네상스 시대 때는 경제와 예술이 가장 크게 꽃피운 피렌체에서 발행된 금화 피오리노를 두드려 얇은 금박으로 만들

어 그림에 붙였고, 주문된 그림 값의 절반 이상을 금박 값이 차지하기도 했다. 아마 프란체스코 성인이 자신을 그린 그림에 금이 쓰였다는 것을 알았다면 금을 떼어내 가난한 이를 위해 썼겠지만, 나날이 발전한 피렌체 상업의 자긍심은 이렇게 물질로 표현됐다.

14세기로 접어들면서 유럽에서 가장 사치스러운 색의 자리는 푸른색이 물려받는다. 성직자와 신학자들이 빛의 색을 금색이 아닌 푸른색으로 보기 시작한 것이다. 더불어 성모 마리아에 대한 공경이 널리 퍼지면서 하늘에 계시는 마리아의 겉옷도 푸른색으로 채색하기 시작한다. 그런데 푸른색을 얻기 위해서는 청금석이라는 돌을 갈아 만든 울트라마린이라는 안료가 필요했다. '바다 너머(울트라마린)'라는 말처럼 청금석은 유럽에 없고 중앙아시아 아프가니스탄 지역에서 수입해 온 귀하디귀한 재료였다.

1303~1305년 조토는 파도바의 부자 스크로베니 집안의 예배당 벽화를 울트라마린으로 칠한다. 이 사실이 이탈리아 전역에 전해졌고 유력 가문, 왕, 교회 들이 자신의 집과 그림에 더 많은 울트라마린을 칠하려는 경쟁까지 벌어져 결국 이 안료는 금보다 더 비싼 가격에 거래되었다. 독일 르네상스 미술의 아버지 알브레히트 뒤러가 1508년 편지에 남긴 기록에 의하면 금 41g으로 울트라마린 30g을 샀다고 한다.

사소페라토 또는 조반니 바티스타 살비, 〈기도하는 성모〉,
캔버스에 유화, 73×57.7㎝, 1640~1650년경, 런던 내셔널 갤러리

✤ 14세기 가장 위대한 인물, 조토

　조토 디본도네는 서양 미술의 아버지, 서양 미술의 새로운 장을 연 화가다. 시인 단테의 《신곡》〈연옥 편〉 11장에 그를 칭송하는 문장이 등장한다.

> 치마부에는 한때 미술계의 기린아로 화단의 왕좌를 차지하고 있었으나 지금은 조토의 함성이 치마부에의 명성에 그림자를 드리워 그의 이름은 이미 사람들의 기억에서 희미하게 사라지고 있다.

　치마부에는 어릴 적 양치기였던 조토가 바닥에 그림을 그리는 실력을 보고 제자로 삼는다. 어느 날 조토가 치마부에의 그림에 파리를 그려 넣었는데, 치마부에가 그것을 살아 있는 파리로 착각해 손을 저어 쫓으려 했다는 일화도 전해진다. 그들이 살았던 때는 아직 르네상스 시대가 꽃을 피우기 전으로, 십자군 전쟁으로 인해 서유럽과 동로마의 왕래가 빈번했다. 스승과 제자는 자연스럽게 이 비잔틴 거장들에게 많은 영향을 받았다. 치마부에의 그림에서는 비잔틴 미술의 특징인 자연스러움보다 성서에 나오는 이야기를 효과적으로 전달하기 위해 인물은 정형화되고 좌우대칭이 분명해 종이 인형을 그린 것 같은 인상을 받을 수 있다. 물론 치마부에도 이후 비잔틴 미술 형식을 벗어나기 위해 시험적 시도를 한 화가로 평가받는다.

치마부에, 〈마에스타〉,

패널에 템페라, 427×280㎝, 1330년경, 루브르 박물관

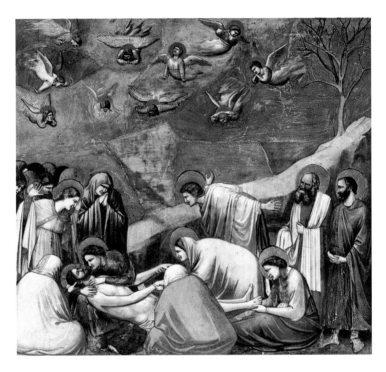

조토 디본도네, 〈통곡〉,
프레스코화, 200×185㎝, 1304~1306년, 스크로베니 예배당

그의 뒤를 이은 조토는 스승의 가르침에서 멈추지 않고 사실적인 표현과 인간의 감정을 그림에 담으려 했다. 특히 앞서 언급한 파도바의 스크로베니 예배당 프레스코화는 유럽 회화사에서 가장 중요한 작품 중 하나로 손꼽힌다. 예배당의 모든 프레스코화가 아름답지만, 백미로 뽑히는 작품은 〈통곡〉이다.

십자가에서 내려져 땅에 누운 아들 예수를 끌어안고 우는 어머니 마리아의 슬픈 얼굴, 비통함에 팔을 뒤로 벌려 절규하는 사도 요한, 하늘의 천사들까지 모두 예수의 죽음에 통곡하고 있다. 그리고 그림 맨 아래 등을 보이고 앉아 있는 인물을 통해 관람자를 그림 속으로 더욱 끌어들이고 배경에는 거칠고 황량한 언덕과 앙상한 나무 한 그루를 그려 애통한 감정을 배가한다. 이 작품에서 14세기 유럽인들은 이전의 그림에서 보지 못하던 인간적 감정과 사실적 표현을 느낄 수 있었을 것이다.

당시 대부분의 사람은 글을 읽지 못했고, 화가들은 글 대신 성경 내용을 설명하는 단순한 그림을 그렸다. 하지만 조토는 달랐다. 그는 자연을 관찰하고 사실적으로 표현한 최초의 화가이며, 사람의 감정, 표정, 동작을 그려 지식이 아닌 감정을 전달했다. 또 원근법이 재발견되기 전에 자신만의 방식으로 풍경, 건물과 같은 배경 요소를 최초로 도입한다.

조토의 시도는 1,000년 넘게 이어진 중세 미술의 패러다임을 부수며 서양 미술의 새로운 시작, 르네상스 시대를 연다. 그의 업적이 서양 미술사에 얼마나 큰 영향을 주었는지 2000년 미국의 시사 주간지 〈타임〉은 14세기 가장 위대한 인물로 조토를 뽑았다. 만약 그가 없었다면 미술사에 레오나르도 다빈치, 미켈란젤로, 라파엘로 같은 거장들은 탄생하지 못했을 것이다.

푸른색으로 악마를 그린 이유

고대부터 멸시받던 푸른색이 12세기 들어 성모 마리아의 색이 되자 프랑스 왕실의 깃발과 왕의 옷에도 푸른색이 칠해지고 이후 군주, 귀족들도 유행을 따랐다. 이에 대청(大靑) 식물로 염료를 만들던 프랑스 북부 피카르디, 남부 툴루즈, 이탈리아 토스카나 지역 염색업자들이 큰돈을 번다. 그 결과 피카르디 지역 아미앵에 프랑스 고딕 성당 중 가장 크고 아름다운 대성당을 세우게 되고 건축비의 80%가 푸른 염료를 만들던 상인들의 지원에서 나온다.

푸른색의 유행으로 붉은색의 인기가 시들해지자, 이에 질세라 붉은색 염료를 만들던 스트라스부르의 상인들은 푸른색 열풍을 막기 위해 교회 유리창에 악마를 푸른색으로 그려달라고 부탁했다는 일화도 전해진다.

아름다움의 방

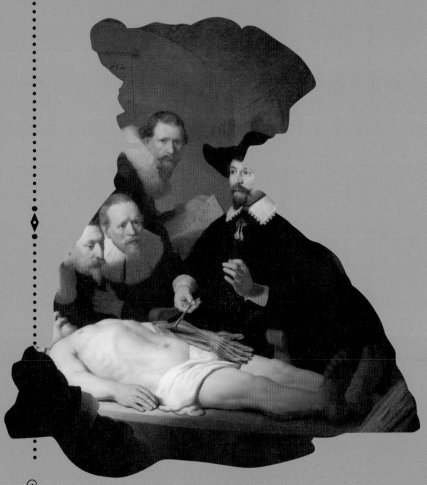

자신의 초상화를 거절한
코코 샤넬

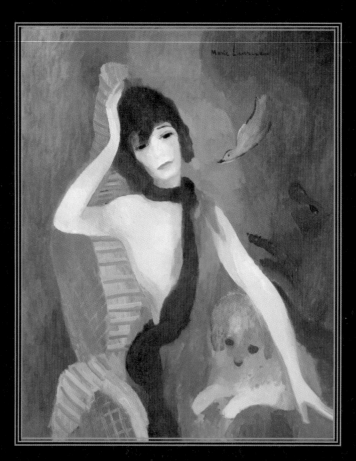

마리 로랑생, 〈마드모아젤 샤넬의 초상화〉,
캔버스에 유화, 92×73㎝, 1923년, 오랑주리 미술관

마리 로랑생,
〈마드모아젤 샤넬의 초상화〉

�֍

주문자에게 보낸 초상화가 돌아왔다. 화가는 되돌아온 그림을 수정하고 싶지 않았다. 초상화의 주문자가 파리에서 가장 유명하고 성공한 여성이었지만, 배운 것이 별로 없는 시골 출신이었기에 자신의 예술을 이해하지 못했다고 생각했다. 기분은 상했지만 이미 다른 작업이 기다리고 있었다. 돌아온 초상화는 작업실 한구석에 밀어두었다.

초상화를 그린 화가는 마리 로랑생이다. 로랑생은 20세기 초 이름을 역사에 남긴 여성 화가다. 굳이 '여성 화가'라고 한 이유는 1800년대 말, 1900년대 초까지는 여성이 역사의 주인공으로 등장한 경우가 흔치 않았기 때문이다. 오히려 누구의 애인 혹은 누구의 부인으로 소개되는 경우가 더 많았다. 하지만 로랑생은 달랐다. 국회의원의 숨겨진 여인의 딸로 태어나 홀어머니 밑에서 자란 힘든 어린

시절도, 교사가 되라는 어머니의 바람도 그녀의 꿈인 화가로 가는 길에 걸림돌이 될 수 없었다.

그녀는 18세에 지방으로 내려가 도자기 그림 기법 학교에 다녔고, 파리로 돌아와 유화에 더 큰 관심을 가지며 화가가 되려는 꿈을 이어간다. 그리고 곧 입체파의 창시자라 불리는 조르주 브라크의 눈에 들었고 그를 통해 피카소, 모딜리아니, 루소 등을 알게 된다. 이내 그들의 멤버로 인정받아 몽마르트르의 아틀리에인 세탁선에 모여 새로운 꿈과 예술에 대한 열정을 나눈다. 이때 피카소의 소개로 운명의 연인 기욤 아폴리네르를 만난다. 둘은 처음 만난 순간부터 사랑에 빠졌고 예술적 영감을 주고받는다. 아폴리네르도 미혼모의 아들로 태어났기에 두 사람은 서로의 고독과 슬픔을 잘 이해했다. 아폴리네르는 "그녀 이상으로 사랑할 여인은 없다"라고 말하며 사랑의 시를 쓰기 시작했고, 그의 명성을 드높인 대표 시집 《알코올》도 그녀를 만난 후 쓴 것이다.

로랑생도 그와의 교제 이후 검은색과 흰색이 주를 이루던 우울한 화풍에서 벗어나 색감이 밝고 단순한 개성 있는 그림을 선보이며 화단에서 인정받기 시작한다. 1904년에 그린 〈자화상〉과 1908년에 그린 〈예술가들의 집단〉이라는 그림을 비교해보면 얼마나 큰 변화가 생겼는지 한눈에 알 수 있다. 하지만 열렬했던 사랑도 5년 뒤 끝이 나고, 아폴리네르가 연인을 위해 쓴 세기의 시 〈미라보 다리〉만이 남았다.

아폴리네르와의 이별 후 로랑생은 독일인 남작을 만나 결혼했

마리 로랑생, 〈자화상〉,
패널에 유화, 40×30㎝, 1904년, 일본 마리 로랑생 미술관

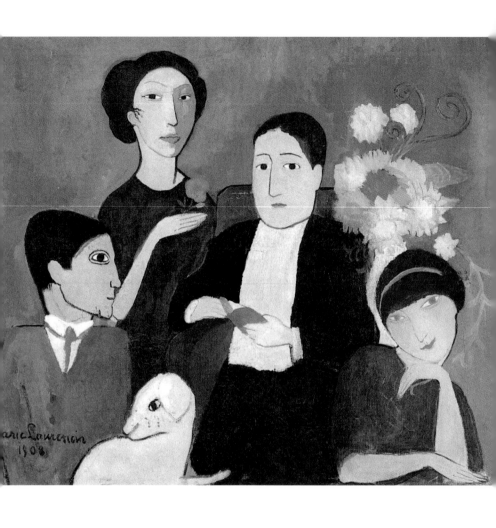

마리 로랑생, 〈예술가들의 집단〉,
캔버스에 유화, 65.1×81㎝, 1908년, 볼티모어 미술관

지만, 신혼여행 중 제1차 세계 대전이 일어난다. 남편의 국적을 따라 독일인이 된 그녀는 고향 파리로 돌아갈 수 없어 스페인, 스위스 등 유럽을 떠도는 신세가 된다. 하지만 원하지 않던 망명 생활은 오히려 그녀가 그림에 집중할 수 있도록 해주었고, 다양한 예술 세계를 만들어가는 큰 밑거름이 된다. 전쟁이 끝난 후 이혼한 로랑생은 파리로 돌아가 자신만의 스타일을 완벽하게 찾고 이름을 알리기 시작한다. 그리고 1923년, 발레계의 전설 세르게이 댜길레프의 공연 〈암사슴들〉의 의상과 무대 작업을 맡았고, 그때 다른 공연 〈푸른 기차〉의 의상을 담당한 '그녀'를 알게 된다.

✤ 고단하고 외로운 초상화를 거절한 샤넬

그녀도 로랑생과 마찬가지로 불우한 어린 시절을 보냈다. 12세에 어머니를 여의고, 아버지는 그녀를 수녀원에 버리듯 맡기고 사라졌다. 답답한 수녀원에서 도망친 아이는 가수가 되기를 꿈꿨고, 카바레에서 부르던 노래 가사를 따 '코코'라는 별명으로 불렸다. 코코는 당시 교제 중이던 부자 애인의 별장에서 지내던 중 큰 깨달음을 얻는다. 그 별장은 사교계 모임 장소로 쓰이던 곳으로, 그곳에서 오직 부자 남자를 만나기 위해 노력하는 여인들을 보며 경제적 독립이 자신에게 가장 필요하다고 생각한 것이다. 물론 그녀도 당시 경제적 여유가 없었기에 애인의 후원으로 사업을 시작했지만, 수녀원에서

배운 바느질 솜씨와 간편하고 실용적인 디자인으로 사업에 성공한다. 이후 그녀는 애인에게서 독립하고 의복 사업에 뛰어들어, 코르셋을 입고 화려하기만 했던 당시 여성복을 절제되면서 모던한 스타일로 바꾸며 일약 최고의 디자이너가 된다.

바로 현대 여성 패션계를 대표하는 스타일을 탄생시킨 가브리엘 샤넬의 이야기다. 샤넬은 성공에 끝이 없다는 듯 1921년 파리 캄봉 31번지에 매장을 확장하고 세상에서 가장 유명한 향수 No.5를 발표했다. 그리고 이제는 후원받는 입장에서 벗어나 본인이 예술가들을 후원하는 사교계의 거물이 된다. 그녀는 피카소, 장 콕토, 스트라빈스키 등을 후원했고, 이들과 함께 발레 공연 〈푸른 기차〉의 의상을 맡는다. 이때 장 콕토의 소개로 알게 된 화가 로랑생에게 자신의 초상화를 부탁한다.

하지만 그녀는 로랑생이 보낸 초상화를 돌려보낸다. 완성된 작품이지만 그림 값도 지불하지 않았다.

초상화에서 샤넬은 하얗고 투명한 얼굴에 한쪽 어깨를 드러내고 앉아 있다. 녹아내릴 듯한 가녀린 몸, 아래를 지긋하게 내려다보는 시선과 표정이 왠지 고단한 느낌이다. 어쩌면 즐겁지 않았던 사교계 파티를 막 다녀와 잠시 의자에 앉아 쉬는 모습 같기도 하다. 목에 두른 긴 검은 스카프와 그녀의 무릎에 앉아 있는 개의 모습도 우울함을 더하는 것 같다.

샤넬의 초상화는 전체적으로 파스텔 톤의 청록, 핑크, 하늘색이 어우러져 있다. 이 색채와 몽환적인 분위기는 로랑생의 시그니처 스

타일이어서 누구나 한 번에 그녀의 그림이라는 것을 알 수 있었다. 하지만 샤넬은 그림 속 모습이 자신과 다르다는 이유로 그림을 거절했다.

샤넬은 어딘지 모르게 우울해 보이는 초상화가 마음에 들지 않았던 것 같다. "나의 삶이 마음에 들지 않았기 때문에 나는 내 인생을 창조했다"라고 말하기도 했고 기능성이 강조된 옷을 발표하며 진취적 여성을 대변하려 한 그녀에게 어쩌면 처음부터 로랑생의 회화 스타일은 어울리지 않았을 테다. 샤넬도 분명 로랑생의 화풍을 알고 있었을 텐데 왜 그녀에게 초상화를 부탁했는지 의문이다. 그리고 로랑생도 다른 여성의 초상화에서는 온화한 표정을 주로 표현했지만 샤넬의 초상화는 왠지 모를 우울함을 더 강하게 표현했다. 아마 같은 여성이자 동년배로서 쉽지 않은 세월을 살아온 동질감과 남성이 주류인 사회에서 성공을 향해 쉼 없이 달리던 샤넬의 감춰진 외로움을 위로하고 싶었는지도 모른다. 로랑생 역시 남성주의 예술계에서 여성의 목소리를 내기 위해 부단히 노력한 인물이었기 때문이다.

✤ 여성의 눈으로 바라본 여성 화가

20세기 초 파리 예술계는 전쟁터 같았다. 19세기 중반부터 시작된 고전 미술에 대한 인상파의 저항 이후 세상은 혼란하고 급격하게 변했고, 예술도 근대에서 현대로 넘어가는 격동의 시기였다. 브라크,

피카소로 대표되는 입체파, 마티스, 드랭으로 대표하는 야수파가 주류로 자리 잡은 20세기 초 현대 미술계에서 여성 화가의 위치는 작고 초라했다. 로랑생은 그곳에서 자신만의 스타일을 보여주려 한 최초의 여성 화가였다. 제1차 세계 대전이 벌어지고 원하지 않던 망명 생활로 그녀는 잠시 잊힌 듯했지만, 파리로 돌아온 로랑생은 꿈을 위해 지방으로 내려간 어릴 적 당찬 모습을 다시 보여줬다. 책의 삽화, 발레 공연의 무대 장치, 벽지 무늬 등 자신이 할 수 있는 활동 분야를 점점 넓혀가며 이름을 알리기 시작한다. 그리고 〈스페인 무용수들〉로 자신만의 스타일을 찾아가는 과정을 보여준다.

입체파 스타일로 여성과 동물을 표현했고, 로랑생 화풍의 가장 큰 특징인 파스텔 톤의 색상을 조합했다. 여전히 과거 입체파의 영향이 남아 있지만 점점 자신만의 세계를 구축해 파스텔 톤의 색감과 여성, 자연, 동물이 주로 등장하는 몽환적인 스타일을 만들어간다.

이렇게 온화하고 황홀한 스타일이 당시 사교계 여성들 사이에서 소문이 나며 초상화 주문이 이어진다. 샤넬은 로랑생의 초상화를 좋아하지 않았지만, 폴 기욤 부인은 달랐다.

남편 폴 기욤이 예명으로 붙여준 '도메니카'로 불린 폴 기욤 부인은 분홍 원피스를 입은 채 생각에 잠겨 있다. 한쪽으로 살짝 기울게 앉은 그녀 앞에는 직접 따 온 꽃과 암사슴을 닮은 커다란 회색 개가 있다. 어느 곳 하나 우울하거나 슬퍼 보이지 않는다. 어쩌면 샤넬의 초상화도 폴 기욤 부인의 초상화처럼 온화하게 그렸다면 샤넬이 좋아했을지도 모르겠다. 하지만 샤넬의 초상화는 주인에게 가지 못

마리 로랑생, 〈스페인 무용수들〉,
캔버스에 유화, 150×95㎝, 1920~1921년, 오랑주리 미술관

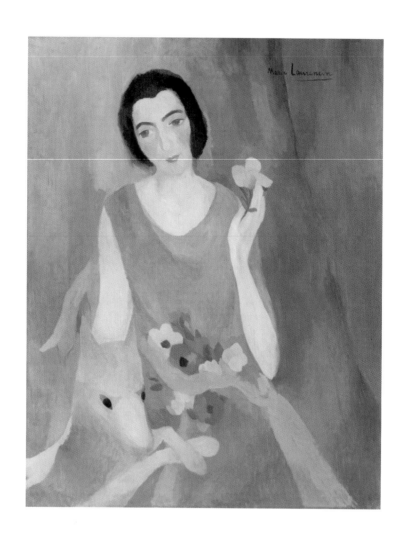

마리 로랑생, 〈폴 기욤 부인의 초상화〉,
캔버스에 유화, 92×73㎝, 1928년경, 오랑주리 미술관

하고 로랑생의 아틀리에에 남았다. 이후 샤넬의 초상화는 화상 폴 기욤의 컬렉션이 되었고, 그의 유언에 따라 파리 오랑주리 미술관에 기증된다.

흥미롭게도 현재 오랑주리 미술관에서는 거절당한 〈마드모아젤 샤넬의 초상화〉와 사랑받은 〈폴 기욤 부인의 초상화〉를 나란히 전시하고 있다.

추한 것 또한
아름다울 수 있다는 증거

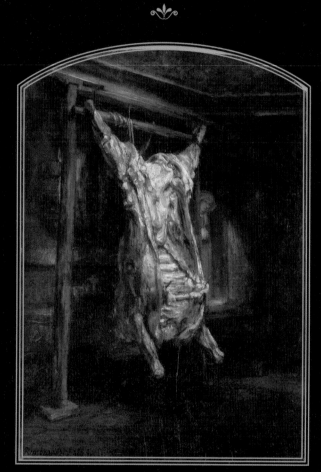

렘브란트 판레인, 〈도살된 소〉,
패널에 유화, 94×69㎝, 1655년, 루브르 박물관

렘브란트 판레인,
〈도살된 소〉

�

 도살된 소가 나무 지지대에 걸려 있다. 목이 잘리고 배가 갈라져 속이 적나라하게 드러나 있다. 아직 피가 묻어 있는 도살된 소와 푸줏간의 모습이다. 마치 무대의 주인공에게 비추듯 도살된 소에게 집중된 빛은 그림을 보는 이를 당황하게 만든다. 마침 소 뒤로 들어오려는 여인의 눈빛조차 조심스럽다.

 렘브란트는 예순세 해를 살면서 600여 점의 회화, 400여 점의 에칭화, 2,000여 점의 드로잉을 남겼다. 대부분이 인물화, 초상화, 종교화이고, 정물화는 손으로 셀 정도만 남겼다.

 네덜란드 회화의 특징은 보통 사람들의 일상과 해학이 담긴 풍속화가 발달해 저잣거리 풍경이나 시민들의 일상이 많이 그려졌다는 점이다. 푸줏간이 그려진 그림은 많았지만 풍경을 묘사하는 정도였지, 렘브란트 작품처럼 도살된 소를 부각해 주제로 삼은 정물화는

찾아보기 힘들다.

〈도살된 소〉는 렘브란트가 그린 정물화 중에서도 독특한 작품이다. 그는 왜 피가 뚝뚝 떨어지는 듯한 막 도살된 소를 그렸을까?

✦ 성공한 화가에서 파산한 인생으로

렘브란트는 대학 중퇴 후 그림을 배워 약관의 나이에 독립 작업실을 운영했다. 그가 활동하던 17세기 네덜란드는 스페인과의 독립전쟁에서 승리한 후 전성기를 맞아 상업으로 성공한 상인이 많은 개신교 국가였다. 그는 역사, 종교를 그리는 화가가 되고 싶었지만 칼뱅주의의 영향으로 숭배의 대상이 되는 성상, 교회 내 대형 그림이 배척되었기에 빠르게 초상화가의 길로 들어선다. 렘브란트는 성공한 상인들의 부를 상징하는 의상을 완벽하게 표현하고, 자신만만한 자세, 사실적 묘사, 주문자를 주목하게 만드는 빛의 효과 등을 이용해 암스테르담에서 가장 주목받는 초상 화가가 된다. 이후 〈니콜라스 툴프 박사의 해부학 강의〉라는 단체 초상화로 스타덤에 오르고 이른 나이에 성공의 길에 들어선다.

특히 〈34세의 자화상〉을 보면 그가 얼마나 자신의 성공에 만족했는지 알 수 있다. 야심에 찬 화가가 멋진 옷을 입고 주먹을 쥔 채 정면을 바라보고 있다. 비스듬히 한쪽 팔을 기댄 모습에서 위풍당당함을 넘어 살짝 거만한 분위기까지 느껴진다.

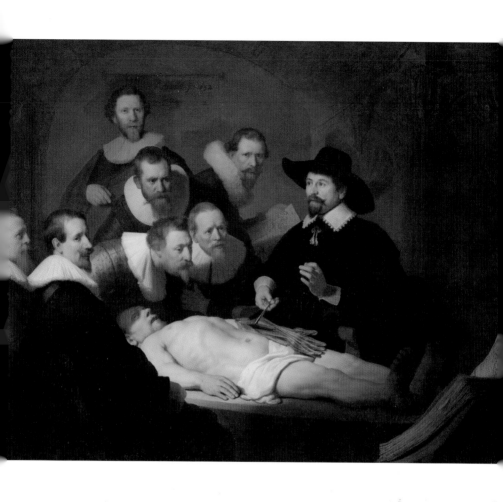

렘브란트 판레인, 〈니콜라스 튈프 박사의 해부학 강의〉,
캔버스에 유화, 169.5×216.5㎝, 1632년, 마우리츠하위스 미술관

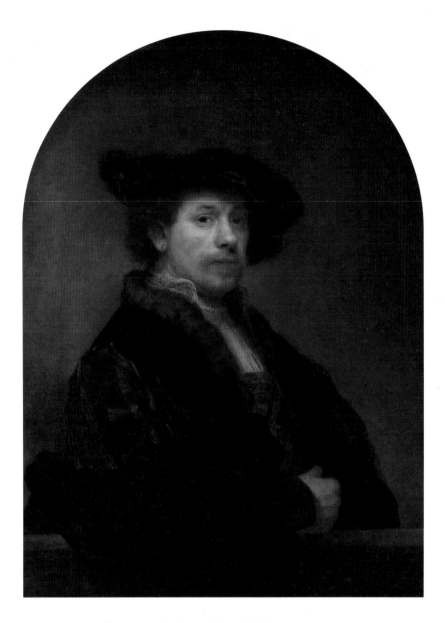

렘브란트 판레인, 〈34세의 자화상〉,
캔버스에 유화, 91×75㎝, 1640년, 런던 내셔널 갤러리

하지만 그에게도 시련이 찾아온다. 〈34세의 자화상〉을 완성하고 2년 후 다시 한번 단체 초상화 〈야경〉(원제는 〈프란스 바닝 코크 대위의 민병대〉)을 그렸는데, 이 그림이 문제가 된다. 민병대원들이 십시일반 돈을 모아 주문한 단체 초상화로, 화가의 개성을 과하게 발휘한 것이다. 화가의 주관에 따라 인물들의 크기와 비중을 달리 표현했는데, 같은 돈을 냈는데 누구는 잘 보이는 위치에 그려지고 누구는 어두운 구석에 조그맣게 그려진 그림에 주문자가 큰 불만을 표한다. 그 후 그의 인기는 점점 시들해진다. 설상가상으로 같은 해에 그의 부인이 병으로 세상을 떠난다.

이후 렘브란트는 암스테르담을 떠들썩하게 만든 여성들과의 삼각관계로 재판을 받기도 하고, 주문이 줄어 경제적 문제가 있었음에도 과도한 수집 욕구와 낭비벽을 끊지 못해 결국 1656년 파산에 이른다.

✤ 도살된 소는 그 자신일까, 종교적 상징일까?

어쨌거나 그는 왜 평소에 잘 그리지 않던 정물, 그것도 보기에도 불편한 도살당한 소를 화폭 가득 그렸을까?

암스테르담에는 이미 그보다 100년 앞서 푸줏간의 풍경을 통해 종교 이야기를 하던 화가가 있었다. 그는 피터르 아르트센으로, 그가 그린 〈자선을 베푸는 성 가족과 푸줏간〉에도 막 잡은 고기가 가득

피터르 아르트센, 〈자선을 베푸는 성 가족과 푸줏간〉,
패널에 유화, 115.6×168.9cm, 1551년, 노스캐롤라이나 미술관

Hier achter is eene
te coope teyslot metter
wcyf elck syn gerief
off teruemale · 154

하다.

그림에서 놓치지 말아야 할 것은 진열된 고기 너머로 보이는 요셉과 마리아다. 이들은 헤롯왕의 박해를 피해 이집트로 가던 중 거리의 걸인에게 빵을 떼어 자선을 베풀고 있다. 인간의 삶은 도살당한 동물처럼 영원하지 않으니 세속적인 삶보다 영적인 삶이 더욱 중요하다는 것이 작품의 핵심 내용이다. 그리고 그림의 오른편 멀리 푸줏간 안에는 렘브란트 그림 속 소와 비슷한 도살된 소가 그려져 있다. 빗장에 매달린 소는 인간을 위해 십자가에 못 박힌 예수 그리스도의 모습일 수도 있다.

피터르 아르트센의 그림처럼 렘브란트의 그림도 종교적 상징을 다루었다는 견해도 있다. 특히 같은 네덜란드 출신 화가인 고흐도 친구 에밀 베르나르에게 "의사, 예술가 등의 수호성인은 루가이며, 루가의 상징이 황소인 것을 감안하여 렘브란트의 상징성을 읽어야 한다"라고 주장했다.

그렇다면 렘브란트는 정말 그의 그림에 종교적 상징을 그려 넣으려 했을까? 혹시 보기에도 불편한 도살된 소를 통해 자신의 모습을 보여주려 한 것은 아닐까?

렘브란트는 첫째 부인과 사별한 후 아들을 돌보던 유모와 내연 관계를 이어가다 가정부로 들어온 헨드리케와 사랑에 빠졌다. 결국 유모와의 관계는 소송을 통해 어렵게 청산한다. 이후 헨드리케가 딸을 낳은 기쁨도 잠시, 헨드리케는 미혼 여성이 아이를 낳았다는 이유로 종교 재판소에 불려가 모욕적인 징계를 받는다. 렘브란트는 그

녀를 사랑했지만 사별한 부인이 그가 "재혼할 경우 남겨준 유산을 모두 아들에게 넘겨야 한다"라는 유언을 남겼기 때문에 다시 결혼할 수 없었다. 둘은 어려운 사랑을 이어갔지만 세상 사람들은 둘의 관계를 조롱하고 비난했다.

그는 평생에 걸쳐 자화상을 그렸다. 렘브란트가 도살당한 소의 모습에서 자신의 모습을 보지는 않았을까? 사생활이 세상 사람들에게 알몸처럼 공개되어 조롱받던 모습과 파산 직전 자신의 처지를 마치 머리가 잘리고 배가 갈려 속이 훤히 드러난 도살당한 소와 같다고 느껴 소에 자신을 투영한 것은 아닐까?

✦ 추함의 아름다움

1857년 루브르 박물관은 경매를 통해 〈도살된 소〉를 5,000프랑에 구매한다. 1900년대 초반을 배경으로 한 소설에 2프랑으로 암탉한 마리를 살 수 있었다고 하니, 암탉 2,500마리 가치의 비싸지 않은 값으로 작품을 구매한 것이다. 이유는 간단하다. 당시 사람들이 보기에 아름다운 그림이 아니었기 때문이다.

하지만 예술가들의 눈에는 다르게 보였다. 들라크루아가 그의 작품을 모사했고, 오노레 도미에는 그의 작품에서 영감을 받아 〈푸줏간〉 시리즈를 제작한다. 비례와 균형이 잘 맞는 것이 아름답고, 반기독교적인 것은 악하고 추하다고 여기던 예술의 개념이 드디어 조

샤임 수틴, 〈소의 사체〉,
캔버스에 유화, 140×107㎝, 1925년경, 올브라이트녹스 아트 갤러리

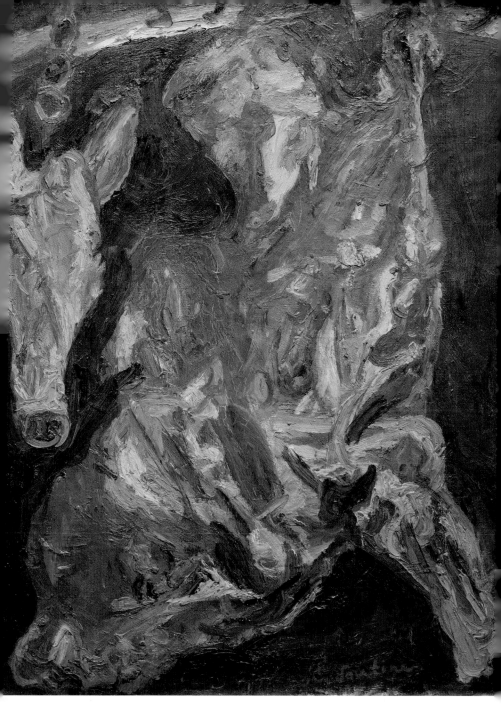

샤임 수틴, 〈쇠고기와 송아지 머리의 옆면〉,
캔버스에 유화, 92×73㎝, 1925년경, 오랑주리 미술관

금씩 변화한 것이다.

렘브란트의 작품에 영향받은 가장 대표적인 화가는 샤임 수틴으로, 그는 루브르 박물관에서 〈도살된 소〉를 보고 큰 감동과 영감을 받아 자기만의 스타일로 재해석한 동물 사체 시리즈를 제작한다. 그가 얼마나 이 작업에 몰두했는지 도살장에서 직접 소의 사체를 구해 아틀리에에서 그림을 그리다가 결국 이웃들의 신고로 경찰이 출동하기도 했으며, 어느 날은 동물의 피가 복도로 흘러나온 것을 본 동료 마르크 샤갈이 수틴이 살해되었다고 소동을 벌이기도 했다.

수틴은 렘브란트의 작품에서 자신을 보았을 것이다. 그는 어릴 적 엄격한 정통파 유대교 가정에서 자랐다. 화가가 되고 싶었지만 정통파 유대교에서 예술가는 금기시하는 직업이었기에 더 큰 세상인 파리로 이주한다.

학교보다 루브르 박물관을 더 좋아한 수틴에게 〈도살된 소〉는 화가라는 꿈에 대한 비난, 유대인들에게 가해지던 폭력, 제1차 세계대전의 참혹함 등이 투영된 작품이었다. 수틴은 소 사체 연작을 10편이나 남겼고, 미술계에 추한 것도 아름다울 수 있는지 질문을 던진다.

이후 피카소와 프랜시스 베이컨이 도살당한 소를 그렸고, 최근에는 데미언 허스트가 토막 낸 동물의 사체를 유리 상자 안에 넣어 전시하면서 예술을 통해 "아름다움이란 무엇인가?"라는 질문을 끊임없이 던지고 있다.

허무와 죽음의 상징

16~17세기 네덜란드와 벨기에 플랑드르 지역에서는 사냥, 도축당한 동물, 두개골, 썩은 과일, 거품, 꽃, 모래시계 등을 정물화로 많이 그렸다. 이런 정물화를 바니타스 정물화라 부르는데, 바니타스는 라틴어로 허무, 덧없음을 뜻한다. 성경 〈전도서〉 1장 2절 "헛되고 헛되며 헛되고 헛되니 모든 것이 헛되도다"라는 구절에서 기원했으며, 전통적인 기독교 사상에서 세상의 부와 명예가 허무하고 무의미하다는 것을 정물화로 표현한 것이다.

유럽의 역사에는 흑사병, 기근, 전쟁 등으로 죽음이 늘 도처에 있었다. 이 시기 사람들은 인간이 욕망하는 현실적 가치는 부질없으며, 인생에서 죽음은 언제나 멀지 않은 곳에 있고 피할 수 없다는 것을 깨달았다. 그리고 이러한 주제를 그림으로 그려 언제나 잊지 않으려 노력했다.

혁명의 불쏘시개가 된
정부의 책 한 권

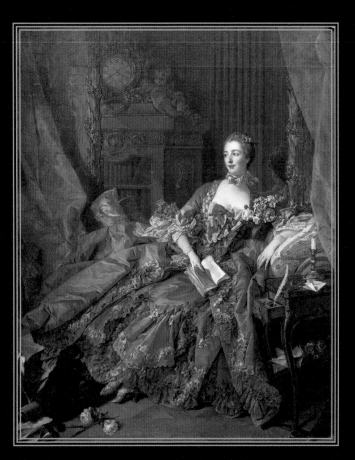

프랑수아 부세, 〈마담 퐁파두르의 초상화〉,
캔버스에 유화, 205×161㎝, 1756년, 알테 피나코테크 미술관

프랑수아 부셰,
〈마담 퐁파두르의 초상화〉

�֎

장미를 가득 수놓은 청록색 드레스를 입은 여인이 비스듬히 안락의자에 앉아 있다. 하얀 피부에 곱게 빗어 올린 머리, 분홍빛 볼 터치에 수려한 외모가 눈부실 정도다. 외모뿐 아니라 양 손목에 찬 진주 팔찌, 뒷모습을 비추는 거울, 화려한 장식장과 시계까지 그녀를 둘러싼 모든 것이 값비싼 것이다.

여성의 지위가 높지 않던 18세기, 화려한 의복과 장식이 포함된 개인 초상화를 그릴 정도였다면 공주나 왕비 혹은 계급이 아주 높은 귀족의 초상화일 것이다.

그런데 왕실 가족의 초상화는 지위를 과시하기 위해 보통 곧게 선 자세를 그리거나 상반신을 정형화된 방식으로 그렸다. 반면 이 여성의 초상화는 마치 자신의 취향을 최대한 보여주기 위해 조화로운 자세와 오브제들로 꾸며낸 듯한 분위기다.

평소 편지를 자주 쓰고 그림도 그리는지 의자에 기댄 팔 밑에는 편지를 쓰던 필기도구가, 발밑에는 드로잉 도구가 놓여 있다. 장식장을 가득 채운 책과 손에 쥔 책은 그녀가 외적으로 아름다울 뿐 아니라 지적인 여성임을 상징한다.

프랑수아 부세가 그린 화려하면서도 자신감과 온화함이 느껴지는 초상화의 주인공은 잔 앙투아네트 푸아송이라는 여인이다. 하지만 그녀는 본명보다 퐁파두르 부인이라는 이름으로 더 유명하다. 프랑스 루이 15세의 정부로 살다간 그녀, 왕이 미모에 취해 나라가 기울어도 모를 정도로 아름다운 그녀였지만 실제로 프랑스 왕실을 기울게 한 것은 그녀가 쥐고 있는 책 한 권이다.

✦ 루이 15세의 정부, 마담 퐁파두르

잔은 귀족 출신은 아니었지만, 집안과 후견인의 도움으로 당시 여성이 받을 수 있는 최상의 교육을 받았다. 이후 20세가 되던 해에 결혼하지만 남편은 바람막이 같은 허울이었을 뿐 잔은 사교계에 진출해 아름다운 외모와 그동안 배운 음악, 춤, 연기, 승마 등의 실력을 뽐내며 사교계의 관심을 한 몸에 받는다. 그러다 왕비와의 권태기를 겪는 동시에 두 번째 정부와의 사별로 슬픔에 빠져 있던 루이 15세의 눈에 든 그녀는 1745년 24세에 베르사유궁에 입성한다.

하지만 잔이 공식적인 정부가 될 수 없는 문제가 있었다. 당시

유럽 왕실에서는 기독교의 영향으로 일부일처제 전통을 유지해 후궁을 두지 않았다. 대신 왕은 공식적인 정부를 두었고 대부분 귀족 가문의 유부녀가 그 자리를 차지했다. 왕을 상대해야 했기에 출신 성분이 중요했고 아이라도 생기면 정부의 실제 남편이나 다른 이의 아이로 위장하기도 했다.

잔은 귀족 출신이 아니었고, 부르주아 출신 여인이 정부가 된 전례가 없었다. 하지만 잔은 왕의 허락을 받아 퐁파두르 후작 부인의 지위를 돈으로 사고, 이혼까지 일사천리로 진행한다. 퐁파두르의 공식적인 정부 생활은 1745년부터 1750년까지 5년에 불과했다. 하지만 정부 생활 이후 그녀는 베르사유궁전에 머물며 루이 15세의 조언자이자 친구로서 큰 권세를 누렸고, 그림자처럼 뒤에서 왕실 정치에 큰 영향을 끼쳤다.

앙숙 오스트리아와 동맹 협상을 진행할 당시 잔이 막후에서 오스트리아 여왕 마리아 테레지아와 인연을 맺으며 외교적 수완을 발휘했고, 루이 15세가 괴한에게 찔렸을 때는 우울감에 17일간 두문불출하던 왕의 기분을 밝게 해주는 역할을 해낸 일화가 가장 유명하다(프랑스와 오스트리아의 방어 동맹 결과로 루이 16세와 마리 앙투아네트가 결혼한다). 그리고 그녀는 프랑스 예술과 학문 분야에도 막대한 후원을 하며 18세기 프랑스 예술의 화려함을 이어가게 한다.

18세기 절대 왕권의 군주 루이 14세가 세상을 떠난 후, 화려하지만 남성 중심적이고 무거웠던 바로크 양식이 점점 쇠퇴했다. 더불어 루이 14세의 기세에 눌려 지내던 행정, 사법계의 부르주아 계층이 예술의 주요 구매자가 되어 경쾌하면서도 우아하고 감각적인 양식을 선호한다. 이 양식을 '로코코 양식'이라 불렀는데, 퐁파두르는 유럽 복식사에 '퐁파두르 스타일'이라는 고유 명사를 남길 정도로 로코코 양식의 중심에 있었다.

퐁파두르 스타일은 초상화에 그려진 대로 넓고 네모나게 파인 네크라인, 크기가 다른 리본으로 짜인 스터머커(15~16세기에 유행한 앞가슴 장식으로, 보석이나 자수 따위로 화려하게 장식한다), 층층의 주름 장식과 꽃 장식, 팔찌와 머리 장식 등이 특징이다. 또 그녀는 장식 미술에도 관심이 많아 당시 수입에 의존하던 프랑스 도자기 분야를 발전시킨다. 루이 15세의 지지를 받아 도자기 공방을 뱅센에서 베르사유와 가까운 세브르로 옮긴 후 공방을 왕립 도자기 제작소로 격상시키고, 일명 밝은 분홍빛의 '퐁파두르 장밋빛' 색채에 꽃, 전원 풍경 등을 그려 넣는 화려한 도자기를 생산하게 한다. 지금까지 세브르 도자기가 유럽 도자 역사상 최고의 예술성을 지니게 된 것도 퐁파두르의 후원이 없었다면 불가능했을 일이다.

그녀의 재능은 여기서 멈추지 않았다. 그녀는 17세기부터 프랑스의 지성인들이 토론하고 교류하던 유명 살롱에 드나들며 그곳에

서 만난 예술가와 학자들과 함께 토론하고 그들을 후원하며 계몽사상 발전에 도움을 준다.

✦ 구시대의 막을 내린 백과사전

퐁파두르는 3,000권이 넘는 책을 소장한 다독가였고, 그녀의 초상화에 대부분 책이 등장할 정도의 애서가로 알려져 있다. 그리고 캉탱 드 라투르가 그린 초상화에는 그녀가 어떤 책을 아꼈는지 세밀하게 그려져 있다.

그림 속 퐁파두르는 막 악보를 넘기면서 자신이 음악에도 조예가 깊다는 것을 드러낸다. 그리고 탁자 위에는 그녀가 읽고 아낀 몽테스키외의 《법의 정신》, 볼테르의 《라 앙리아드》, 디드로와 달랑베르의 백과사전 한 권이 놓여 있다.

퐁파두르는 파리의 유명 살롱에서 몽테스키외, 볼테르 같은 사상가들을 알게 된다. 이 사상가들은 당시 불온사상으로 취급받던 계몽사상을 이끌던 이들이었지만 그녀는 개의치 않고 평생 그들과 교류하며 조언을 얻었고 그들의 열렬한 후원자가 된다. 그리고 그들이 주도적으로 참여한 백과사전 제작도 후원한다.

철학자 디드로가 주도해 달랑베르, 볼테르, 몽테스키외, 루소 등 계몽 사상가들과 함께 1751년에 1권을 출간한 백과사전은 당시 프랑스의 정치, 종교 상황에 대한 비판과 반체제적인 내용이 담겼다

모리스 캉탱 드 라투르, 〈퐁파두르 후작 부인의 초상화〉,
종이에 파스텔화, 177.5×131㎝, 1755년경, 루브르 박물관

는 이유로 금서가 된다. 하지만 디드로는 숱한 어려움에도 비공개 작업을 이어가며 1772년 35권의 대작을 완성한다.

백과사전의 다른 이름은《과학, 예술, 기술에 관한 체계적인 사전》으로 18세기 새로운 지성의 결정체였다. 백과사전을 탐독한 이들은 기독교적 세계관을 의심하기 시작했고, 그 세계관을 바탕으로 백성 위에서 군림하던 왕과 귀족, 성직자의 위상을 무너뜨리기 시작한다. 그리고 1789년 경제적 위기와 왕실 재정의 부족을 시민들에게 떠넘기려 한 구제도의 모순을 더 이상 참지 않고 계몽사상과 백과사전을 혁명의 불쏘시개 삼아 세상을 바꾼다.

퐁파두르가 혁명을 염두에 둔 것은 아니었지만 지적 만족을 위해 백과사전 제작을 후원했고, 계몽주의와 백과사전에 거부감을 가지던 루이 15세에게 책의 긍정적인 면을 소개한다. 하지만 독서를 멀리한 루이 15세는 세상일에 크게 관심을 두지 않았고 사냥과 베르사유궁 근처 사슴 정원이라고 불리는 작은 집에 출신이 미천한 여인들을 모아 자신의 욕구를 해결하는 데 관심이 더 많았다.

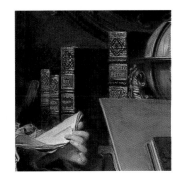

그림 속 탁자 위에 놓인 백과사전

✤ 사치의 대명사로 역사에서 사라지다

1764년 4월 15일 고된 궁정 생활 끝에 병을 얻은 퐁파두르는 42세라는 이른 나이에 세상을 떠난다. 왕족 이외에는 베르사유 궁전에 머물 수 없었기에 그녀의 시신은 급히 본가로 옮겨졌고, 이틀 후 베르사유 노트르담 성당에서 장례가 치러진다. 장례식은 성대했지만 가까운 지인은 몇 보이지 않았고 왕족의 장례가 아니었기에 루이 15세는 참석하지 않았다. 그리고 루이 15세는 퐁파두르가 죽은 지 5년 후 성매매를 하던 여인 바리(마담 뒤 바리)를 다시 정부로 맞는다.

퐁파두르는 죽자마자 사치의 대명사가 되었고, 시간이 흘러 프랑스 혁명이 다가오자 그녀 주변의 예술가들과 함께 비난의 대상이 된다. 그녀의 초상화를 그린 부셰의 그림들은 구체제의 유치한 작품이라고 조롱받았고, 사냥을 자주 다니던 루이 15세를 위해 당대 최고의 예술가들을 동원해 개축한 벨뷔성은 반동분자의 악습을 상징한다며 철거된다.

오늘날 퐁파두르는 아름답지만 사치스러웠던 왕의 정부로 평가받는다. 하지만 그녀가 후원한 백과사전이 아니었다면 역사가 조금은 달라지지 않았을까? 공은 공대로 과는 과대로 평가하면서 그녀의 예술적 감각과 지적 재능은 이제 조금 인정해줘야 하지 않을까 싶다.

프랑스 예술사를 대표했던 로코코 양식

로코코는 조약돌을 뜻하는 프랑스어 '로카이유(rocaille)'에서 비롯된 단어다. 조롱하는 의미로 사용되기 시작했지만 현재는 1700년경 프랑스 예술사를 대표하는 용어가 되었다. 특히 회화 분야에서는 퐁파두르 부인의 후원을 받은 프랑수아 부셰가 로코코 시대의 가장 대표적 화가다.

살롱은 응접실이라는 뜻으로, 살롱 문화는 17세기부터 귀족 부인들이 자신의 응접실에 지식인들을 초대해 토론하고 교류하던 것을 말한다. 18세기까지 살롱이 프랑스 문화의 흐름을 선도했지만 19세기부터 카페가 뒤를 이어 토론의 장이 된다.

루이 15세가 퐁파두르의 파리 저택으로 사용하기 위해 구입한 오텔 데브뢰(Hotêl d'Evreux)는 아이러니하게도 현재 프랑스 대통령 관저인 엘리제 궁전이 됐다. 너무 부르주아적이고 경박하다는 이유로 프랑스가 공화국이 된 후에 선출된 대통령의 부인 중 엘리제 궁전을 좋아한 이는 거의 없었고, 세 명의 영부인은 아예 입주 자체를 거부했다고 한다.

아테네 학당에
여자와 무슬림이?

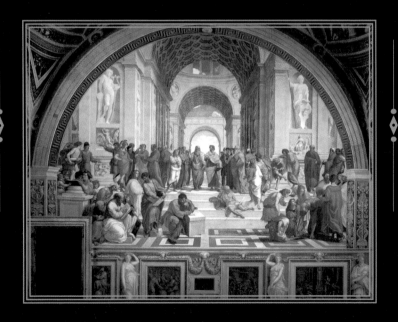

라파엘로 산치오, 〈아테네 학당〉,
프레스코화, 500×770㎝, 1509~1511년, 바티칸 사도궁

라파엘로 산치오,
〈아테네 학당〉

✳

위기에 빠진 지구를 구하는 슈퍼 히어로 영화 〈어벤저스〉에는 많은 캐릭터가 등장한다. 헐크, 토르, 아이언맨 같은 백인 남성 영웅도 나오지만, 블랙 위도나 블랙 팬서 같은 여성, 흑인 영웅도 능력을 발휘한다.

르네상스 미술에도 어벤저스급의 천재 학자들이 모인 작품이 있다. 천재 라파엘로 산치오가 세기의 지식인을 한자리에 모아 그린 〈아테네 학당〉이 바로 그것이다.

그림에서 소크라테스, 플라톤, 아리스토텔레스 등 위대한 고대 그리스 학자들이 한자리에 모여 토론을 하고 누군가는 사색에 잠겨 있다. 그들은 무슨 이야기를 나누고 있을까?

50명이 넘는 학자들의 중심에서 플라톤과 아리스토텔레스가 이야기를 나누고 있다. 그리고 곳곳에 소크라테스, 디오게네스, 유

클리드 등이 있다. 그런데 위대한 그리스 학자들의 무리 속에 의외의 인물도 그려져 있다.

어둠의 시대 중세를 지나 인간 중심의 문예가 부활한 르네상스 시기였다 해도 16세기 유럽 사회에서 여성과 비기독교인은 주류가 될 수 없었다. 그런데 가톨릭교회의 심장인 바티칸, 그것도 교황의 서재에 그려진 그림에 여성 수학자와 무슬림 철학자가 파격적으로 등장한다.

⚜ 최초의 여성 철학자 히파티아

그림의 왼편 아래 고운 얼굴, 긴 머리에 흰색 옷을 쥐고 화면 밖을 바라보는 인물이 있다. 남성 철학자들이 가득한 곳에서 홀로 서 있는 여인 히파티아다.

히파티아는 4세기 후반부터 5세기 초반까지 고대 이집트 알렉산드리아에서 활약한 여성 철학자이자 천문학자, 수학자다. 알렉산드리아는 기원전 4세기 알렉산드로스 대왕이 이집트 점령 후 자신의 이름을 붙여 만든 수도로, 고대 그리스의 헬레니즘 문명이 가장 왕성하게 발전한 도시

〈아테네 학당〉 속 히파티아

중 하나였다. 박물관을 뜻하는 영어 '뮤지엄(Museum)'은 알렉산드리아에 세워진 학술원 '무세이온(Mouseion)'에서 기원한 단어이다. 무세이온은 헬레니즘 시대 학문의 중심지 역할을 담당했으며, 기하학의 아버지 유클리드, 유레카를 외친 아르키메데스 등이 모두 이곳 출신이다.

히파티아는 수학자이자 천문학자였던 아버지에게 어릴 적부터 가르침을 받고 무세이온에서 더욱 균형 잡힌 교육을 받는다. 이후 아테네에서 유학한 후 알렉산드리아로 돌아온 히파티아는 여성 최초로 수학과 신플라톤주의 철학을 강의하는 뛰어난 학자가 된다. 그녀의 수업에는 많은 귀족과 다른 나라 학생들까지 모여들었고, 명성도 점점 높아졌다. 또 아름다운 외모로 많은 나라의 왕자와 귀족이 청혼했지만 히파티아는 "나는 진리와 결혼했다"라며 정중히 거절했다고 전해진다.

하지만 알렉산드리아가 초기 기독교의 중심 도시가 되자 히파티아에게도 어둠의 그림자가 드리운다. 새롭게 부임한 주교 키릴로스는 극단적인 기독교 우선 정책을 원했고 행정관은 공평한 정책을 펼치고자 했다.

당연히 두 사람 사이에서 마찰이 잦았고, 권력욕이 강한 주교가 사람들을 선동해 유대인들을 이교도로 몰아 재산을 몰수하고 추방하려 했다. 도시는 혼란에 빠졌고 주교와 행정관의 갈등이 극에 달했다. 주교는 행정관을 쓰러트리기 위해 그의 측근을 이용하는 계략을 세우는데, 명성이 높고 이미지가 좋던 히파티아가 그 대상이 된

찰스 윌리엄 미첼, 〈히파티아〉,
캔버스에 유화, 244.5×152.5㎝, 1885년, 라잉 미술관

다. 그녀의 제자들이 고위 행정직에 있었고 행정관에게 현명한 조언을 하는 그녀가 주교에게는 눈엣가시였기 때문이다.

키릴로스 주교는 악의적 소문을 퍼트려 그녀를 마녀로 만들었다. 결국 히파티아는 마차를 타고 가던 중 광신도 무리에 의해 옷이 벗겨지고 조개껍데기로 살이 찢긴 후 화형당한다. 그녀가 집필한 책은 단 한 권도 남아 있지 않지만, 고대 그리스 철학을 돌아보는 르네상스 시대가 꽃피우자 그녀의 업적이 재발견된다. 15세기 바티칸 도서관에서 《디오판토스의 천문학적 계산에 관하여》라는 저서 일부분이 발견됐고, 그녀의 재능을 알게 된 라파엘로의 그림에서도 되살아난 것이다.

�֍ 중세 유럽을 깨운 무슬림 학자

〈아테네 학당〉에는 또 다른 의외의 인물이 있는데, 히파티아 바로 뒤에서 터번을 두르고 피타고라스의 필기를 바라보는 무슬림 학자 이븐루시드다.

〈아테네 학당〉 속 이븐루시드

그는 12세기 무슬림이 지배하던 스페인 남부 안달루시

아 지역에서 활동한 철학자다. 중세 유럽은 교회가 지배했고 고대 그리스의 철학은 자취를 감춘 상태였다. 하지만 아이러니하게도 유럽 철학의 근본인 플라톤과 아리스토텔레스의 철학이 무슬림 국가에서 아랍어로 번역되어 연구가 이어진다. 이븐루시드도 아리스토텔레스의 철학에 심취해 평생에 걸쳐 그의 철학을 쉽게 풀이하며 연구자로서 명성을 떨친다. 13세기에는 그의 저서가 아랍어에서 라틴어로 번역되어 유럽 전역에 알려진다. 이를 통해 서유럽 세계에서는 다시 한번 아리스토텔레스의 철학을 탐구하게 되었고, '아베로에스(이븐루시드의 라틴어식 이름)주의'라는 학파가 탄생한다. 이 학파는 이탈리아 파도바 대학에서 크게 융성하며 종교와 철학을 분리하기 위해 노력한다. 그리고 이들의 노력은 종교만이 답이었던 중세 시대를 벗어나 르네상스 시대로 건너가는 중요한 징검다리가 된다.

라파엘로가 이븐루시드를 〈아테나 학당〉에 작게나마 그릴 수 있었던 이유는 비록 그가 비기독교인일지언정 업적까지 인정하지 않을 수는 없었다는 데 있다.

✤ 르네상스 미술을 집대성하다

라파엘로는 교황 율리우스 2세의 주문에 따라 교황의 서재, 즉 '서명의 방' 벽면에 철학, 신학, 법, 예술을 주제로 그릴 프레스코화를 준비한다. 그중 철학을 주제로 완성한 작품이 바로 〈아테네 학

당)이다.

이 그림은 르네상스 미술의 전성기를 보여주듯 기하학적 문양의 아름다운 표현과 완벽한 원근법으로 보는 이를 압도한다. 그림 속 배경은 당시 새로 공사하고 있던 베드로 성당을 참고한 것으로 보인다.

철학을 상징하는 그림답게 건물의 입구 좌측에는 이성을 상징하는 태양신 아폴론, 우측에는 지혜를 상징하는 아테나의 조각상이 그려져 있다. 그리고 잘 짜인 원근법과 화가의 상상력으로 재탄생한 위대한 고대 철학자 54명이 등장한다.

그림의 중앙 소실점 위치에 있는 두 인물 중 붉은색 외투를 걸치고 손가락으로 하늘을 가리키는 인물이 바로 플라톤이다. 그는 자신의 대화편《티마이오스》를 들고 하늘을 가리키며 우주 창조에 관해 이야기하고 있다. 푸른색 옷을 걸친 인물은 플라톤의 제자 아리스토텔레스로, 그도 저서《윤리학》을 들고 손을 뻗어 대지를 가리키며 현실 세계의 진리를 이야기하고 있다.

라파엘로도 철학자들의 실제 얼굴을 알 수 없었기에 자신이 아는 당대 예술가들의 얼굴을 활용해 작업했다는 점이 재미있다. 대표적으로 그가 가장 존경하던 레오나르도 다빈치의 얼굴을 플라톤의 얼굴에 그려 넣는다.

이 외에도 플라톤의 왼편에서 인상을 쓰고 손을 뻗으며 설교하는 소크라테스, 그의 이야기를 듣는 투구 쓴 알렉산드로스 대왕이 보인다. 그리고 계단 중앙에서는 디오게네스가 무언가를 읽고 있다.

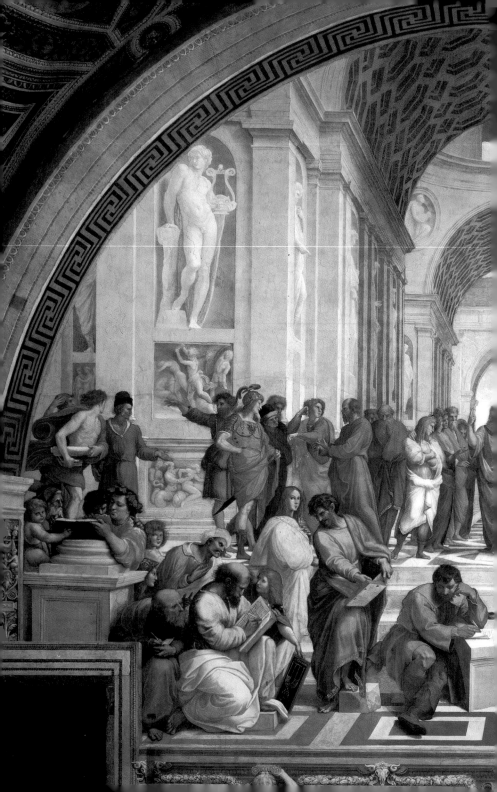

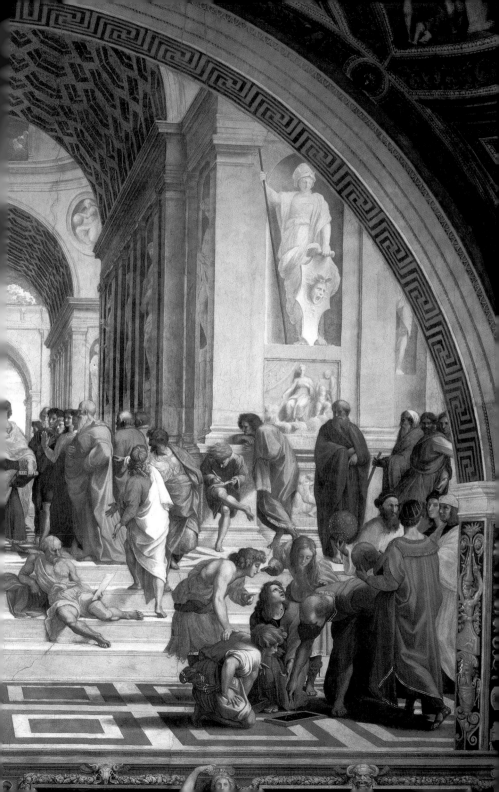

그는 알렉산드로스 대왕에게 "햇빛을 가리지 말고 비켜주시오"라고 말하고 무소유의 삶을 산 철학자다.

조금 더 앞으로 내려오면 자주색 옷을 입고 상념에 젖어 글을 적고 있는 인물이 있는데, 모든 것은 변화한다고 설파하고 불을 만물의 근원으로 생각한 헤라클레이토스다. 이 인물의 얼굴은 미켈란젤로의 얼굴로 알려져 있다. 헤라클레이토스는 독설가로 유명했고 괴팍한 성격 탓에 고독하게 살았다고 전해진다. 실제로 미켈란젤로도 주변과 마찰이 잦았고 라파엘로와도 불편한 관계였기에 어쩌면 라파엘로가 의도적으로 헤라클레이토스의 얼굴을 미켈란젤로로 선택하여 소심한 복수를 했다는 의심을 받기도 한다. 반면 미켈란젤로가 미완성 상태의 〈천지 창조〉를 공개하던 날, 감동한 라파엘로가 완성된 〈아테네 학당〉에 미켈란젤로의 얼굴을 급히 그려 넣었다는 이야기도 있다.

계속해서 오른편에 몸을 숙여 컴퍼스로 기하학 도형을 그리는 인물은 수학자 유클리드이며, 그의 얼굴은 라파엘로를 교황에게 추천한 건축가 브라만테의 얼굴로 알려져 있다. 그리고 그의 뒤로는 조로아스터교를 창시한 자라투스트라가 지구본을 들고 있고, 그의 옆에서 천구의를 들고 있는 이는 천동설을 완성한 프

〈아테네 학당〉 속 라파엘로

톨레마이오스다. 그리고 마지막으로 그림의 오른편 끝, 검은 모자를 쓰고 우리를 바라보는 인물이 바로 라파엘로 자신이다.

마치 자신이 그림을 그렸다는 것을 알리려는 듯 서명처럼 얼굴을 그려 넣었지만, 모델로 삼은 이는 알렉산드로스 대왕의 전속 화가이자 헬레니즘 시대 최고의 화가로 평가받은 아펠레스다. 역사 속 최고의 화가를 자신의 모습으로 그린 것을 보면 레오나르도 다빈치, 미켈란젤로보다 자신의 실력이 더 훌륭하다고 말하고 싶었거나, 많은 철학자와 학자 속에서 예술가 또한 르네상스 시대의 중요한 존재라는 것을 알리고 싶었던 것은 아닐까?

죽음의 방

고흐의
마지막 70일

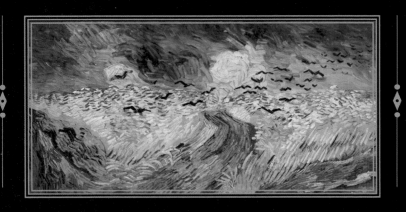

빈센트 반 고흐, 〈까마귀 나는 밀밭〉,
캔버스에 유화, 50.5×103㎝, 1890년, 빈센트 반 고흐 미술관

빈센트 반 고흐,
〈까마귀 나는 밀밭〉

✳

　화랑에서 그림을 파는 일도, 목사가 되려던 일도 모두 실패한 고흐는 27세인 늦은 나이에 화가의 길에 들어선다. 벨기에, 네덜란드 등을 거쳐 동생 테오가 일하는 파리에서도 활동하지만 모두 불만족스러웠다. 하지만 남프랑스 아를에서는 다를 것이라 믿었다. 동료들과 예술가 공동체를 만들기에 이상적인 곳이라 생각했고, 자신이 좋아하는 고갱이 함께했기 때문이다. 하지만 기쁨은 오래가지 못했다. 둘은 예술을 바라보는 견해가 달랐고, 논쟁은 다툼으로 이어졌다. 결국 고흐가 자신의 귀를 자르는 사건으로 관계는 파탄 나고, 이후 발작 증상이 심해진 고흐는 생 레미의 요양원에 자신을 스스로 가둔다.

　하지만 그는 외롭고 힘들어도 붓을 놓지 않았다. 요양원에서 보낸 1년 동안 병원 창밖으로 바라본 밤하늘을 담은 역작 〈별이 빛나

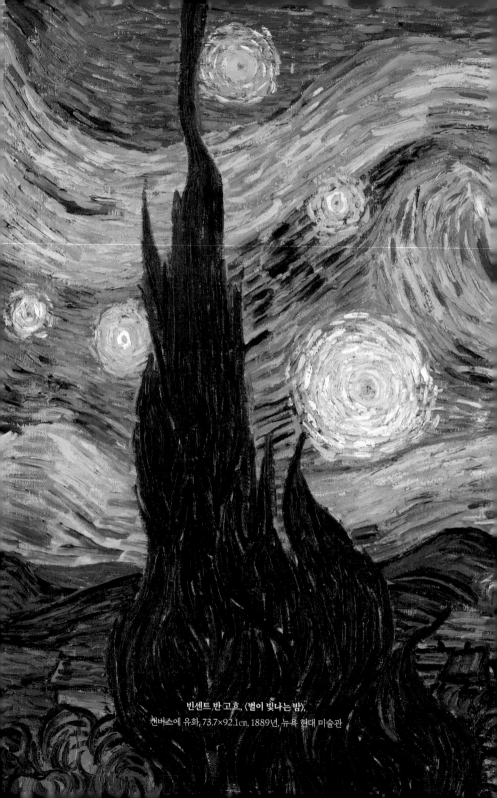

빈센트 반 고흐, 〈별이 빛나는 밤〉,
캔버스에 유화, 73.7×92.1㎝, 1889년, 뉴욕 현대 미술관

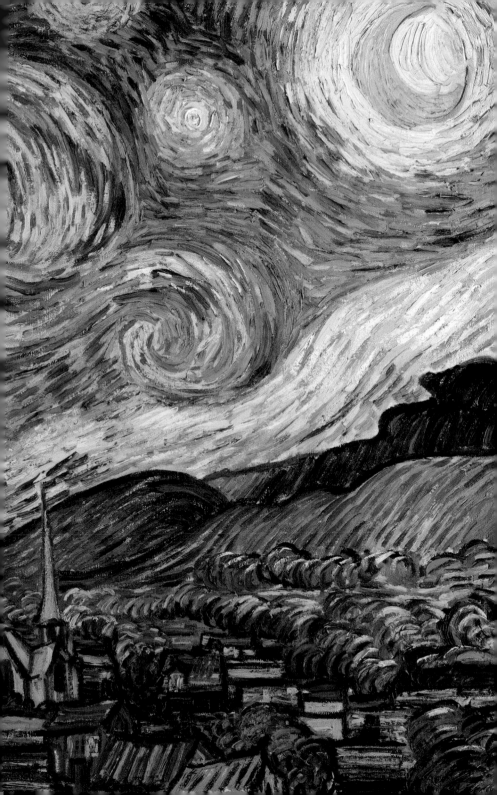

는 밤〉을 완성했고, 그는 잠시나마 평온했다. 그리고 1년 뒤 동생 테오의 권유로 다시 파리로 돌아간다.

동생 부부를 만난 후 고흐는 파리에서 북서쪽으로 약 30km 떨어진 작은 마을 오베르쉬르우아즈로 떠난다. 그 조용한 마을에는 테오의 부탁으로 고흐를 돌봐줄 정신과 의사이자 아마추어 화가 폴 가셰 박사가 있었고, 파리에서도 멀지 않아 동생을 자주 만날 수 있었다.

✤ 밀밭에서 들린 총소리

1890년 5월 20일, 고흐는 오베르에 도착한 첫날 테오에게 그곳의 멋진 풍경을 열심히 그리면 생활비를 마련할 수 있을 것 같다는 자신감이 담긴 편지를 보낸다.

그의 생활은 일정했다. 일찍 잠자리에 들었고 정해진 시간에 식사했다. 술도 자제했고 마을 여러 곳을 걸으며 그림 그릴 장소를 찾아 그렸다. 물론 건강에 대한 불안감이 있었지만 그림을 그리는 것만이 병을 이기는 방법이라고 생각했다. 가셰 박사도 비슷한 권유를 한다. 그리고 실제로 고흐는 오베르에서 지내는 70일간 〈까마귀 나는 밀밭〉, 〈오베르의 교회〉, 〈가셰 박사의 초상〉 등 70점이 넘는 명작을 쏟아내듯 그린다. 하루에 한 점꼴로 그린 셈이다. 오베르에서 그는 남프랑스에서 겪은 아픔이 전혀 느껴지지 않는 열정적인 모습이

었다. 하지만 모든 것이 순조로울 것만 같던 7월 28일, 테오는 고흐의 사고 소식을 듣고 급히 오베르로 출발한다.

멀리 밀밭에서 총성이 들렸다. 까마귀들도 놀랐는지 길게 소리지르며 날아올랐다. 여인숙의 딸 아델린은 3층 5번 방에 투숙 중인 손님이 저녁 식사 시간이 지나도록 돌아오지 않았다는 것을 알았다. 그는 아무 말 없이 늦게 들어오는 일이 없는 사람이었다. 저녁 9시가 될 무렵 그가 비틀거리며 여인숙에 들어섰고, 여인숙 주인은 무슨 일이 생겼는지 묻기 위해 고흐의 방으로 올라간다.

1890년 7월 27일, 2평이 간신히 넘는 여인숙 방에서 고흐는 거친 숨을 헐떡이고 있었다. 그는 자신의 심장 근처의 상처를 보여주며 자살을 시도했다고 말했다. 심장 밑에 총상을 입고 밀밭에 쓰러져 있다 돌아온 것이다. 주인은 가셰 박사가 아닌 다른 의사를 급히 불렀고, 잠시 후 빈센트의 요청으로 옆방의 동료 화가가 가셰 박사 또한 불러왔다. 먼저 진료하던 의사 마제리가 "피를 많이 흘리지 않았다"라고 기록했고, 두 의사는 파리의 큰 병원으로 가야 한다고 결론내렸지만 고흐는 그저 담배만을 원했다.

고열에 시달린 고흐는 다음 날 사건을 조사하러 온 경찰에게 자기 스스로 벌인 일이라고 답했고 곧 전보를 받은 테오도 도착한다. 고흐는 여전히 치료를 원하지 않았고 테오 품에 안겨 죽을 수 있기를 바란다는 말을 남긴다. 총상을 입고 이틀이 지난 7월 29일 새벽 1시 30분경, 고흐는 서른일곱의 나이에 눈을 감는다.

오베르의 신부는 그가 자살했다는 이유로 장례 미사를 거부했

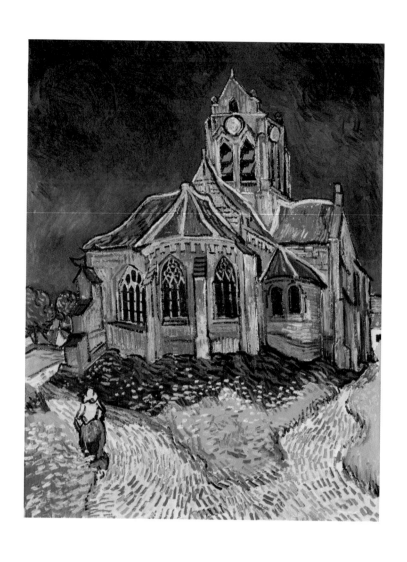

빈센트 반 고흐, 〈오베르의 교회〉,
캔버스에 유화, 93×74.5㎝, 1890년, 오르세 미술관

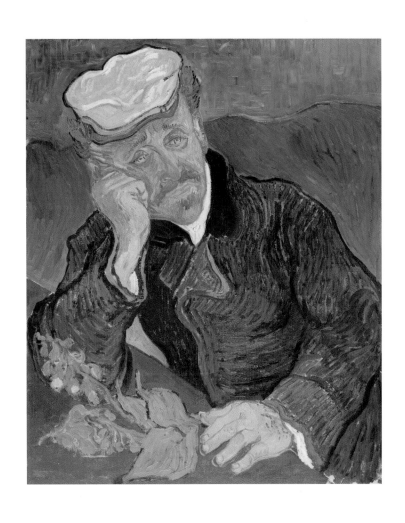

빈센트 반 고흐, 〈가셰 박사의 초상〉,
캔버스에 유화, 68.2×57㎝, 1890년, 오르세 미술관

빈센트 반 고흐, 〈나무뿌리〉,
캔버스에 유화, 50.3×100.1㎝, 1890년, 빈센트 반 고흐 미술관

지만 테오와 고흐의 지인 몇 명이 간소하게 장례를 치른다. 장례를 마친 테오는 주변 사람들에게 감사의 뜻으로 고흐의 작품을 몇 점 나누어 주었고 특별히 가셰 박사에게는 그의 아들이 그림 옮기는 것을 도와야 할 정도로 많은 작품을 선물한다.

빈센트를 오베르에 묻고 돌아온 테오는 형의 죽음 이후 지병이 악화된다. 네덜란드로 이송돼 치료받던 테오는 형이 죽은 후 6개월 도 채 되지 않은 1891년 1월 25일에 사망한다. 병원에서 작성한 그의 사망 원인은 "유전, 만성 질환, 과로, 슬픔"이었다.

❋ 결코 어둡지만은 않았던 그의 인생

짙은 파란 하늘로 먹구름이 잔뜩 몰려온다. 바람이 거세게 불고 있는지 밀밭의 밀들이 격렬하게 부딪치는 소리가 들리는 듯하다. 인기척 때문인지 까마귀들이 날아오른다. 밀밭에는 앞으로 쏟아지듯 세 갈래의 길이 나 있다. 양쪽의 길은 밖으로 빠져나가고, 가운데 길은 멀리 지평선으로 향한다. 그림의 색채는 파란 하늘과 노란 밀밭, 초록 풀과 빨간 흙길이 강렬한 대비를 이룬다.

고흐는 아를에 머물 때부터 밀밭을 그렸고, 언제나 자신의 힘으로 땅을 일구는 농부의 모습을 따뜻하게 표현했다. 어쩌면 이 작품도 거친 자연의 힘 앞에서 흔들리지만 꺾이지 않는 밀의 생명력을 통해 삶의 희망을 이야기하는지 모른다. 혹은 위협적으로 다가오는 먹구름과 까마귀, 끝이 어디인지 알 수 없는 길을 보며 어둡고 불길한 화가의 미래를 떠올릴 수도 있다. 많은 사람이 고흐의 드라마 같은 인생사를 떠올리며 두 번째 이야기에 마음을 더 두고는 한다. 그래서 이 작품이 유작으로 오해받기도 하고 그의 마지막 메시지를 담은 작품이라는 오해를 사기도 한다. (실제 고흐의 유작은 암스테르담 반 고흐 미술관에서 소장하고 있는 〈나무뿌리〉로 본다.)

그러나 그는 농부의 삶을 그린 밀레를 특히 좋아했고, 언젠가 작은 카페에서 개인전을 열고 싶다고 말할 만큼 소박했기에 작품의 어두운 면만 보기보다는 고흐의 삶 전체를 생각하며 감상하기를 권하고 싶다.

고흐는 서양 미술사에 기록된 그 어떤 화가보다 우리에게 강렬한 인상과 감동을 주는 화가다. 그의 죽음에 대한 의문이 멈추지 않는 것 또한 열성적인 팬들과 학자들이 존재하기 때문이다. 실제로 그의 70일간 오베르에서의 행적에서는 자살의 이유를 찾기 어렵다. 작품에 대한 의지가 넘쳤고 테오에게 보낸 마지막 편지에는 "요즘은

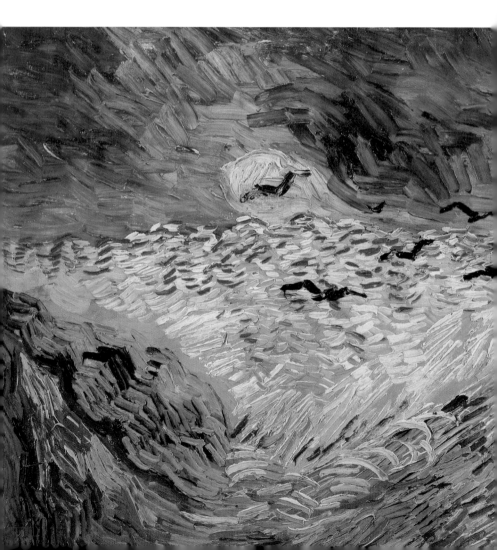

온통 그림에만 관심을 쏟고 있으며, 나 자신이 미치도록 사랑하고
존경한 화가들처럼 잘 그리려 노력하고 있다"라고 적혀 있다.

　　또 그에게는 정신 병력이 있었기에 총을 구할 수 없었고, 총탄의
방향도 스스로 쏘았다고 보기 어려운 비스듬한 각도다. 그가 자살에
사용했다는 총도 발견되지 않다가 75년 후 한 농부가 오베르의 들
판에서 발견했다는 총을 현재 암스테르담 반 고흐 박물관에서 전시
하고 있다. 하지만 그 총이 정말 고흐의 총인지는 입증할 수 없다.

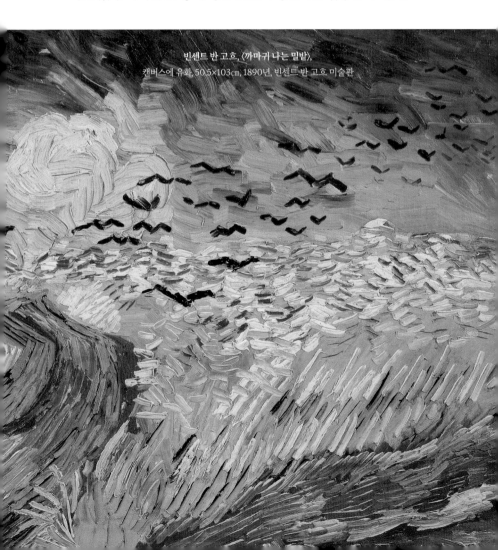

빈센트 반 고흐, 〈까마귀 나는 밀밭〉,
캔버스에 유화, 50.5×103㎝, 1890년, 빈센트 반 고흐 미술관

자살설과 타살설 가운데 고흐가 두 소년에게 우발적으로 총격을 받았다는 설이 가장 유명하다. 이 외에 가셰 박사가 고흐의 재능을 질투해 쏘았다는 주장도 있고, 까마귀 떼를 날리려 총을 쏘려다 실수로 총상을 입었다는 소문도 있다.

하지만 그의 죽음에 관한 주장들은 그가 남긴 〈까마귀 나는 밀밭〉에 모두 묻혀버렸다. 그는 10년간 자신을 불태워 예술혼을 밝힌 후 그가 남긴 그림 속의 알 수 없는 길, 밀밭 너머로 말없이 걸어 들어가 버렸다.

고흐와 테오의 죽음 이후 고흐의 예술혼과 두 형제의 애절한 우애를 세상에 드러낸 이는 테오의 부인 요안나였다. 그녀는 두 형제가 나눈 수많은 편지를 책으로 묶고, 고흐의 작품을 알리려 했다. 그리고 1905년 암스테르담 시립 미술관에서 반 고흐 특별 기획전을 열어 세상에 빈센트 반 고흐라는 화가의 이름을 알리기 시작한다.

긴 작업 끝에 1914년 드디어 형제가 나눈 편지가 책으로 출판되자 요안나는 네덜란드에 묻힌 남편 테오를 오베르에 묻힌 형의 곁으로 보내 두 번째 장례를 치른다. 그렇게 형 고흐와 동생 테오의 무덤이 까마귀 나는 밀밭 한구석에 나란히 자리하고 있다.

생전에 팔린 고흐의 유일한 작품

고흐는 10년간 작품 활동을 하며 900여 점의 그림과 1,100여 점의 습작을 세상에 남겼다. 엄청난 양의 작품을 남겼지만 살아생전 고흐가 판매한 작품은 딱 한 점이다. 그가 아를에 머물 당시 친구 외젠 보쉬의 누이 안 보쉬가 1890년에 구매한 〈붉은 포도밭〉이 그것이다.

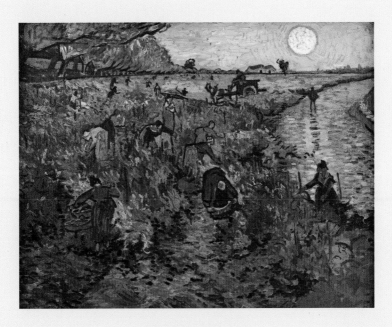

빈센트 반 고흐, 〈붉은 포도밭〉,
캔버스에 유화, 75×93㎝, 1888년, 푸시킨 미술관

시체를
찾아다닌 화가

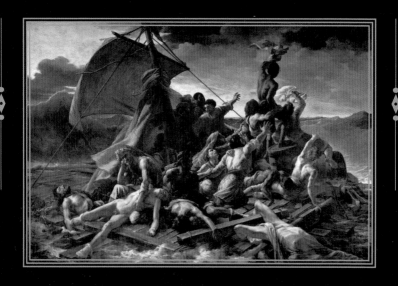

테오도르 제리코, 〈메두사호의 뗏목〉,
캔버스에 유화, 491×716㎝, 1818~1819년, 루브르 박물관

테오도르 제리코,
〈메두사호의 뗏목〉

�֍

얼기설기 짜인 위태로운 뗏목에 20여 명이 간신히 올라 망망대해의 거친 파도를 헤치며 표류 중이다. 마침 저 멀리 구조선이 보이는지 뗏목에 탄 이들이 혼신을 다해 소리치고 옷을 흔들어보지만 무심한 바람이 불어와 뗏목은 구조선에서 멀어져간다. 이들의 위태로운 운명은 어떻게 될까? 이미 끔찍한 일을 겪어서인지, 이미 며칠째 표류하고 있어서인지 모든 것을 포기한 표정의 사람들도 보인다. 겁에 질려 머리를 감싸며 어둠 속에 앉아 있는 이, 사랑하는 사람을 잃었는지 넋이 나가 뒤돌아 앉아 있는 이… 아비규환이 실제로 존재한다면 이 그림 속이라고 해도 어색하지 않을 것 같다. 화가는 도대체 무슨 일을 겪었기에 이런 끔찍한 그림을 그렸을까? 게다가 그림 아랫부분에 널브러져 있는 사람들은 이미 숨을 거둔 것도 같다. 혹시 화가가 실제 모델을 그린 것일까?

그림 속의 뗏목은 '메두사호'라고 불린 배의 조각이다. 나폴레옹의 제1제정 시대가 무너진 후 왕정으로 복귀한 프랑스는 영국에서 세네갈을 돌려받았다. 그리고 프랑스 왕실은 1816년 세네갈을 재정비한다며 메두사호를 필두로 여러 척의 배로 원정대를 꾸렸다. 나폴레옹 통치 때부터 메두사호를 타던 선원들은 베테랑이었으나, 문제는 선장이었다. 프랑스 혁명 시절 영국으로 피신한 귀족으로, 20년 넘게 항해하지 않았던 쇼마레가 선장으로 임명된 것이다.

그리고 왕실에 잘 보이고 싶었던 그의 과욕이 결국 화를 부른다. 그는 어떤 배보다 빨리 세네갈에 도착하겠다며 속도를 높였고, 선원들의 조언도 무시한 채 정해진 항로에서 벗어나 무리하게 항해하다가 결국 항해 15일째에 서아프리카에서 좌초하고 말았다.

이후의 상황은 더욱 끔찍했다. 능력 없는 선장이 대포를 버리지 않겠다고 버텼고 결국 배가 점점 가라앉자 배를 버리라고 명령했다. 그러나 배에 탑승한 인원은 400여 명. 구명보트에는 250여 명만 탈 수 있었고, 나머지 150여 명은 급하게 뗏목을 만들어 구명보트에 묶어서 이동하기로 한다. 그러나 얼마 지나지 않아 누군가가 구명보트와 뗏목을 연결한 밧줄을 끊어버린다. 결국 선장과 귀족들은 구명보트를 타고 탈출했고 150여 명의 선원만 망망대해에 버려졌다.

버려진 뗏목에 남은 150여 명은 첫날부터 공포에 휩싸여 20여 명이 자살하거나 파도에 떠내려갔다. 날이 밝은 다음 날의 상황은

더욱 잔혹했다. 공포에 휩싸인 이들이 폭동을 일으키고 서로 죽여 60여 명이 사라졌고, 시간이 흘러 배고픔을 이기지 못한 이들이 죽은 이들의 인육을 먹기 시작했다. 그것도 바로 먹을 수 없어 얇게 썰어 배에 걸어두어 바닷바람에 말렸다고 전해진다.

지옥 같은 표류 보름째, 멀리 지나가는 배를 발견하고 소리치지만 그 배는 이들을 보지 못하고 지나친다. 지나갔던 배가 몇 시간 후 기적같이 다시 돌아와 뗏목을 발견했지만 목숨이 붙어 있는 이들은 겨우 15명에 지나지 않았다. 게다가 육지에 도착한 후 5명이 참혹했던 경험의 후유증으로 세상을 떠나고 만다.

무능력한 선장의 과욕으로 수많은 사람이 무고하게 희생되었음에도 이 사건은 더 무능력한 왕당파에 의해 어둠 속으로 사라질 뻔했다. 하지만 생존자 중 리더 역할을 한 외과 의사 앙리 사비니가 정부에 한 증언이 어느 신문사에 유출되면서 진실이 밝혀진다. 프랑스 사회가 뒤흔들렸다. 결국 선장이 체포되고 재판이 열렸지만 고작 3년 형을 받는 데 그쳤다.

✦ 영안실에서 그린 그림

1817년 11월, 이탈리아 유학을 막 마치고 돌아온 26세의 청년 화가 테오도르 제리코는 메두사호 사건을 접한 후 기념비적인 대작을 그릴 수 있을 것이라는 야망에 불타오른다. 제리코는 작품을 시

작하기 전에 많은 준비 작업을 한다. 우선 사건의 생존자이면서 보고서를 작성한 앙리 사비니와 알렉상드르 코레아르를 만나 당시 상황에 대해 상세하게 듣고 조사하며 그림의 색채를 고민한다. 그리고 보종 병원 건너편에 작업실을 마련한 후 하루가 멀다 하고 병원 영안실을 방문한다. 작품에 그려 넣을 시체를 좀 더 사실적으로 그리기 위해서였다. 병원 영안실에 앉아 스케치하던 제리코는 급기야 의사를 설득해 사체의 일부를 본인 작업실로 가져다 두고 그림을 그리

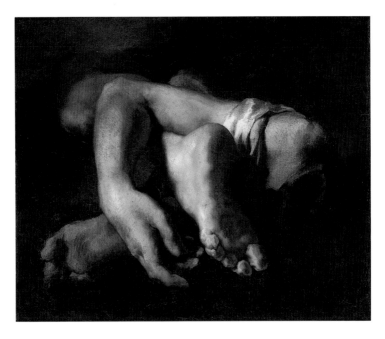

테오도르 제리코, 〈발과 손 습작〉,
캔버스에 유화, 52×64㎝, 1818~1819년, 파브르 미술관

기도 한다. 그리고 시간이 될 때마다 앙리와 알렉상드르를 작업실에 초대해 의견을 물으며 작업에 몰두했다.

또 바다에서 표류하는 느낌을 경험하기 위해 노르망디 바다로 찾아가 폭풍을 관찰하고 직접 영국 해협을 건너며 바다 풍경을 연구하기도 한다. 그의 준비 작업은 여기서 그치지 않았다. 메두사호의 뗏목을 축소하여 제작한 후 당시의 느낌을 최대한 살리려 노력했으며, 지인들을 초대해 직접 포즈를 요청하기도 한다. 특히 〈메두사

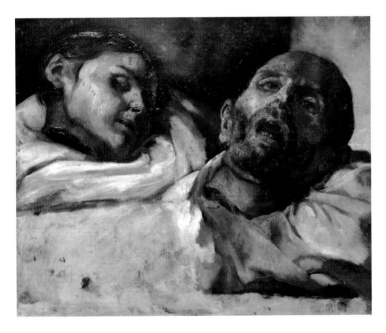

태오도르 제리코, 〈잘린 머리들〉,
캔버스에 유화, 50×61㎝, 1818~1819년, 스웨덴 국립 미술관

호의 뗏목)의 하단 가운데에 등을 보이고 엎드려 있는 인물은 그의 후배이자 나중에 〈민중을 이끄는 자유〉를 그린 외젠 들라크루아다. 제리코는 그림 구성을 위해서만 1년이 넘게 고민하며 수많은 스케치를 시도했다. 결국 그는 메두사호의 뗏목에 탄 사람들이 처음으로 구조선을 발견하여 절규하던 절체절명의 순간을 그리기로 결심한다. 준비와 제작 기간만 총 1년 6개월을 할애하여, 무려 가로 7m, 세로 4m나 되는 대작을 완성한 것이다. 그리고 이 작품을 1819년 파리 살롱전에 출품한다.

✤ 흑평과 극찬 사이에서

1819년 8월 25일 파리 살롱전에 걸린 이 작품은 〈메두사호의 뗏목〉이 아닌 〈난파 장면〉이라는 이름으로 전시되었다. 정부에서 숨기고 싶어 한 사건이었기에 화가가 검열을 피하려고 작품의 이름을 바꾸었지만 작품을 보는 이들은 모두 메두사호 사건을 떠올렸다. 크기가 엄청난 작품이었기에 방문객의 시선을 사로잡는 것은 어려운 일이 아니었고, 작품에 대한 반응도 찬반으로 완벽하게 나뉘었다.

구조선을 발견한 사람들의 격렬한 움직임, 절정으로 치닫는 감정 묘사, 단축법(대상을 정면이 아니라 비스듬하게 혹은 위나 아래에서 바라보게 그려 실제 길이보다 짧게 보이도록 그리는 기법)을 이용한 과감한 신체 표현, 탁월한 원근법 표현은 관람객도 뗏목과 함께 구조선에서

멀어지는 듯한 착각에 빠지게 한다. 그리고 아비규환 같은 장면 속에서도 돛대의 밧줄을 따라가다 보면 안정적인 피라미드형 구도가 그려져 관람자의 시선을 오래 머물게 한다.

젊은 화가의 천재성을 본 이들은 작품의 근대성에 큰 호감을 표현했고, 특히 후배 화가 중 모델이 되어준 외젠 들라크루아는 크게 감동했다. 하지만 함께 출품된 안루이 지로데트리오종의 〈피그말리온과 갈라테이아〉 같은 고전주의 작품을 선호하는 이들은 이상적 아름다움은 찾아볼 수 없는 시체 더미를 그린 그림이라며 혐오감을 드러냈다.

프랑스 회화에서 신고전주의는 이미 내리막길을 걸었기에 제리코의 작품은 격한 논란 속에서도 살롱전의 최고상인 금메달을 받는다. 하지만 정부 입장에서는 불편한 그림이었기에 국가 소장품으로는 선정되지는 못했다. 이후로도 구매자를 찾지 못한 제리코는 작품을 파리 친구 집에 맡긴 후 지친 몸을 이끌고 조용한 시골로 돌아간다.

✤ 천재 화가가 남기고 간 위대한 유산

제리코는 다음 해인 1820년 〈메두사호의 뗏목〉을 영국으로 가져간다. 가족과의 갈등, 프랑스 비평가들의 비판에 질려버린 그에게 영국에서의 생활은 큰 힘이 된다. 런던에서 6개월간 열린 전시에 무려 4만여 명의 관람객이 방문해 파리에서의 실패를 완벽하게 만회

한다. 특히 파리 살롱전에서 〈메두사호의 뗏목〉을 높이 매달아 제대로 관람하기 힘들었던 점을 보완해 지상에 가깝게 배치하여 관람객들이 그림에 더욱 집중할 수 있도록 했다. 런던에서의 대성공 이후 〈메두사호의 뗏목〉은 아일랜드의 더블린으로도 건너가 제리코의 명성을 드높인다.

하지만 1822년 런던에서 돌아와 가슴 통증을 호소하던 제리코는 그토록 좋아하던 말을 타다 낙마했고, 병세가 악화돼 1824년 32세라는 젊은 나이로 생을 마감한다.

1819년 프랑스 예술계는 자크루이 다비드가 대표하던 신고전주의 회화 양식의 그늘에서 벗어나고 있었다. 젊은 제리코는 까다로운 규범과 딱딱한 고전주의보다는 인간의 감정을 극적으로 표현하는 것에 큰 관심을 가졌다. 이렇게 상상력을 표현하고, 이국적인 풍경이나 광기 가득한 장면을 담는 사조를 낭만주의라고 부른다.

프랑스의 낭만주의는 제리코가 존경한 앙투안 장 그로에서 보이기 시작해 제리코가 길을 열었으며 그의 후배 외젠 들라크루아가 완성한다.

제리코의 짧고 강렬한 인생은 프랑스 회화사에 큰 아쉬움을 남겼지만 〈메두사호의 뗏목〉 단 한 점에 사실적 표현, 대담한 구도, 강렬한 명암 대비, 거칠고 격렬한 붓 터치 등 그의 모든 것을 담아낸다. 젊은 화가의 천재성이 마음껏 발휘된 이 걸작은 이후 사실주의와 인상주의 등 근대의 모든 예술 사조와 예술가들에게 지대한 영향을 준다.

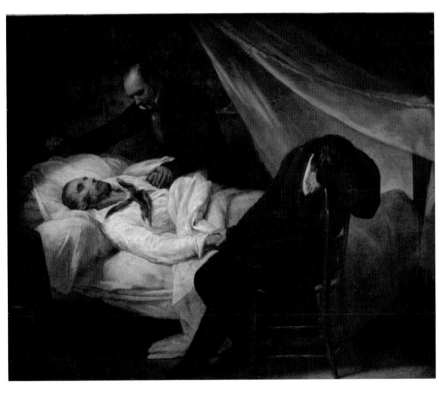

아리 셰퍼, 〈테오도르 제리코의 죽음〉,
캔버스에 유화, 36×61㎝, 1824년, 루브르 박물관

귀족의 장난감이었던
늑대 소녀

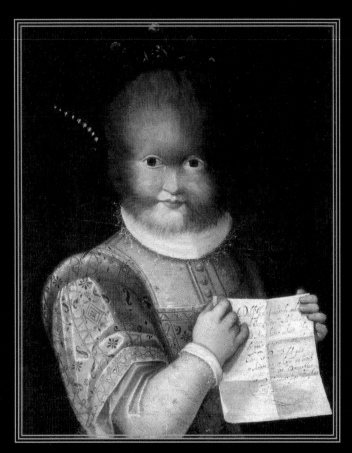

라비니아 폰타나, 〈안토니에타 곤살부스의 초상화〉,
캔버스에 유화, 57×46㎝, 1594~1595년경, 블루아성 내 박물관

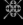

라비니아 폰타나,
〈안토니에타 곤살부스의 초상화〉

�֍

보름달이 뜨는 날이면 나타난다는 늑대 인간 전설은 오랜 시간 인간에게 공포심을 안겨준 유명한 서양 괴담이다.

그리스 신화에 아르카디아의 리카온 왕이 제우스를 모욕하기 위해 인육을 대접하려다 도리어 제우스의 저주로 늑대가 돼버렸다는 이야기도 전해지고, 서양 역사의 아버지라 불리는 헤로도토스는 슬라브 지역에 늑대로 변하는 종족이 있다는 기록을 남기는 등 보름달이 뜨는 밤 늑대가 우는 모습은 우리에게도 낯선 이야기가 아니다.

그런데 중세 시대에는 이런 괴담이 확신으로 바뀐 일도 있었다. 1414년 헝가리 교회가 늑대 인간이 실제로 존재한다고 공식적으로 발표하자 삽시간에 전 유럽에 이 소식이 퍼져나가 1500~1600년대 프랑스에서만 늑대 인간 관련 재판과 사건만 3만 건 이상 발생했다.

현대 과학에서는 늑대 인간의 기원을 광견병이나 일종의 정신

질환, 선천성 다모증 등에서 생긴 오해라고 보고 있다. 하지만 오랜 기간 장애를 가진 이들은 그렇지 않은 사람들과 다르다는 이유로 혐오와 공포의 대상이 돼 괴롭힘을 당하거나 심지어 목숨을 빼앗기는 등 어둡고 무지한 역사 속 비운의 주인공으로 기록되었다.

✤ 어느 소녀에 관한 기록

볼로냐에서 손꼽히는 초상화가 라비니아 폰타나가 초상화 제작을 위해 귀족의 집에 방문한다. 의뢰받은 초상화는 독특하게 후작 부인도 그녀의 딸도 아닌 한 소녀의 것이었다. 처음 소녀를 보았을 때 얼굴이 온통 털로 덮여 마치 늑대 인간 같은 느낌이었지만 자세히 살펴보니 오히려 작은 고양이 같았다.

아이는 후작 부인에게 잘 대우받아 옷도 정갈하고 교육도 잘 받았다는 것을 알 수 있었다. 폰타나는 소녀의 풍성한 털과 집안의 부를 뽐낼 의복에 신경 써서 초상화를 그렸고, 작은 종이를 손에 들게 했다.

그리고 실제로 읽을 수 있도록 종이에 그녀와 그녀의 가족 이야기를 적어두었다.

카나리아 제도에서 발견된 야만인 돈 피에트로는 프랑스의 앙리 2세 폐하에게 선물로 바쳐졌고, 폐하께서 파르마 공작에게

하사했다. 나 안토니에타는 파르마 공작이 계시는 곳에서 왔으며 존경하는 세비네 후작 부인 이자벨라 팔라비치나(Isabella Pallavicina)의 거처와 아주 가까이 살고 있다.

소녀의 이름은 안토니에타. 스스로를 하사된 선물이라 말한다. 소녀의 기구한 운명은 그녀의 아버지에게서 시작되었다. 아버지 페트루스 곤살부스는 카나리아 제도의 한 섬에서 선천적 다모증을 가지고 태어나 10세 무렵 프랑스의 왕 앙리 2세 궁전으로 보내진다. 궁전에서 교육받으며 귀족과 같은 옷을 입고 지냈지만 그는 궁전의 구경거리, 광대 역할을 하는 왕의 소장품이었다. 이후 하사품이 되어 네덜란드의 파르마 공작에게 보내진 후 그곳에서 결혼해 일곱 명의 아이를 낳았고 네 명의 아이가 곤살부스와 같은 병을 가졌다. 네 아이들 또한 아버지와 같은 운명으로 살았으며, 그림 속 주인공 안토니에타가 그 아이들 중 하나다.

이렇듯 귀족의 소유물이던 소녀는 필요에 따라 구경거리가 되거나 연구 주제가 되기도 했다. 1594년 과학자 알드로반디도 연구 가치가 있는 소녀가 있다는 소식에 방문하여 기록을 남긴다.

소녀의 얼굴은 콧구멍과 입 주변 입술을 제외하고 완전히 털로 덮여 있다. 이마의 털은 뺨을 덮은 털보다 길고 거칠지만 몸의 나머지 부분에 있는 것보다 촉감이 부드러웠다. 많은 노란 털이 등의 윗부분에서 허리까지 쭈뻣쭈뻣 곤두서 있다.

197

소녀는 그저 귀족 집안의 귀한 물건으로 여겨졌다.

초상화를 그린 라비니아 폰타나는 서양 미술사 최초의 여성 직업 화가로 평가받는다. 여성 직업 화가가 전혀 없던 시절 선구자 역할을 한 폰타나는 16세기 이탈리아에서 초상화가로 명성을 날렸지만 안토니에타의 초상화에서는 귀족의 화려함만 강조될 뿐 같은 여성이자 인간으로서의 동정심 같은 감정은 느껴지지 않는다. 아마 화가도 소녀를 귀족의 소유물 이상으로 보지 않았기 때문일 것이다.

요리스 회프나겔, 〈페드로 곤살부스와 그의 아내 캐서린의 초상화〉,
모조 피지에 수채화, 14.3×18.4㎝, 1575~1580년경, 워싱턴 내셔널 갤러리

지금은 사람을 물건처럼 선물로 주고받는 것을 상상할 수도 없지만 당시 유럽에서 장애를 가지고 태어나면 신의 저주를 받은 것으로 여겨져 인간 이하의 취급을 받는 것이 일반적이었다. 이런 괴기스러운 행태는 유럽 전역에서 더욱 만연해 17세기에는 생김새가 기형적인 아이들을 오락용 도구처럼 모아 구경시키거나 곡예를 시켜 돈을 버는 프리크 쇼(freak show)도 유행한다. 그러자 귀족들은 한발 더 나아가 장애아를 수집해 애완동물처럼 키우는 놀이 문화에 빠져든다. 비뚤어진 유행으로 장애아를 구하기 힘들어지자 장애아들이 돈이 된다고 생각한 범죄 집단이 평범한 아이들을 납치한 후 인위적으로 뼈를 상하게 하는 잔인한 수법으로 장애를 만드는 엽기적인 범죄까지 벌인다. 이는 당시 유럽 사회에서 장애인을 어떻게 보았는지 알게 해주는 끔찍한 예다. 왕실의 자세도 이와 크게 다르지 않았다.

다음의 그림 〈난쟁이와 함께 있는 발타사르〉는 벨라스케스가 그린 카를로스 왕자의 초상화다. 왕자는 권력을 상징하는 붉은 커튼으로 만들어진 무대에 화려한 드레스를 입고 서 있다. 16개월 된 어린아이의 초상임에도 표정과 자세부터 이미 자신이 권력자임을 알고 있는 듯 위엄이 느껴진다. 그리고 왕자 앞 낮은 단에 왜소증이 있는 소녀가 어색하게 등장한다. 그녀는 한 손에 왕의 통치권을 상징하는 지팡이 홀과 비슷하게 생긴 딸랑이와 간식용 사과를 들고 서 있다. 자신의 임무가 무엇인지 아는 듯 왕자가 혹여나 불편해할까

디에고 벨라스케스, 〈난쟁이와 함께 있는 발타사르〉,
캔버스에 유화, 128×101.9㎝, 1632년, 보스턴 미술관

안토니 반다이크, 〈난쟁이 제프리 허드슨 경과 함께 있는 앙리에트 마리 왕비의 초상〉,
캔버스에 유화, 219.1×134.8㎝, 1633년, 워싱턴 내셔널 갤러리

봐 앞도 제대로 보지 못하고 고개를 조금 돌려 심기를 살핀다.

초상화에 왕자만 그려도 그림 구성에 큰 문제가 없었을 텐데 벨라스케스가 굳이 왜소증이 있는 소녀를 함께 그린 이유는 단순하다. 장애가 있는 소녀를 소품으로 활용해 어린 왕자를 더욱 돋보이게 하고 왕실 혈통의 우월함을 뽐내기 위해서다.

합스부르크 왕가는 혈통에 대한 자부심이 지나쳐 순수한 혈통을 지키겠다며 근친혼을 마다하지 않았다. 이런 가문에서 혈통의 우월함을 뽐내기 위해 소모품처럼 여기는 이들을 이용하는 것은 어찌 보면 당연한 일이었는지도 모른다. 그리고 이러한 기괴한 문화는 합스부르크 왕가뿐 아니라 17세기 유럽 곳곳에서 그려진 귀족과 왕실 초상화에서 만날 수 있다.

✤ 오늘날의 늑대 인간

산업 혁명이 일어나며 유럽 사회는 근대를 맞이한다. 엄청난 과학 발전으로 과거의 무지를 깨우치고 반성했으리라 예상할 수도 있지만 아쉽게도 발전은 과학 분야에 그쳤다. 식민지 착취를 통해 부를 쌓은 서구는 인종 간에 우열이 있다고 믿었고 백인 사회만 진화했다고 생각했다. 이 무지는 19~20세기 유럽과 미국에 '인간 동물원'이라는 충격적인 공간을 만들어낸다. (오른쪽 페이지 쥘 세레의 작품에 표현돼 있다.) 미국에서는 피그미족 남성을 데려다 전시했고, 1958년 벨

기에 브뤼셀 만국 박람회에서는 콩고인의 마을을 꾸민 후 그곳에서 콩고인들에게 바나나를 던지며 조롱한 일화가 전해진다. 이 끔찍한 일은 겨우 60년 전의 일이다.

다행스럽게도 이제 우리는 인권을 중요하게 여기고, 오랫동안 많은 시행착오를 겪으며 장애에 대한 편견에서도 벗어나고 있다. 하지만 자신과 다르다는 이유로 누군가를 차별하고 폭력적으로 대하는 일은 여전히 계속되고 있다. 어쩌면 늑대 인간은 특정하게 생긴 누군가가 아니라 비뚤어진 인간의 마음속에 있을지도 모른다.

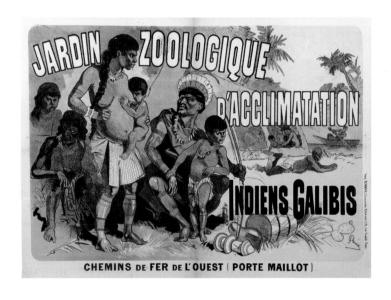

쥘 세레, 〈파리 불로뉴 숲 동물원: 갈리비스의 인디언〉,
포스터 일러스트, 1882년, 프랑스 국립 도서관

그의 인생에는
늘 죽음이 따라다녔다

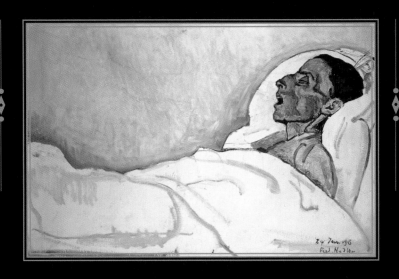

페르디난트 호들러, 〈죽기 하루 전날의 발렌틴〉,

페르디난트 호들러,
〈죽기 하루 전날의 발렌틴〉

�֎

호들러의 작품 〈발렌틴 고데다렐의 임종〉에는 심각한 병마와 싸웠는지 뼈만 앙상하게 남은 여인이 침대에 누워 있다. 옷을 잘 차려입고 신발을 신은 채 누워 있어 조금 의아하지만 온몸의 힘을 빼고 편안히 잠에 빠져 있는 듯하다. 그러나 벌어진 입, 움푹 깊게 들어간 눈, 곱게 포개진 손과 짙은 녹색이 번지는 피부색은 그녀가 이미 이 세상 사람이 아니라는 것과 장례를 위한 마지막 모습이라는 것을 알린다. 화가는 연인 발렌틴이 죽은 다음 날 그녀의 초상화를 그렸다.

사랑하는 이를 보냈다는 슬픔에도 그는 그림의 구성을 위해 한 치의 흔들림도 없었다. 의도된 구성으로 그림을 그렸다는 것은 침대 부분에 남겨진 연필 자국들로 알 수 있다.

화가는 암에 걸린 발렌틴이 병마와 싸우게 되자 곁에서 극진히

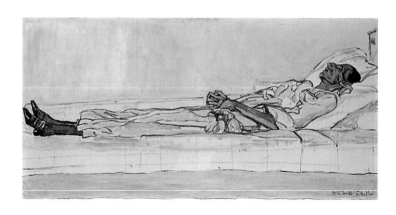

페르디난트 호들러, 〈발렌틴 고데다렐의 임종〉,
캔버스에 유화, 60×124㎝, 1915년, 메트로폴리탄

간호했고 그녀가 마지막으로 향하는 모습을 200점이 넘는 그림으로 남겼다. 그는 사랑하는 이의 죽음을 어떻게 이토록 담담하게 맞이할 수 있었을까? 화가 호들러, 그의 인생에는 늘 죽음이 따라다녔다.

한스 홀바인, 〈무덤 속 그리스도의 시신〉,
패널에 유화와 템페라, 32.4×202.1㎝, 1521~1522년, 바젤 미술관

　　스위스의 가난한 집 여섯 아이 중 장남으로 태어난 호들러는 8세 때 아버지와 두 동생이 결핵으로 세상을 떠나며 인생에서 첫 죽음을 마주한다. 이후 어머니가 장식 화가와 재혼했고 그는 양아버지에게 어릴 적부터 그림을 배운다. 다시 찾아온 줄 알았던 행복은 오래가지 않았고, 가난과 죽음의 병인 결핵이 어머니마저 데려간다. 이후 호들러는 가난을 벗어나기 위해 풍경화가의 도제가 되어 집을 떠난다. 하지만 결국 양아버지와 남은 동생들까지 세상을 떠나 그는 성인이 되기 전에 고아가 되었고 죽음이 평생 트라우마로 남는다.

　　호들러는 18세가 되던 해에 더 큰 세상을 보기 위해 제네바로 떠난다. 가난했지만 성실히 레스 미술관에서 모사를 하며 실력을 키웠고, 학생들과 미술관을 자주 찾던 제네바 예술 학교 바로텔레미 멘 교수의 눈에 띄어 그의 제자가 된다. 이때 미켈란젤로, 뒤러, 고야, 쿠르베 등 유럽 미술의 거장들을 알게 되었고, 특히 학생 시절 바젤 미술관에서 본 한스 홀바인의 〈무덤 속 그리스도의 시신〉은 죽음의 트라우마를 표현하는 호들러의 작품 구도에 큰 영향을 준다.

✤ 사랑으로 극복한 트라우마

호들러의 초창기 작품은 사실주의 기법이 주를 이뤘지만, 37세에 파리에서 만난 고갱, 조르주 쇠라의 작품과 시인 루이 뒤쇼살의 영향으로 점차 불안과 죽음, 꿈과 무의식 등 인간 내면을 강조하고 풍경의 본질을 표현하는 상징주의로 옮겨 간다. 그리고 인물들을 일정한 간격을 두고 서로 대칭적으로 배열하는 자신만의 독창적인 표현 방식을 발전시킨다. 호들러는 이 양식을 '병렬주의(parallelism)'라 이름 붙였고, 병렬주의는 그의 작품에서 핵심이 된다. 이 상징주의로 넘어오는 시기의 병렬주의를 엿볼 수 있는 대표적 작품이 바로 〈밤〉이다.

밤이 되자 젊은 남녀들이 여기저기 각자의 자리에서 잠이 들었다. 그런데 검은 형체가 가운데 남자를 조용히 깨운다. 자다 깬 남자는 자신의 몸 위에 앉아 있는 검은 형체를 보았지만 너무 놀라 소리조차 지르지 못한다. 밤은 하루의 끝이다. 끝은 새로운 시작으로 이어질 수 있지만 그러지 않을 수도 있다. 젊은 남자에게 찾아온 검은 형체는 화가를 평생 따라다닌 죽음이다. 그리고 두려움과 공포를 홀로 겪고 있는 남자의 얼굴은 화가의 모습이다.

호들러는 사랑받지 못하고 자란 어린 시절의 결핍과 죽음에 대한 트라우마를 작품에 자주 남겼고, 이런 정신적 결핍은 여성 편력으로 이어진다. 31세의 호들러는 모델로 만난 오거스틴과 연인 관계를 유지하며 아들 헥토르를 얻는다. 그리고 오거스틴과 관계를 유지

하면서도 새로운 여인 베르타 슈투키를 만나 결혼한다. 36세에 21세 여인과 한 첫 결혼이었지만, 2년 만에 이혼한다. 그리고 40세가 넘어 모델로 만난 베르드 자케와 다시 결혼한다. 하지만 7년의 결혼 생활 후 이번에는 이혼하지 않은 채 또 다른 여인 잔 샤를과 외도를 벌인다.

쉽게 끝나지 않을 것 같던 그의 여성 편력은 55세에 만난 마지막 연인 발렌틴 고데다렐 때문에 멈춘다. 그녀는 도자기에 그림을 그리는 화가로 호들러보다 스무 살이나 어렸지만, 교양 넘치고 귀족적인 여인이었다. 호들러는 그녀를 열렬히 사랑했고 딸 폴린을 낳았지만, 죽음의 그림자를 떨치지 못한 호들러에게 다시 한번 불행이 찾아온다. 발렌틴이 아이를 가졌을 무렵 암에 걸린 것이다. 발렌틴의 딸 폴린은 호들러의 부인 베드르가 키우고 호들러는 발렌틴의 병간호에 집중한다.

❋ 삶은 결국 죽음을 향하여 나아가는 것

호들러는 발렌틴을 간호하며 저물어가는 그녀의 모습을 그림에 담기로 한다. 자신의 인생에 또다시 죽음이 찾아왔음을 알게 된 그는 사랑하는 연인과의 이별을 준비하면서 그녀를 영원히 간직하기 위해 그림을 선택한 것이다.

초창기 그림에서 발렌틴은 상체를 세우고 앉아 있지만 그림은 점점 대각선에서 마지막에는 누운 수평적 모습으로 변해간다.

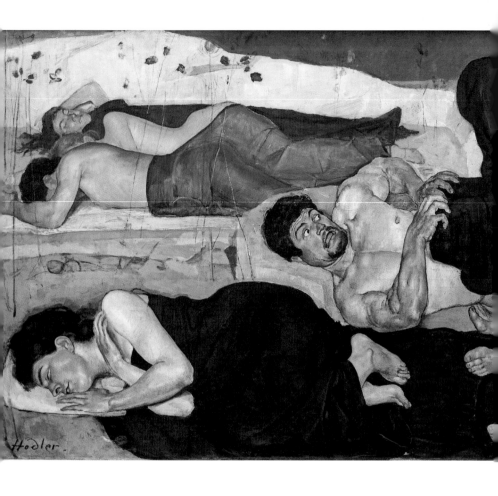

페르디난트 호들러, 〈밤〉,
캔버스에 유화, 116.5×299㎝, 1889~1890년, 베른 미술관

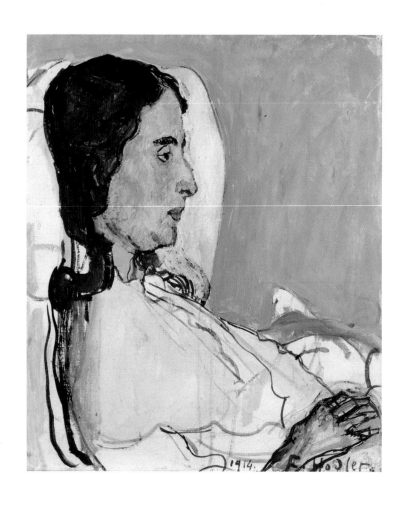

페르디난트 호들러, 〈병상의 발렌틴〉,
캔버스에 유화와 구아슈, 46.7×40㎝, 1914년, 오르세 미술관

그는 생명력이 있는 것은 수직으로, 죽음과 관련된 것은 수평으로 그렸는데 그런 특징을 사랑하는 이의 초상화에도 똑같이 적용한다. 채색도 생명력이 느껴지는 분홍색에서 죽음이 느껴지는 짙은 녹색으로 변해가는 것을 알 수 있다.

호들러는 초상화와 더불어 발렌틴의 방에서 바라본 제네바 호수(레만 호수)의 풍경도 자주 그렸다. 〈제네바 호수의 일몰〉은 발렌틴이 세상을 떠난 해에 그린 풍경화로, 불필요한 부분은 과감하게 생략하고 오로지 해가 지는 풍경에만 집중했다. 원근법마저 중요치 않은 듯 평면적인 화면에는 온 세상을 노랗고 붉게 물들인 노을만 가득하다.

〈제네바 호수의 일몰〉은 사랑하는 이를 떠나보낸 슬픔이 느껴지기보다 환상적이고 아름다운 풍경이어서 오히려 이질적이다. 그는 호수 위로 해가 지는 모습을 바라보며 조화와 질서, 죽음과 영원을 느꼈고, 수평성을 통해 죽음과 완전히 자연으로 돌아가는 영원을 동시에 표현한다. 호들러는 사랑하는 이들의 죽음을 숱하게 목격하며 죽음을 능동적으로 받아들이기로 마음먹었고 그랬기에 오히려 평온한 그림을 그릴 수 있었다.

발렌틴은 두 차례의 수술에도 회복하지 못하고 호들러가 지켜보는 가운데 1915년 숨을 거둔다. 호들러는 발렌틴 사후 오로지 작업에만 몰두한다. 그는 자화상에 몰두하며 평생 100여 점의 자화상을 그려, 빈센트 반 고흐를 제외하고 가장 많은 자화상을 남긴 화가로도 알려졌다. 그중 20여 점이 발렌틴이 죽은 후 그려진다. 그는 자

신 또한 죽음을 향하고 있다고 생각했을 것이다.

실제로 발렌틴의 죽음은 그에게 큰 상처가 되어 이후 우울증에 시달렸고 급격한 건강 악화로 자살까지 생각한다. 그리고 발렌틴이 떠나고 3년 후 그도 생을 마감한다.

페르디난트 호들러, 〈제네바 호수의 일몰〉,
캔버스에 유화, 61×90㎝, 1915년, 취리히 미술관

50프랑에 그려진 호들러의 그림

호들러는 1908년 스위스 국립 은행에서 새로운 지폐 도안을 의뢰받을 정도로 살아생전 스위스를 대표하는 화가의 반열에 오른다. 도안의 주제는 시골 노동이었고 그는 일찍 돌아가신 아버지의 직업인 목수에 착안해 50프랑의 주제를 나무꾼으로 정한다. 하지만 발행된 지폐에는 그가 의도한 역동성이 사라졌고 그는 부드러워진 나무꾼의 모습을 좋아하지 않았다. 실망한 호들러는 1910년에 나무꾼을 더 크게 제작해 개별 작품전을 열었고, 이는 큰 성공을 거둔다. 이후 주문이 많아 여러 복사본을 그렸고, 현재 파리 오르세 미술관에도 미완성의 작품이 전시되어 있다. 이 작품에서도 수직으로 뻗은 강한 생명력이 느껴지는 나무와 다리를 넓게 벌린 수평적 나무꾼이 대칭을 이룬다.

호들러는 스위스의 상징주의를 대표하는 화가가 되어 빈과 베를린에서도 위치가 확고했으며, 죽기 전 10여 년간 그린 풍경화들이 가장 중요한 작품으로 손꼽힌다. 그의 작품들은 자연을 있는 그대로 재현하지 않고 감정과 감각을 직접적이면서 주관적으로 표현하는 독일 표현주의에 큰 영향을 끼친다.

식인 괴물을 그린
궁정 화가

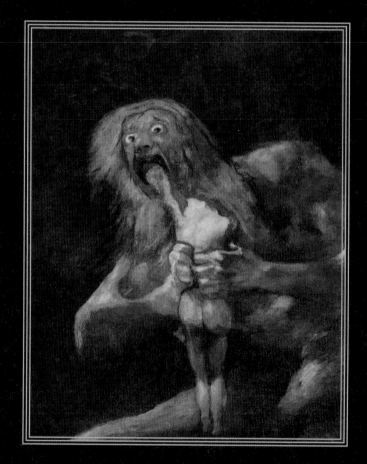

프란시스코 고야, 〈자기 아들을 먹어치우는 사투르누스〉,
유화로 그린 벽화를 캔버스에 옮김, 143.5×81.4㎝, 1820~1823년, 프라도 미술관

프란시스코 고야,
〈자기 아들을 먹어치우는 사투르누스〉

�✝

어둠 속 괴물은 어린아이의 머리를 잘라 먹은 후 남은 부분을 먹기 위해 힘껏 입을 벌리던 중 당신과 눈이 마주쳤다. 꿈속의 장면이라 해도 상상하기 싫은 충격적인 장면이다. 화가는 자신이 머물던 집 벽면에 이 작품을 포함해 〈악마의 연회〉, 〈수프를 먹는 두 노인〉 등 총 14점의 광기 가득한 그림을 그려 넣었다.

무슨 악취미일까? 게다가 그는 스페인 왕실의 궁정 화가였다. 화가로서 최고 위치에 도달했던 그가 무슨 이유로 이런 기이한 그림을 그리며 말년을 보냈을까?

이 화가는 별장에 그려 넣은 작품을 살아 있을 당시 한 점도 공개하지 않았다. 사회적으로는 왕실 그림을 그리는 궁정 화가였지만 내면에는 깊고 어두운 무언가를 숨긴 화가, 스페인 회화 역사상 가장 드라마틱한 인생을 산 프란시스코 고야의 이야기다.

프란시스코 고야, 〈악마의 연회〉,
유화로 그린 벽화를 캔버스에 옮김, 140.5×435.7㎝, 1820~1823년, 프라도 미술관

프란시스코 고야, 〈수프를 먹는 두 노인〉,
유화로 그린 벽화를 캔버스에 옮김, 49.3×83.4㎝, 1820~1823년, 프라도 미술관

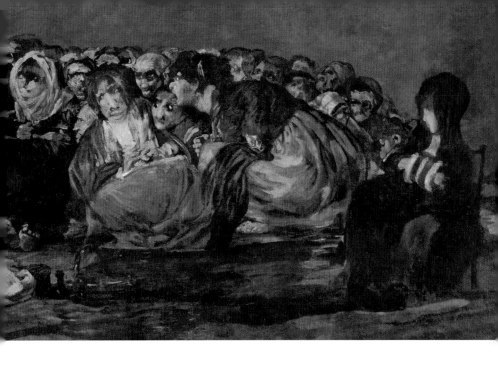

✤ 야망의 세월

고야는 고향에서 그림을 배운 후 17세가 되던 해에 성공을 위해 마드리드 미술 아카데미 입학시험에 응시한다. 하지만 심사 위원 전원에게서 불합격 통보를 받는다(불합격한 이유는 알려지지 않았다). 그는 포기하지 않고 3년 뒤에 재응시하지만 또다시 낙방한다. 왕실과의 연줄이 없어서 입학하지 못했다고 생각한 그는 스페인이 아닌 고전 문화의 성지 이탈리아에서 인정받기 위해 떠난다.

3년의 이탈리아 유학 생활을 바탕으로 파르마 아카데미 입학시험에 응시한 고야는 합격을 위해 심사 위원의 성향을 주도면밀하게

프란시스코 고야, 〈알바 공작 부인〉,

캔버스에 유화, 192×128㎝, 1795년, 리리아 궁전

파악하여 작품을 제출한다. 그리고 바로 다음 해에 보란 듯이 합격 통지서를 받고 스페인으로 귀국한다.

그는 이후 고향에서 화가로 활동하던 친구 바예우의 동생과 결혼한다. 바예우는 이미 그보다 먼저 마드리드 미술 아카데미 회원이 되었기에 그가 친구를 통해 마드리드 주류 세계로 나가려 했다는 이야기도 있다. 그리고 실제로 결혼한 다음 해에 처남의 추천으로 왕실에서 궁정 벽에 거는 태피스트리(양탄자)의 밑그림을 주문받는다.

결국 고야는 왕세자 부부의 눈에 들어 왕실의 그림은 물론 주문이 물밀듯이 밀려드는 귀족들의 초상화를 그리며 전성기를 맞이한다. 특히 고야는 부와 권력을 뽐내는 의상 표현에 뛰어났다. 그가 그린 초상화 속 의상은 마치 옷감이 살아 있는 것처럼 느껴져 주문자들의 마음을 사로잡았다. 그리고 드디어 시간이 흘러 1789년 왕세자가 왕이 되자 고야는 왕의 전속 화가가 된다. 그의 나이 43세 때였다.

✤ "이성이 잠들면 괴물이 나타난다"

고야가 스페인에서 왕의 전속 화가가 되던 해에 프랑스 혁명이 벌어진다. 잠깐의 일이라 생각했던 혁명은 걷잡을 수 없이 커져 루이 16세의 목을 자르는 일까지 벌어진다. 유럽의 전제 군주들은 자신의 나라까지 혁명의 불길이 번지는 것을 두려워하여 반프랑스 동맹을 맺기 시작했고, 스페인도 프랑스에 선전 포고를 하고 전쟁에

참여했으나 패하고 만다. 1795년 스페인은 강제적 불평등 조약을 맺고 프랑스의 종속 국가로 전락한다. 하지만 스페인의 운명과 다르게 고야 개인에게는 새로운 별이 떠오른다. 고야는 왕의 전속 화가가 된 이후 왕실에서의 반복적 작업과 여전히 중세적 악습이 남아 있는 조국의 실정에 답답해했다. 그는 프랑스 혁명에 가장 큰 영향을 준 계몽주의를 스페인을 새롭게 할 희망으로 보았다.

그 시기에 고야는 커다란 신체적 변화도 겪는다. 스페인과 프랑스의 전쟁이 한창이던 1792년, 친구와 함께 안달루시아 지방을 여행하다 심한 병을 앓은 후유증으로 청력을 완전히 잃는다. 이러한 신체적 변화가 그에게 어떤 영향을 주었는지는 밝혀지지 않았지만 이후 고야의 작품들은 이전보다 어둡고 계몽주의적 성향이 짙어진다.

이와 관련한 유명한 일화는 1800년에 그린 왕가의 단체 초상화 〈카를로스 4세 가족의 초상〉에서 만날 수 있다. 고야는 왕의 가족과 여름휴가를 같이 보내며 밑그림을 한 명씩 따로 그린 후 작업실에서 1년에 걸쳐 이 작품을 완성했다. 캔버스의 왼편 뒤에 화가가 등장하고 가족들의 시선이 제각각 다른 곳을 바라보는 구성이라는 점이 벨라스케스의 〈시녀들〉을 떠올리게 한다.

그런데 가만히 보면 좀 이상하다. 왕과 가족들의 표정이 공허하고, 일부는 고개를 돌려 잘 보이지 않게 그렸다. 이런 왕실 가족 초상화는 그때까지 존재하지 않았다. 이에 대해 고야가 계몽주의에 눈을 뜬 후 나라를 위해 일하지 않는 왕실에 대한 실망감을 나타낸 작품이라는 이야기와 그 반대로 카를로스 4세가 계몽주의에 눈을 떠 왕

프란시스코 고야, 〈카를로스 4세 가족의 초상〉,
캔버스에 유화, 280×336㎝, 1800~1801년, 프라도 미술관

프란시스코 고야, 〈이성이 잠들면 괴물이 나타난다〉,
동판화, 18.8×9.8㎝, 1799년, 넬슨앳킨스 미술관

으로서의 권위를 탈피해 온화하게 표현된 그림이라는 이야기가 공존한다. 그러나 카를로스 4세가 통치하던 당시 스페인은 여전히 마녀재판이 성행하며 중세의 모습을 벗어나지 못했기 때문에 전자의 이야기에 더 힘이 실린다. 그런데도 카를로스 4세는 이 그림을 마음에 들어 했다.

고야의 계몽주의적 성향을 더욱 느낄 수 있는 작품은 왕실 가족 초상화를 그리기 1년 전인 1799년에 작업한, 80점의 판화로 구성된 《로스 카프리초스》라는 판화집이다. '로스 카프리초스'는 변덕이라는 뜻으로, 고야는 성직자들의 타락, 정치인의 부정부패, 비참한 서민의 삶 등을 그만의 시선으로 그로테스크하게 표현해 당시 스페인 사회를 고발한다.

80점 중 가장 많이 알려진 작품은 43번 〈이성이 잠들면 괴물이 나타난다〉로, 그림 속 잠들어 있는 인물은 고야 자신으로 추정된다. 그림의 주석에는 "이성에 버림받은 상상력은 불가사의한 괴물을 낳는다. 이성과 하나로 결합한다면 상상력은 모든 예술의 어머니가 되고 경이의 근원이 된다"라고 쓰여 있다. 이성의 외침을 듣지 못하면 모든 것은 환상이 된다고 강조한 작품이다. 그러나 267부를 출판한 후 광고까지 한 고야는 며칠 만에 판매된 27부를 제외한 240부를 모두 회수하여 1803년 동판과 함께 왕실에 헌납한다. 회수한 이유는 정확히 알려지지 않았지만 종교 재판에 회부되는 것을 두려워했을 것이라 보고 있다. 계몽주의와 함께 변화를 꿈꾸었지만 쉽지 않은 현실과의 충돌로 화가의 시련은 계속된다.

1807년 프랑스는 포르투갈과의 전쟁을 위해 스페인에 영토를 통과하게 해달라고 요청한다. 프랑스 군대가 스페인에 주둔하게 될 것이라는 불안감이 커지자 1808년 왕세자 페르난도가 혼란스러운 상황을 이용해 쿠데타를 일으켜 아버지를 폐위시킨다. 도망친 카를로스 4세는 나폴레옹에게 도움을 청하지만 나폴레옹은 카를로스 4세와 페르난도 7세의 왕위를 모두 포기시킨 후 자신의 형을 스페인 왕으로 앉힌다. 주권을 잃은 스페인 국민들은 분노로 저항하지만 5월 3일 프랑스 군대에게 무자비하게 학살당한다.

가장 이성적인 계몽주의의 선봉에 서 있다고 생각하던 프랑스 정부의 잔혹한 행위에 고야는 충격에 빠지지만, 생존을 위해 나폴레옹 정부에 충성을 맹세하고 프랑스 장군들의 초상화를 그리면서 협력한다.

시간이 흘러 나폴레옹 시대도 끝이 보이자 페르난도 7세가 스페인으로 돌아온다. 고야는 정치적 매국은 하지 않았다는 이유로 무죄를 선고받은 후, 프랑스에 저항한 스페인 국민의 참상을 알리는 작품을 그린다.

바로 그의 최고 걸작으로 손꼽히는 〈1808년 5월 2일〉과 〈1808년 5월 3일〉이다. 그리고 고야는 다시 페르난도 7세를 위해 그림을 그린다.

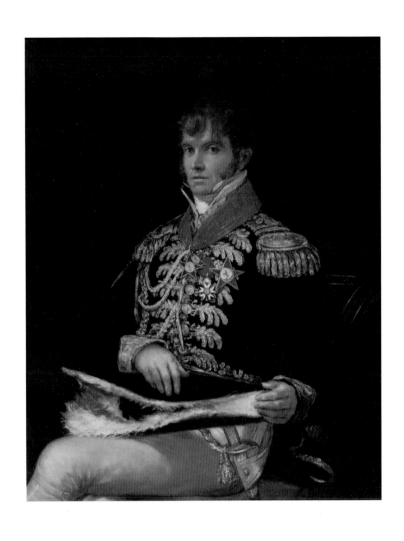

프란시스코 고야, 〈니콜라 필립 구이에 장군의 초상화〉,
캔버스에 유화, 106×84.7㎝, 1810년, 버지니아 미술관

프란시스코 고야, 〈1808년 5월 3일〉,
캔버스에 유화, 268×347㎝, 1814년, 프라도 미술관

프란시스코 고야, 〈1808년 5월 2일〉,
캔버스에 유화, 268.5×347.5㎝, 1814년, 프라도 미술관

1819년 72세의 고야는 늦은 나이에 궁정을 떠난다. 그러고는 전 주인이 농인이어서 '귀머거리의 집'이라 불리던 마드리드 근교의 2층 농가를 사 작업실로 꾸민 후 세상과 연을 끊는다. 그는 나이가 지긋함에도 조수 한 명 두지 않고 혼자 작업을 이어간다. 집 안 벽면을 검게 칠한 후 벽을 캔버스 삼아 기괴하고 잔인한 분위기가 풍기는 〈검은 그림〉을 그리기 시작한다.

다시 첫 그림 〈자기 아들을 먹어치우는 사투르누스〉로 돌아가보자. 괴기스러운 괴물이 아이를 잡아먹고 있다. 괴물의 이름은 사투르누스로, 그리스 신화의 크로노스에 해당하는 로마 신이다. 크로노스는 아버지 우라노스의 폭정을 견디다 못해 어머니의 도움으로 아버지를 베어 죽인다. 그러나 크로노스 또한 자신의 아이에게 죽을 것이라는 저주를 듣는다. 두려운 크로노스는 아이를 낳을 때마다 잡아먹지만 결국 여섯째 아이이자 막내인 제우스에게 제압당한다.

고야는 자기 아들을 먹어치우는 사투르누스를 통해 누구를 표현하고 싶었던 것일까? 왕이 되고자 아버지를 폐위시킨 페르난도 7세? 새로운 세상을 열어줄 것이라 믿었던 프랑스의 만행? 혹은 고야 자신의 모습을 그린 것일 수도 있다.

그는 젊은 시절부터 성공을 위해 권력자들의 취향에 맞는 그림을 그렸다. 그러다 질리면 비아냥거리듯 귀족의 얼굴을 살짝 멍청하게 그리기도 했다. 이런 일도 지겨워질 무렵 새로운 세상이 올 것이

라고 믿고 현실을 비판하는 도발적인 그림도 그렸지만 결국 스스로 걸어다 바치는 비겁함도 보였다. 또다시 스스로가 아닌 외세에 기대봤지만 그마저도 또 다른 폭력에 실망하고 은퇴하는 날까지 왕실에 머물렀다.

고야는 입체적인 인물이다. 어쩌면 변절자라고 부를 수도 있고 그도 이를 알았을 것이다. 그렇기에 자신이 낳은 욕망과 후회를 삼키는 자신의 모습을 괴물로 표현한 것은 아닐까?

고야는 〈검은 그림〉 14점에 제목을 붙이거나 설명하지 않았다. 세상과 단절한 채 귀머거리 집에서 그저 그림만 그렸을 뿐이다. 그리고 고야는 1824년 홀연히 스페인을 떠나 노쇠한 몸을 이끌고 피레네산맥을 넘어 프랑스 보르도에 정착한 후 4년 뒤에 쓸쓸히 생을 마감했다. 그 누구에게 어떤 말도 남기지 않은 채.

루브르 박물관이 거절한 작품

〈검은 그림〉은 고야 사후에도 한동안 알려지지 않다가 1874년 집 주인이 벽화를 캔버스에 옮기며 세상에 알려졌다. 이미 많이 손상된 상태로 벽면에서 떼어 옮겨졌으며 이후 1878년 만국 박람회에서 전시되었다. 원래는 집 주인이 루브르 박물관에 기증하고 싶어 했으나 거절당했고, 현재는 프라도 미술관이 기부받아 소장하고 있다.

최근 연구에 의하면 〈검은 그림〉 시리즈를 캔버스로 옮길 때 고야의 의도와 다르게 복원되었다는 것이 알려졌다. 특히 사투르누스의 성기 부분이 지워졌다고 한다.

고야는 스페인 궁정의 마지막 대가로 벨라스케스부터 이어진 스페인 고전 화풍을 발전시켜 근대 회화로 넘겨주었다. 그의 독특한 작품 세계는 이후 프랑스 화가들, 특히 20세기의 인상주의, 상징주의 화가들에게 큰 영감을 주었다.

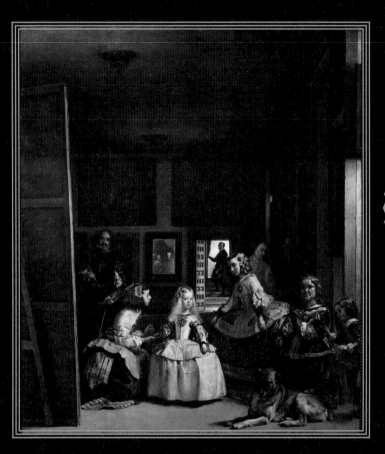

디에고 벨라스케스, 〈시녀들〉,
캔버스에 유화, 320.5×218.5㎝, 1656년, 프라도 미술관

디에고 벨라스케스,
⟨시녀들⟩

✖

　디에고 벨라스케스의 ⟨시녀들(Las Meninas)⟩은 17세기 스페인 바로크 미술의 대표작으로 꼽힌다. 'Las Meninas'는 '명예로운 시녀들'이란 뜻이지만 흔히 ⟨시녀들⟩이라고 불린다. 이 그림은 벨라스케스의 1656년 작품으로 마드리드 알카사르궁과 왕의 개인 집무실에 소장된 이후 1843년 프라도 미술관에 옮겨지며 세상에 알려졌다.

　자그마한 꼬마 숙녀가 밝은 빛을 받으며 우리를 바라보고 있다. 누가 봐도 그녀가 공주임은 의심할 수 없을 것 같다. 그녀의 이름은 마르가리타. 그러나 표정이 밝아 보이지 않는다. 흔히 하는 "공주님 같이 예쁘다"라는 감탄과도 조금 멀어 보인다.

　공주의 아버지 펠리페 4세는 700년 유럽 역사를 호령한 합스부르크 가문의 스페인계 4번째 왕이다(합스부르크 가문은 크게 오스트리아계와 스페인계로 나뉜다).

후안 카레뇨 데미란다, 〈카를로스 2세〉,
캔버스에 유화, 145×105㎝, 1685년경, 빈 미술사 박물관

알프스 시골의 조그만 가문에서 시작해 유럽 유력 가문과의 결혼으로 권력을 얻은 합스부르크 가문은 순수한 혈통을 보존하기 위해 근친혼을 했다고 전해진다. 특히 스페인계 합스부르크 왕조가 더욱 심해 유전적 결함을 안고 태어나는 아이들이 많았다.

펠리페 4세도 첫 부인을 잃고 누이의 딸 마리아나를 두 번째 부인으로 맞이했다. 심지어 마리아나는 아들의 약혼녀였지만 발타사르 카를로스 왕자가 요절하자 펠리페 4세 자신이 부인으로 맞이한 것이다. 그리고 둘 사이에 낳은 첫딸이 마르가리타다. 마르가리타에게도 정혼자가 있었는데 어머니 마리아나의 남동생, 즉 외삼촌인 오스트리아 왕실의 레오폴트 1세였다. 둘은 집안의 결정에 따라 결혼했으나 5년 후 21세의 마르가리타가 요절한다.

이런 근친 관행으로 인한 대표적인 유전적 증상은 바로 단명과 심각한 주걱턱이다. 스페인계 합스부르크 가문의 마지막 왕 카를로스 2세는 주걱턱이 질병 수준으로 심각해, 턱으로 음식을 제대로 씹어 삼키지도, 제대로 발음하지도 못했다. 더불어 생식 능력도 갖지 못해 그의 사후 왕실이 프랑스 쪽으로 넘어간다.

그래서일까? 그림의 마르가리타도 몸은 정면을 향하고 있으나 고개는 살짝 돌려 턱이 거의 드러나지 않는다. 벨라스케스가 그린 그녀의 다른 초상화도 마찬가지다.

✤ 〈시녀들〉의 원래의 이름은?

처음부터 이 그림의 제목이 〈시녀들〉은 아니었다. 1666년 왕실 소장 목록에는 〈시녀들 및 여자 난쟁이와 함께 있는 마르가리타 공주의 초상화〉라고 적혀 있다. 그러나 17세기 말의 일부 문서에는 〈벨라스케스의 초상화〉라고 기록되어 있고, 다른 문서에는 〈펠리페 4세의 가족〉이라고 적혀 있다. 그리고 1843년 프라도 미술관에서 〈시녀들〉이라고 정하면서 지금의 제목이 되었다.

이 그림에는 11명의 인물이 있다. 여러 명을 그렸더라도 고전 회화에는 언제나 주인공이 있다. 앞서 마르가리타 공주를 언급했기 때문에 그림의 주인공이 공주라고 생각할 수도 있다. 하지만 그림의 제목은 엄연히 〈시녀들〉이다.

미술사학자마다 벨라스케스가 그림을 그린 의도를 다르게 추측한다. 하지만 운 좋게도 현재까지 그림에 대한 연구가 활발하게 이뤄져 등장인물이 누구인지 추론할 수 있다.

〈시녀들〉의 가장 중심에는 앳된 공주가 어딘가에 시선을 두고 있다. 공주의 오른편 시녀가 무릎을 꿇고 붉은 병과 다과를 건네는데 공주는 그녀를 바라보지 않은 채 오른손만 뻗고 있다. 받으려는 것일까, 거부하는 것일까?

공주 왼편의 시녀는 치마를 펼치며 누군가에게 인사하는 듯하다. 어쩌면 공주의 시선을 받으려는 시도일 수도 있다. 그 옆에는 왜소증이 있는 독일 출신의 시녀와 장난스럽게 개를 발로 깨우려 하는

가장 어린 시종이 보인다. 그 뒤에
서 있는 두 사람은 왕비의 시녀장
도냐 마르셀라와 왕비의 수행원
돈 디에고 루이스로 추정된다. 화
면 왼편에는 이 작품의 크기를 짐
작하게 하는 커다란 이젤이 세워
져 있어 화가가 그림을 그리고 있
다는 것을 강조한다. 화가는 이 그
림을 그린 디에고 벨라스케스다.

거울 부분 확대

저 멀리 시선을 돌리면 계단으
로 통하는 문 앞에 왕비의 시종 돈 호세 니오토가 들어오는 것인지
나가는 것인지 알 수 없게 서 있다. 그리고 계단 옆에는 우리를 혼란
스럽게 하는 인물들이 보인다. 거울에 비친 인물은 공주의 아버지인
국왕 펠리페 4세와 어머니인 마리아나다. 국왕 부부는 당시 스페인
에서 가장 중요한 인물이었지만 그림에서는 거울 속에 희미하게 등
장한다.

❖ 누구를 그린 것일까?

거울 속 국왕 부부를 통해 지금 화가가 왕과 왕비를 그리고 있
다고 상상할 수 있다. 국왕 부부는 무료함을 달래기 위해 사랑하는

딸을 불러들였다. 하지만 포즈를 유지해야 하니 다가오려는 공주를 말리기 위해 시녀가 다과를 건네며 관심을 끌려 한다. 그리고 다른 시녀는 국왕 부부에게 절을 하고 있다. 그들과 함께 왜소증이 있는 광대들이 왔고 뒤쪽의 어른들은 방문객들이 얌전하게 있는지 살피는 것 같다.

17세기 왕실 초상화에서 가장 중요한 국왕 부부가 화면 밖에 있다는 점은 아무리 생각해도 의아하다. 권력의 정점에 있는 국왕 부부를 화면 밖으로 내몰고 저 멀리 거울에 흐릿하게 그린다? 과연 이런 용기를 가진 예술가가 당시에 있었을까? 펠리페 4세가 벨라스케스의 천재성을 인정하고 그림 속에 그림을 넣는 액자 프레임 구성을 알아보는 높은 예술적 안목이 있었다면 가능하겠지만, 이 그림을 국왕 부부와 가족의 초상화라고 단정 지어 말하기는 어려워 보인다.

반대로 화가가 공주의 초상화를 그리고 있었고 사랑하는 딸이 잘하고 있는지 궁금했던 국왕 부부가 화실을 찾아온 것일 수도 있다. 어쩌면 이 그림 자체가 거울에 반사된 이미지를 그린 것일 수도 있다. 벨라스케스가 그린 마르가리타 공주의 다른 초상화와 〈시녀들〉에 그려진 공주의 얼굴과 가르마 방향이 반대이기 때문이다. 벨라스케스가 그린 공주의 초상화는 대부분 얼굴과 몸을 오른쪽으로 돌리고 있다.

그렇다면 국왕 부부는 화면 밖에서 딸을 인자한 얼굴로 바라보고 있으리라는 상상도 가능하다. 포즈를 취하고 있던 공주가 부모를 보고 움직이려 했을 테고 주변 시녀와 시종이 공주의 환심을 사려

한다는 가정이 더 그럴듯해 보인다. 하지만 공주의 얼굴에서는 반가운 미소나 감정이 잘 느껴지지 않는다.

✦ 그림 속 그림의 비밀

다시 화가의 작업실로 돌아가 보자. 국왕 부부를 비친 거울 위에 커다란 액자가 좌우로 두 점 걸려 있다. 왼편의 작품은 〈아테나와 아라크네〉이고, 오른편의 작품은 〈마르시아스와 아폴론의 시합〉이다. 왼편 그림은 루벤스의 그림이고, 오른편 그림은 벨라스케스의 사위이자 보조 화가인 후안 델 마조가 야코프 요르단스의 그림을 모사한 것이다.

〈아테나와 아라크네〉는 그리스 신화에 나오는 이야기로, 베 짜기의 명수 아라크네는 자신의 실력이 아테네보다 훌륭하다고 자만하며 도전했다가 거미가 된다. 〈마르시아스와 아폴론의 시합〉 또한 피리를 잘 불던 마르시아스가 아폴론에게 연주 대결을 신청했다가 패배한 후 나무에 거꾸로 매달려 산 채로 가죽이 벗겨진 이야기다. 휴브리스(그리스 비극에서 과거의 성공을 바탕으로 지나친 자신감에 빠져 오만한 태도를 보이다가 신과 갈등을 벌이고 그로 인해 파멸에 이르는 주인공이나 영웅의 특성)에 대한 교훈적 이야기를 담은 대표적인 그림들이다.

벨라스케스가 두 그림을 자신의 화실에 걸어둔 이유는 무엇일까? 그는 그림들 앞에서 붓을 쥔 채 우리를 바라보고 있다. 화가로서

페테르 파울 루벤스, 〈아테나와 아라크네〉,
패널에 유화, 26.6×38.1㎝, 1636년 또는 1637년, 버지니아 미술관

야코프 요르단스, 〈마르시아스와 아폴론의 시합〉,
캔버스에 유화, 180×270㎝, 1637년, 프라도 미술관

신의 경지에 올라서고 싶다는 것일까 아니면 이미 그 정도의 실력을 가졌다고 알려주는 것일까? 흥미로운 사실은 벨라스케스가 왼쪽 그림을 그린 루벤스를 굉장히 존경했다는 점이다. 루벤스는 1631년 마드리드를 방문했을 때 펠리페 4세에게 기사 작위를 받았다. 당시 화가는 음악가나 시인보다 못한 취급을 받았기 때문에 화가로서 기사 작위를 받은 것은 굉장히 영광스러운 일이다.

벨라스케스는 루벤스를 동경하면서 동시에 결핍을 느꼈을 것이다. 그래서 일부러 그의 그림을 화실에 걸고, 화실도 일반적인 작업실이 아닌 권위 있는 왕자 카를로스가 머물던 방을 배경으로 그린 것은 아닐까? 자신의 실력이 루벤스에 뒤지지 않고 그를 뛰어넘어 예술의 신들과 겨룰 정도라는 것을 말하고 싶었을 수도 있다.

벨라스케스는 귀족이 되기 위해 끊임없이 노력한 화가다. 그림에서 그가 입고 있는 옷에 그려진 십자가는 유럽의 순수 혈통 귀족만 가입할 수 있는 산티아고 기사단의 십자가다. 하지만 이 그림을 그릴 당시 벨라스케스는 기사 작위를 받지 못했다. 그림을 완성하고 3년 뒤 그가 죽기 직전에 교황의 특별 허가를 받아 기사단 제복을 입을 수 있었다. 그러니 그림 속의 십자가는 그가 죽은 후 덧그려진 것으로 추정된다. 혹자는 그림의 십자가를 펠리페 4세가 그렸다고도 하지만 알 수 없는 일이다.

✲ 진짜 주인공을 찾아서

1세기경 로마에서는 회화의 탄생을 부타데스(Butades) 신화에서 찾았다. 코린토스 지역의 도자기공 부타데스에게는 디부타데스라는 딸이 있었다. 디부타데스는 이웃 청년을 사랑했지만 청년이 전쟁터로 떠나게 되자 등불을 들고 찾아가 잠든 청년의 그림자를 따라 벽면에 그림을 그려놓는다. 이후 아버지 부타데스가 그 벽의 그림을 보고 흙으로 형상을 빚었다고 전해진다. 유럽에서는 이 이야기가 회화와 조소 혹은 통틀어 예술의 기원으로 전해졌다. 예술의 탄생에는 사랑이 있었으며, 대상과 주인공이 존재했다.

벨라스케스는 무슨 목적으로 이 그림을 그렸을까? 작품의 주인공은 능력을 보여주고 싶었던 화가 자신일까, 그림 밖의 국왕 부부일까? 아니면 그림의 가운데에서 반짝이는 빛을 받는 공주일까? 그림 속 인물들은 모두 그림을 보는 우리를 바라보고 있다. 혹시 그림을 보는 내가 주인공인 것은 아닐까? 어쩌면 그림의 등장인물, 화가 자신, 관람하는 당신까지 모두를 주인공으로 만들고자 했던 것일지도 모른다.

정답은 없다. 당신이 보고 느낀 감정이 답에 가까울 것이다. 프라도 미술관에서도 이러한 논란을 피하기 위해 〈시녀들〉이라는 제목을 붙인 것일지도 모르겠다.

감자 바구니 아래 숨겨진
아기의 관

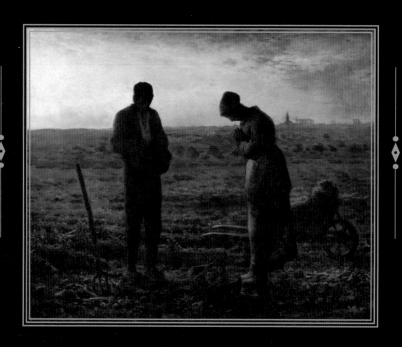

장 프랑수아 밀레, 〈만종〉,
캔버스에 유화, 55.5×66㎝, 1857~1859년, 오르세 미술관

장 프랑수아 밀레,
〈만종〉

❧

붉은 저녁노을이 서쪽 하늘을 곱게 물들이고 있다. 멀리 성당에서 저녁 기도를 알리는 종소리가 울리자 일을 하던 젊은 부부는 잠시 멈춰 서 손을 모아 기도한다.

'만종'은 저녁 무렵 치는 종이다. 가톨릭에서 하루에 세 번 종이 울리면 드리는 기도를 삼종 기도라 하는데 이 작품은 저녁에 드리는 기도를 배경으로 삼았다. 실제 〈만종〉의 프랑스어 제목인 'L'Angélus'를 직역하면 삼종 기도라는 의미다.

부부의 행색은 부유해 보이지 않고 일을 하는 밭도 척박해 보인다. 그런데도 많지 않은 감자를 수확한 것에 감사 기도를 드리고 있다. 밭에는 쇠스랑과 바구니, 자루, 수레 같은 농기구들이 세밀하게 그려져 있다. 하지만 우리는 세밀한 묘사보다 해가 지는데도 일을 서두르지 않고 조용히 묵상하는 부부의 경건한 분위기를 먼저 느낀다.

왠지 숙연해지고, 지금의 나도 현재에 만족하고 작은 것에 감사해야 할 것만 같다.

그런데 누군가는 이 그림에서 죽음의 그림자를 보고, 부부의 슬픔이 들린다고 이야기한다.

❋ 그저 노동의 모습을 그렸을 뿐인데

장 프랑수아 밀레는 노르망디 시골 출신으로 파리에서 초상화가로 활동했지만 좋은 평을 얻지 못했다. 그리고 서른 중반 즈음 파리 근교 바르비종이라는 작은 시골 마을로 이주한다. 그곳에서는 이미 자연 풍경을 그리는 동료 화가들이 모여 살며 바르비종 화파를 이루고 있었다. 하지만 그는 풍경보다 〈이삭 줍는 여인들〉, 〈씨 뿌리는 사람〉 등과 같이 자연과 어우러져 사는 농민들의 삶을 즐겨 그렸다.

그리고 정기적으로 화가들의 등용문인 살롱전에 작품을 출품하지만 크게 주목받지 못한다. 1857년 살롱전에 출품한 〈이삭 줍는 여인들〉은 상반되는 평가를 동시에 받는다.

〈이삭 줍는 여인들〉은 단순히 세 여인이 허리를 굽혀 낟알을 줍는 모습을 그린 작품이 아니다. 여인들 뒤에 이미 밀을 수레 가득 수확한 이들이 밭의 일꾼이고, 오른쪽에 말을 타고 있는 이가 주인이다. 여인들은 주인에게 허락을 받아 수확 후 떨어진 낟알을 줍고 있다. 가난한 농민 중에서도 가장 가난한 여인들의 모습을 그린 것이

다. 대부호 보야스에게 간청해 그의 밭에 떨어진 낟알을 주워 시어머니를 봉양했다는 구약 성서 〈룻기〉의 이야기가 모티브다.

밀레가 늘 낙선하던 살롱전에서 입상하기 위해 종교적인 이야기에 자신의 스타일을 접목하여 그린 그림일 수도 있다. 하지만 역사화나 초상화를 주문하는 부자들은 자신의 거실에 가난한 농부의 모습을 걸어두고 싶어 하지 않았다. 반면 그림을 본 사회주의자들은 가난한 사람도 그림의 주인공이 될 수 있다며 환호했다.

그러나 밀레는 역사화를 그리려 한 것도, 사회 비판적 그림을 그리려 한 것도 아니다. 그저 그가 평생 본 들판과 그곳에서 일하는 사람들의 노동을 경건하게 그렸을 뿐이다. 안타깝게도 프랑스 혁명을 겪은 권력자들에게 밀레의 작품은 선동적인 그림에 지나지 않았다.

✦ 미국에 밀레의 작품이 많은 이유

밀레를 가장 먼저 알아본 곳은 뜻밖에 미국이었다. 유럽을 떠나 미국에 자리 잡은 청교도들은 노동을 신성하게 여겼고, 노동에 대한 신념을 밀레의 그림에서 보았기 때문이다. 이것이 현재 보스턴과 뉴욕에 그의 작품이 많은 이유이다.

미국이 얼마나 밀레의 그림에 열광했는지 보여주는 일화도 있다. 1889년에 벌어진 경매에서 미국예술협회가 루브르 박물관을 제치고 55만 프랑에 〈만종〉을 구매한 일이다(비슷한 시기인 1862년에 출

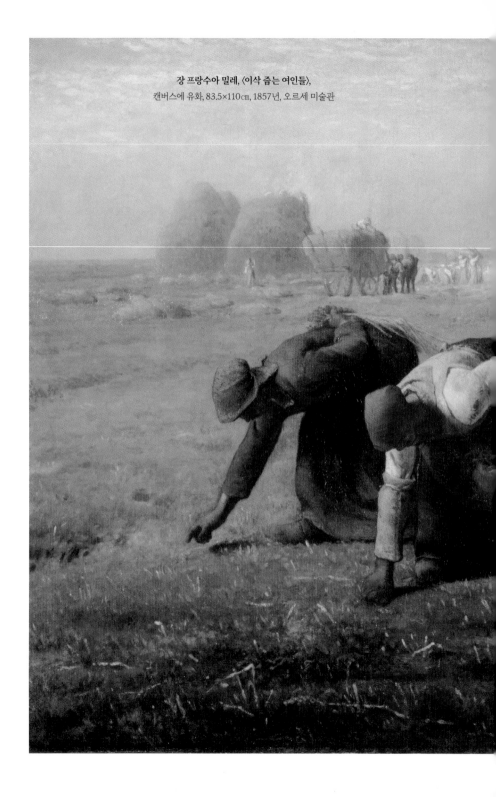

장 프랑수아 밀레, 〈이삭 줍는 여인들〉,
캔버스에 유화, 83.5×110㎝, 1857년, 오르세 미술관

간된 소설 《레 미제라블》에 등장하는 하녀의 월급이 50프랑이다). 원래 〈만종〉은 보스턴의 화가가 주문한 작품이었지만, 무슨 이유에서인지 그는 주문 후 나타나지 않았다. 이후 이 작품은 벨기에로 팔려간 뒤 여러 사람의 손을 거쳐 경매를 통해 미국으로 건너간다. 그리고 세계에서 가장 유명한 그림이라는 타이틀을 달고 전국 순회 전시회에 걸리며 명성을 더한다. 하지만 1년 만에 프랑스의 한 사업가가 75만 프랑에 재구매해 그림을 프랑스로 다시 가져가 사후에 루브르 박물관에 기증한다.

이즈음 작품의 복제본이 숱하게 만들어져 퍼지기 시작해 프랑스뿐 아니라 세계적으로 유명한 작품이 된다. 실제로 우리나라의 중장년층은 1960~1970년대 식당이나 이발소에서 이 작품을 흔히 보았을 것이다.

✴ 추수 감사가 아닌 장례식 장면이라고?

〈만종〉의 유명세에 다시 한번 불을 붙인 인물은 스페인 출신 초현실주의 화가 살바도르 달리다. 달리는 밀레와 〈만종〉에 찬사를 보내는 것을 넘어 집착에 가까울 정도로 오마주하며 자신만의 〈만종〉을 재생산한다. 1933년에는 〈만종에 대한 편집증적 비평에 대한 해석〉이라는 글까지 쓰며 자신이 얼마나 이 작품을 좋아하는지 세상에 알린다.

그런데 이 글에서 달리는 그림 속 남성이 모자로 발기한 성기를 가리고 있다는 다소 불안하고 성적인 주장을 한다. 또 "지평선에서 한 생명이 꺼져 가고 있다"라는 죽음을 암시하는 은유적 표현도 사용한다. 이런 엉뚱한 해석으로 인해 〈만종〉에 소박한 부부의 감사가 아닌 가난에 지쳐 죽은 아이의 장례 장면이 그려진 것이라는 소문이 시작된다.

물론 죽음을 그린 그림이었다는 주장에는 몇 가지의 그럴싸한 이유가 있다. 밀레가 바르비종으로 이주한 시기에는 아직 콜레라 팬데믹이 끝나지 않아 파리에서 많은 사람이 전염병으로 목숨을 잃고 있었다. 또 1848년 2월에 발생한 혁명으로 입헌 군주제가 무너지고 제2제정이 서는 등 정치 사회적으로 혼란한 시기였다. 천연두 예방접종이 나오면서 유아 사망률이 줄기는 했으나 여전히 아이 6명 중 1명은 사망하던 시절이다. 이러한 사회적 배경이 있으니 그림 속 그늘에 가려진 부부의 얼굴에서 어둠과 슬픔을 상상하는 것이 영 터무니없는 망상은 아닐 것이다.

단지 막연한 사회적 배경을 근거로 이러한 의문이 꼬리를 문 것은 아니다. 1963년 루브르 박물관에서는 작품의 정확한 복원을 위해 X선 촬영을 한 적이 있다. 〈만종〉은 1932년에 한 정신 이상자의 칼에 두 번이나 훼손됐기 때문에 더욱 정확한 복원이 필요했다. 그런데 X선 촬영 결과 바구니 부분에서 상자 모양의 희미한 스케치가 발견된다. 그에 따라 스케치에는 관이 그려졌으나 수정됐고, 원래 장례 모습을 그린 그림이었다는 확신에 찬 주장들이 퍼져나간다.

물론 작품의 구성을 위해 밑그림을 여러 번 수정하는 것은 당연한 과정이기에 흐릿한 스케치만으로 아기의 관이 그려졌다고 단정하는 데는 무리가 있다. 따라서 이런 주장은 그렇게 믿고 싶어 하는 사람들의 확증 편향의 예일 수 있지만 그렇다고 이제 와서 밀레가 100% 아이의 관이 아니라고 증언해줄 수도 없는 일이다.

☆ 그럼에도 불구하고 끝없이 이야기되는 그림

〈만종〉과 관련해 밀레가 친구에게 쓴 편지가 있는데 거기에 "어릴 적 할머니가 저녁 종이 울리면 언제나 잊지 않고 우리와 함께 기도를 드리셨다"라는 구절이 있다. 그림의 미스터리는 차치하고 분명한 점은 밀레가 농부의 노동을 숭고하게 보았고, 자연과 어우러진 삶을 엄숙하고 아름답게 표현했다는 것이다.

프랑스의 유명 미술 비평가 테오필 고티에는 "밀레의 그림은 매우 단순해서 사람의 시선을 끌지는 못하지만, 한번 시선이 머무르면 오랫동안 빠져들게 되는 '대지의 화가'"라고 평가했다. 묵묵히 들판에 나가 직접 흙을 밟으며 그림을 그린 밀레 1867년 파리 만국 박람회에서 회고전을 열며 말년의 삶을 평온하게 보낸다. 그리고 사실주의와 인상주의를 연결하는 중요한 역할을 한 화가로 평가받는다.

그의 작품 세계를 가장 잘 이해하고 따라간 후배 화가는 빈센트 반 고흐와 박수근이다. 고흐는 그의 작품을 숱하게 보고 그리며 존

경을 표시하고, 진정한 현대적 화가는 마네가 아닌 밀레라고 주장하기도 했다. 박수근 또한 어린 시절 〈만종〉을 본 뒤 밀레와 같은 화가가 되고자 스크랩북에 밀레의 작품들을 붙여두었다.

밀레는 들판을 노래한 화가였다. 작품에 담긴 밀레의 예술관이 아닌 경매 전쟁, 해석의 논란, 20억 장 이상의 복사본 등 자극적인 소재로 〈만종〉을 이야기하는 것은 숲을 보지 못하고 나무만 보는 것과 같지 않을까?

파리 오르세 미술관 4번 전시실에 전시된 〈만종〉 앞에서는 많은 관람객이 조용히 한참 동안 바라보고 가기를 반복한다.

장 프랑수아 밀레, 〈씨 뿌리는 사람〉,
캔버스에 유화, 101.6×82.6㎝, 1850년, 보스턴 미술관

빈센트 반 고흐, 〈씨 뿌리는 사람〉,
캔버스에 유화, 80.8×66㎝, 1889년, 개인 소장

결코 교회에 걸릴 수 없었던
제단화

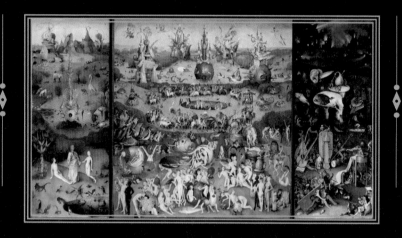

히에로니무스 보스, 〈쾌락의 정원〉,
패널에 유화, 205.5×384.9㎝ (프레임 포함), 1490~1500년, 프라도 미술관

히에로니무스 보스,
〈쾌락의 정원〉

✖

〈쾌락의 정원〉을 보는 순간 어디를 먼저 봐야 할지 몰라 당황스럽다. 먼저 눈에 들어오는 곳은 패널의 가운데 부분으로, 마치 혼돈의 세상 같기도 하고 어릴 적 즐겨 보던 《월리를 찾아라》의 19금 버전을 연상시키기도 한다.

옷을 벗은 사람들이 도대체 무엇을 하는지 정확하게 알 수 없지만 여기저기서 딸기, 체리, 포도 같은 과일에 굉장히 집착하고 있는 모습이 보인다. 저 과일이 쾌락이라도 주는 것일까? 사람들은 열매에 취해 환각에 빠져 있는 모습이다.

15세기 르네상스 시대에 살았던 네덜란드 화가 히에로니무스 보스는 서양 미술사에서 가장 미스터리하고 베일에 싸여 있는 제단화 〈쾌락의 정원〉을 남겼다.

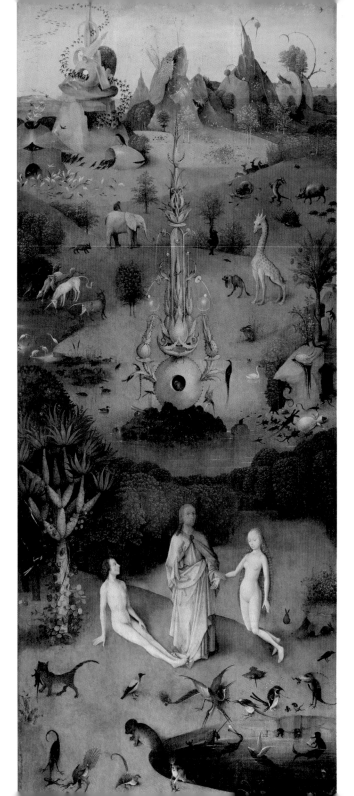

✤ 삼단 제단화의 비밀

제단화의 왼쪽 패널은 성경의 〈창세기〉를 떠올리게 한다. 신이 세상을 만든 여섯째 날 최초의 인간 아담을 만들었고, 그가 외로워하자 잠든 아담의 갈빗대를 이용해 이브를 만든다. 그리고 막 잠에서 깨어난 아담에게 신 같은 모습의 예수가 이브를 소개하며 축성을 내리는 장면이 펼쳐진다. 아담은 이브를 바라보며 기분이 좋은 듯 볼이 빨갛게 달아올랐지만, 이브는 쑥스러운 듯 땅만 바라보고 있다. 최초의 커플이 탄생하는 순간의 에덴동산에는 풍요가 넘친다. 화창한 하늘, 맑은 물, 풍성한 과일과 싱싱한 풀이 가득하다. 기이한 형태의 봉우리와 분수대 주변으로 우리가 아는 동물들과 상상 속의 동물들이 어우러져 자리하고 있다. 이곳은 어떠한 갈등도 없는 천국

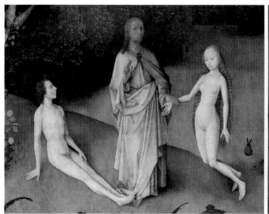

아담과 이브, 선악과, 에덴동산의 모습을 통해 〈창세기〉를 떠올리게 하는 왼쪽 패널

이다.

그러나 관점에 따라 이 그림을 전혀 다르게 해석할 수도 있다. 아담과 이브 뒤에 있는 토끼는 다산의 상징이기에 창조된 이브가 아담과 만나는 것 자체가 곧 드러날 육체적 욕망을 암시한다고 해석하기도 한다. 또 중세 유럽에서는 여성을 '악마의 소굴'이라 부르며 원죄의 원흉으로 몰아붙인 철학자가 많았다. 인간의 원죄는 그림 중앙의 오른편, 나무를 휘감고 있는 뱀과 그 아래 검은 연못 속에서 수도사 옷을 입고 책을 읽는 기괴한 생명체를 통해서도 느낄 수 있다.

✣ 해석이 불가능할 정도로 혼란스러운 그림

중앙 패널은 혼돈의 도가니다. 왼편 패널과 장소는 비슷하지만 그로테스크한 조형물과 셀 수 없이 많은 사람이 등장한다. 해석이 불가능할 정도로 혼란스러운 이 그림에 대해 20세기 중반 독일 미술사학자 빌헬름 프렝거는 독특한 해석을 내놓는다. 이 작품이 아담파의 수장 야코프 판알마엔힌의 주문으로 그려진 것이며, 그와 화가의 관계를 밝혀야 작품을 완벽하게 해석할 수 있다는 것이다.

아담파는 아담이 타락하기 전의 낙원 생활을 실천하던 비밀 단체로 모두 옷을 입지 않고 생활하면서 집단 성행위를 했다고 전해진다. 이 주장에 따르면 그림 곳곳에 자리한 분홍빛 조형물들은 성기를 표현한 것이며, 그림 속 사람들은 성적 흥분을 일으키는 과일에

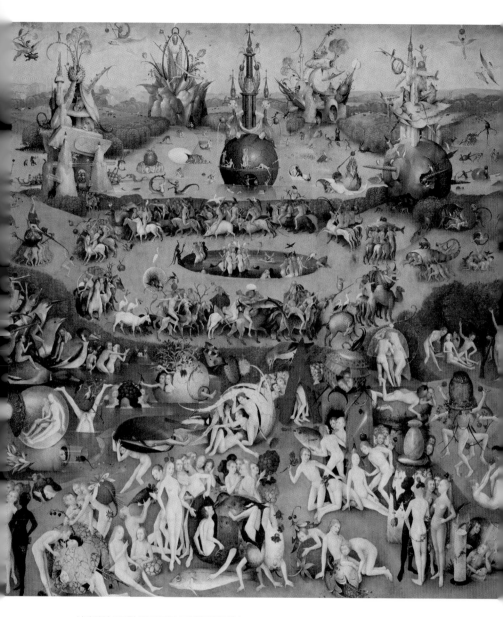

선과 악이 모호한 유토피아를 표현한 중앙 패널

취해 구애와 집단 성행위를 하고 있다. 아울러 그림의 오른편 중앙 부분에서 남성들이 나무에서 "과일을 따는" 행위는 플랑드르 언어로 성교를 의미한다.

한편 미술사학자 한스 벨팅은 이 그림이 선과 악이 모호한, 어디에도 존재하지 않은 유토피아를 화가의 상상력을 동원해 그린 것이라고 주장한다. 세 단의 그림을 모두 펼치면 왼쪽에서 최초의 인류가 탄생하고, 중앙에서 지나친 쾌락을 갈구하며 타락에 빠진 인간들이, 오른쪽인 지옥에서 벌을 받는 모습이라는 해석이 가장 일반적이다.

가운데 그림의 왼쪽 하단을 보면 깨질 듯 투명한 유리구슬 안에서 애정 행위를 하는 남녀가 있다. 이 유리구슬은 부끄러움을 모르는 뻔뻔함을 상징한다. 오른쪽 하단에는 엉켜 있는 두 사람의 머리

뻔뻔함을 상징하는 유리구슬과 악과 죽음의 상징인 올빼미

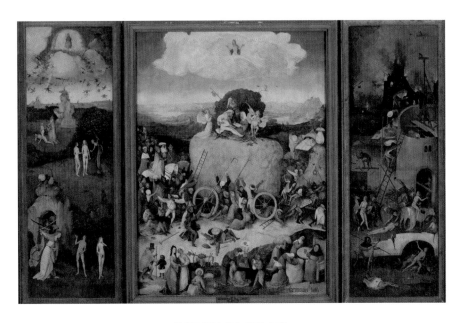

히에로니무스 보스, 〈건초 수레〉,
패널에 유화, 147.1×224.3㎝(프레임 포함), 1512~1515년경, 프라도 미술관

에 올빼미가 앉아 있는데, 올빼미는 고대에는 지혜의 상징이었으나 중세에는 악과 죽음의 이미지로 표현됐다. 즉, 쾌락을 지나치게 즐기는 인간 위로 죽음이 드리웠다는 상징이다.

　이 작품 이후에 그려졌을 것으로 추정되는 같은 화가의 〈건초 수레〉도 〈쾌락의 정원〉처럼 세 폭의 제단화로 그려졌고, 주제는 창조와 원죄, 인간의 타락과 지옥의 심판으로 구성되어 이러한 주장에 신빙성을 더한다.

✤ 암흑 세상이 주는 끔찍한 교훈

오른쪽 패널로 이동하면 이전 패널과 대조적인 암흑 세상이 펼쳐진다. 꺼지지 않을 것 같은 불이 타오르고 그 앞에서 잔혹하게 벌받는 사람들의 모습으로 지옥이라는 것을 알 수 있다.

본격적인 형벌의 장소에서 가장 쉽게 알아볼 수 있는 것은 잘린 귀다. 성경에서 예수는 여러 번 "귀가 있는 자는 들으라"라고 말했다. 하지만 그의 말을 듣지 않은 이는 귀가 잘리고 화살이 꽂히는 벌을 받는다. 그 아래로는 두 팔이 나무로 변한 채 상체만 남은 남자가 뒤돌아보고 있으며, 빈 상체 안에서는 악마들이 술판을 벌이고 있다. 이는 평소에 자주 취했던 보스의 자화상일 것으로 추정된다.

지옥을 의미하는 오른쪽 패널

계속해서 괴물들에게 살이 뜯기는 기사와 차가운 얼음물에 빠지는 이들, 쾌락의 음악만 취하던 연주자들이 악기에 꿰이거나 갇히는 모습을 볼 수 있다. 새처럼 생긴 괴물은 사람을 삼켜 소화한 후 구덩이로 쏟아내고, 물욕이 강했던 사람은 금화를 끊임없이 배설하고, 식탐이 지나쳤던 이는 구토하는 장면이 보인다. 허영과 교만에 대한 형벌도 내려지는데, 여인의 가슴에 두꺼비가 앉아 있고 검은 괴물이 그녀를 끌어안아 엉덩이에 달린 거울을 보게 하는 모습이다. 이 외에도 도박을 즐긴 이들은 게임 도구로 벌을 받는 등 자신이 저지른 일을 그대로 형벌로 돌려받는다.

화가는 어떤 메시지를 주고 싶었던 것일까? 각종 초현실적 상징의 의미가 모두 해석되지는 않지만, 500년 전 오른쪽 패널을 본 사람들에게는 충분히 끔찍한 교훈을 줬으리라 생각된다.

✤ 제단화의 바깥에 새겨진 그림

그림은 여기서 끝나지 않는다. 접어야 볼 수 있는 제단화의 외부 패널에는 천지 창조 셋째 날의 모습이 그려져 있다. 신이 물을 모아 땅을 드러내던 날의 지구가 둥글게 자리했다. 아직 해와 달이 탄생하지 않았기에 회색빛을 이용해 그리는 그리자유 기법을 활용한 모습이다.

제단 위에는 탄생하는 지구와 관련한 〈시편〉 33장의 "그가 말씀

하시매 이루어졌으며 명령하시매 견고히 섰도다"라는 문구가 라틴어로 적혀 있고, 왼편에는 세상을 창조 중인 신이 그려져 있다. 근엄한 표정이 인상적이지만 혹자는 제단화가 펼쳐지면 보게 될 세상을 걱정하는 표정이라고 상상하기도 한다.

제단화는 기독교 교회의 제단 위나 뒤편에 걸어두는 그림이다. 성스러운 장소에 걸어두는 그림인 만큼 보통은 교회의 수호성인, 성경 속 사건 등을 그린다. 그런 면에서 보스의 〈쾌락의 정원〉은 한 번도 교회의 제단에 걸리지 않았을 것으로 보인다. 500년 전 이토록 무한한 상상력과 성적인 내용이 가득한 제단화를 걸 만큼 무모한 성직자는 없었을 것이기 때문이다.

탄생하는 지구와 세상을 창조하는 신이 그려진 제단화 외부 패널

15세기 네덜란드 화가 히에로니무스 보스에 대한 기록은 많지 않다. 그나마 남겨진 흔적에 따르면 그가 화가 집안 출신이었으며 후대에 그의 그림이 복제된 판화로 퍼져 있던 것을 보면 인기 없는 화가는 아니었던 것으로 추정한다.

1,000년의 중세 시대가 마무리되었지만, 르네상스 시대에도 종교의 힘은 막강했다. 그럼에도 이전에는 사용하지 않던 원근법이나 인간의 감정이 드러나는 리얼리즘을 종교화에 적용하는 작업이 진행되고 있었다. 보스는 유화 물감을 이용한 밝은 원색 색채, 섬세한 표현, 삼단 제단화와 같은 북유럽 플랑드르 회화 제작 방식을 따르면서도 주제에서는 여전히 원죄, 회개, 심판 등 중세 1,000년 동안 지긋지긋하게 들은 이야기에 화가의 초현실적 상상력을 발휘해 그렸다. 동시대에 활동하던 화가들에게서는 찾아볼 수 없던 독특함 때문에 보스는 유럽 미술사에서 마치 정박용 밧줄 없이 둥둥 떠 있는 돛단배 같은 존재로 평가된다.

다행히 〈쾌락의 정원〉은 누구도 그리지 않던 독특한 그림이라는 이유로 플랑드르를 지배하던 합스부르크 가문의 컬렉션에 포함됐고, 피터르 브뤼헐의 작품 〈될러 흐리엇〉 등에 영향을 준 것으로 여겨진다.

그리고 500여 년간 조용히 잊힌 화가는 20세기 초 잠재의식과 꿈의 세계를 탐구하는 초현실주의가 탄생하며 재발견된다. 대표적

인 초현실주의 화가 살바도르 달리에게 큰 영감을 주었고, 페터 뎀프(Peter Dempf)의 1999년 추리 소설 《보쉬의 비밀(Das Geheimnis des Hieronymus Bosch)》의 주요 주제가 되었으며, 지옥에 그려진 괴물들은 영화 〈스타워즈〉에 나오는 외계인의 모티브가 되었다.

하지만 후대에 남겨진 보스의 작품은 단 25점이며 역사적 자료가 빈약해 화가가 말하고자 한 주제가 무엇인지는 여전히 오리무중이다. 철학자 융은 보스를 "무의식의 발견자"라고 했고 정신분석학적으로 해석하는 시도도 있었으며, 어떤 음모론자는 보스가 외계인에게 납치되었다 돌아온 화가라고도 했다. 심지어 작품의 제목조차 남겨진 기록이 없어 후대 학자들이 임의로 〈쾌락의 정원〉이라고 정했을 뿐이다.

500년간 어떤 전문가도 명쾌하게 풀어내지 못한 미스터리한 이 작품은 여전히 많은 이들에게 수수께끼를 던진다. 우리는 그림을 보며 방대하면서도 세밀한 묘사와 화가의 상상력에 놀라지만 그와 동시에 과연 지금의 삶이 500년 전에 비해 얼마나 달라졌는지 질문하게 된다. 세상은 비약적 발전을 거듭했지만 우리는 여전히 선과 악의 정의를 고민하고 죽음을 두려워한다. 어쩌면 스스로 삶에 관해 질문을 던져보라는 것이 보스의 의도가 아니었을까?

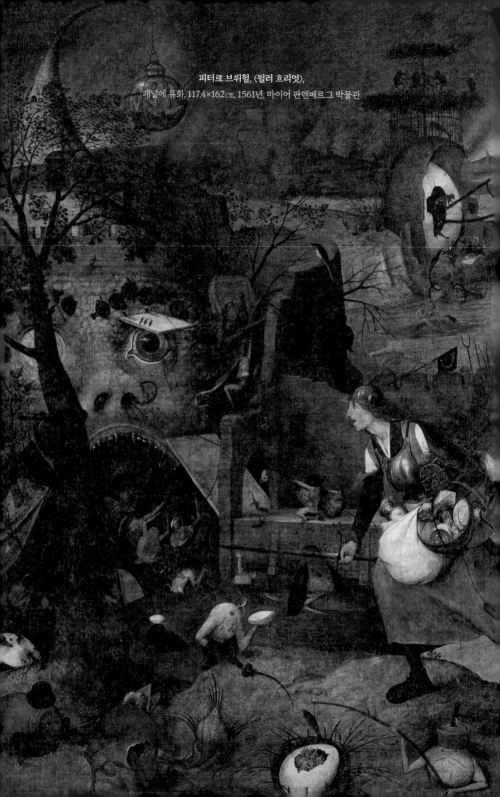

피터르 브뤼헐, 〈뒬러 흐리엇〉,
패널에 유화, 117.4×162㎝, 1561년, 마이어 판덴베르그 박물관

'관종'은
어느 시대에나 있었다

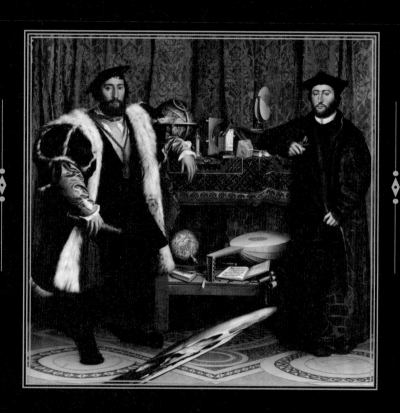

한스 홀바인, 〈대사들〉,
패널에 유화, 207×209.5㎝, 1533년, 런던 내셔널 갤러리

한스 홀바인,
〈대사들〉

✳

　몇 해 전 중국의 SNS에서 사람이 바닥에 넘어져 있는 상황을 연출해 뽐내는 '폴링 스타 챌린지'가 잠시 유행했다. 고급 승용차에서 내리다 넘어진 인물 주변에 고가의 사치품을 흩어두고, 사진을 찍어 보여주며 경제적 부를 과시하는 놀이다. 이런 놀이를 하는 것은 개인의 자유이지만 자본주의의 천박함을 여과 없이 보여주는 사례가 아닌가 싶기도 하다. 지금이야 각종 SNS를 통해 어렵지 않게 자기 과시를 할 수 있지만 500여 년 전의 세상에서도 이런 일들이 있었을까?

　물론 넓은 땅, 크고 화려한 성, 외국에서 들여온 옷과 장신구 등으로 권력자를 쉽게 구별할 수 있지만, 가장 쉽게 부를 드러내고 자랑하는 방법은 초상화를 그리는 것이었다. 값비싼 옷과 장신구를 착용하고 근엄한 표정에 과장된 포즈를 한 주인공을 비싼 물감으로

그려 방문객을 맞이하는 살롱에 걸어둔다. 살롱에 방문한 손님이 새로운 초상화에 감탄하며 어느 화가가 그렸는지 소개해달라고 묻는다면, 거금을 들인 초상화 주인공은 뿌듯한 마음이 절로 들기 마련이다.

✦ 두 남자의 초상화

1533년에 그려진 초상화에 두 남자가 서 있다. 무표정하지만 굳게 다문 입과 정면을 바라보는 시선에서 자신감이 넘쳐 보인다. 잘 차려입은 옷을 보면 이들이 당시 높은 계급의 인물이었다는 것을 대번에 알 수 있다. 작품의 제목은 〈대사들〉이다.

왼쪽 남성은 장 드댕트빌로, 스물아홉의 야심 찬 프랑스 외교관이고, 오른쪽은 조르주 드셀브로, 스물다섯의 성직자다. 둘은 프랑스 국왕 프랑수아 1세의 특명을 받고 영국으로 파견된 특사다. 당시 영국의 왕은 헨리 8세로 평생 여섯 번 결혼과 이혼을 할 만큼 여성 편력이 심했다. 그는 첫 부인과의 이혼 선언이 교황청에서 받아들여지지 않자 아예 수장령, 즉 교황이 아닌 자신이 영국 교회를 통치한다고 선언하며 교황청에 등을 돌린다. 이때 교황청과 영국 왕실의 결별을 막으려 프랑스에서 급파되어 온 대사가 바로 그림 속 인물들이다.

이들은 토머스 모어에게 북유럽(당시 북유럽은 프랑스 위쪽 지역을 의미했다) 최고의 초상화가이자 영국 궁정 화가 한스 홀바인을 소개

받는다. 그리고 둘의 우정을 기리고 런던에서의 시간을 기념할 초상화를 홀바인에게 부탁한다.

　두 대사는 가운데에 두 단짜리 탁자를 두고 서 있고, 탁자에는 다양한 소품이 놓여 있다. 상단에는 별자리가 표시된 천구의, 해시계, 망원경 이전의 천체 관측 기구인 사분의, 다면 해시계, 천문 도구인 토르카툼(torquatum)이 있다. 하단에는 지구본, 삼각자가 끼워진 책, 컴퍼스, 현악기 류트, 악보, 피리가 있다. 외교 문제를 해결하기 위해 파견된 대사들이 가져왔다기에는 좀 어색한 소품들로, 아마 의도적으로 그림을 위해 배치한 것으로 보인다. 이것이 대사들의 요구였는지 홀바인의 생각이었는지는 알 수 없지만, 그림을 보는 입장에서는 일단 가로, 세로 2m가 넘는 크기에 놀라고, 세밀하게 그려진 소품들을 보며 그림 속 인물들이 신문물에 관심이 많고 탐구적이며 예술을 아는 상당한 지식인이라고 감탄했을 것이다.

　그런데 이상하다. 그림 하단에 대각선 방향으로 그려진 것이 무엇인지 알아보기 어렵다. 혹시 내가 모르는 무언가를 그려둔 것일까? 홀바인은 이 그림을 단순한 초상화로 그리지 않았다. 그는 수수께끼를 풀어보라는 듯 많은 의미를 숨겼다.

✤ 소품에 담긴 수수께끼

　탁자 위 천구의에 'GALACIA'라고 적힌 별자리가 눈에 띈다. 원

래는 백조자리여야 할 곳을 닭 모양으로 바꿔 그려 프랑스인들의 선조 '갈리아의 땅'을 표현했다. 즉, 그림 속 인물들이 프랑스에서 왔다는 것을 의미한다. 그리고 천구의의 위도가 41°에서 42° 사이로 표시되어 교황이 있는 로마의 위도 41.8°에서 바라본 하늘을 나타낸다. 이 대사들이 로마 가톨릭의 입장에서 종교 갈등을 중재하러 온 대표라는 뜻이다.

옆에 놓인 원통 모양의 해시계에는 실내에 있음에도 그림자를 그려 넣어 4월 혹은 8월이라는 시기를 유추하도록 했다. 그런데 8월보다는 4월이라는 주장이 더 많다. 1533년 '4월' 11일에 헨리 8세가 두 번째 부인과의 결혼을 의회에 공표했고, 그림 속 드댕트빌과 드셀브는 이 혼란스러운 갈등을 중재하러 온 인물들이기 때문이다.

그림 속 인물이 프랑스에서 왔다는 것을 상징하는 'GALACIA'

교황이 있는 로마의 위도 41.8°를 그려넣어 대사들이 로마 가톨릭의 입장에서 종교 갈등을 중재하러 온 대표임을 의미

4월에 일어난 사건을 의미하는 과학의 한계를 표현한 해시계
해시계의 그림자

상단 맨 오른편의 주사위와 비슷하게 생긴 해시계에는 9시 30분, 10시 30분 등 면마다 다른 시간이 표시되어 있다. 이는 인간이 과학을 발전시키는 존재이지만, 시간이 일치하지 않는 시계로 과학의 한계를 표현한 것이라는 해석이 가능하다.

하단으로 내려가면 드댕트빌 바로 옆의 지구본에는 유럽 대륙만 색을 달리해 강조했다. 그리고 유럽 중앙 부분에 'POLISY(폴리시)'라는 지명이 보인다. 폴리시가 유럽의 중요 도시가 아님에도 눈에 띄게 쓴 것은 드댕트빌이 폴리시의 영주이기 때문이다. 이 초상화의 주문자가 누구인지 알 수 있도록 한 것이다.

드댕트빌의 친구이자 성직자 조르주 옆으로는 악기들과 성가집 같은 음악 소품이 놓여 있다. 악기는 조화를 상징하지만 그림의 류트는 줄이 하나 끊어져 있고, 다섯 개의 피리 통에는 한 개의 피리가

초상화의 주문자를 표현하기 위해 지구본에 강조한 'POLISY(폴리시)'라는 지명

비어 있어 영국과 로마 교황청의 결별을 상상하게 한다. 그리고 류트 옆에 펼쳐진 성가집 왼쪽 페이지에는 프로테스탄트 루터파가 가톨릭에서 받아들여 번역한 "성령이여 오소서"의 구절이 적혀 있다. 가장 급진적으로 로마 교황청을 비판하던 루터파도 가톨릭 성가를 받아들였으니 신교와 구교가 화해할 수 있다는 긍정의 상징인 것이다. 하지만 왼편 삼각자가 끼워진 독일 산술 교본에는 나누기에 관한 산술이 적혀 있는데, 즉 교회의 분열을 기정사실화 하고 있다.

　이렇게 홀바인은 단순한 초상화를 그린 것이 아니라 16세기 발전하는 과학과 종교의 조화, 혼란스러운 종교계의 갈등 등을 소품을 통해 표현했다. 그런데 이 그림이 더욱 유명해진 이유는 아직 나오지 않은 다른 곳에 숨겨져 있다.

❋ 3D 홀로그램처럼 떠오르는 해골 표식

그림의 하단에 두 인물 사이의 바닥에 대각선으로 무언가 길쭉한 것이 그려져 있다. 그림 정면에서 보면 무엇을 그린 것인지 파악하기 어렵다. 실제 19세기 그림의 보존 상태가 좋지 못한 시기, 영국의 국립 큐레이터는 이 물체를 생선 혹은 오징어 뼈라고 결론지었다. 하지만 복원 작업 이후에 드러난 이 물체는 인간의 두개골로 밝혀진다. 왜상 기법이라 불리는 원근법과 투시법을 응용해, 상을 정면이 아닌 다른 각도에서 봐야 확인할 수 있도록 그린 것이다. 실제 그림의 오른쪽 끝으로 이동해 바라보면 마치 3D 홀로그램처럼 떠오르듯 두개골을 볼 수 있다. 그는 왜 두개골을 그렸고, 그것도 제대로 볼

영국과 로마 교황청의 결별을 상징하는
끊어진 류트 줄과 피리 통

신교와 구교가 화해할 수 있다는 긍정적 의미의
성경 구절과 교회의 분열을 기정사실화 하는
산술 교본

헛되게 살지 말라는 의미의 두개골과 예수의 십자가상을 통해 전하는 구원의 메시지

수 없도록 그린 것일까?

서양 미술에서 두개골은 일반적으로 "죽음을 기억하라(memento mori)"라는 의미로 해석되고, 두개골이 그려진 그림을 바니타스화라고 한다. 즉, 인간이라는 존재는 누구나 죽음을 피할 수 없으니 헛되게 살지 말라는 뜻이다.

홀바인은 우리가 진정으로 알아야 할 가치는 단순히 보이는 것 너머에 있으며 노력하지 않으면 그것을 볼 수 없다고 말한다. 그리고 헛되지 않게 산다 해도 죽음 뒤에는 심판이 있을 테니 신의 말씀을 잊지 말라고 당부하기 위해, 왼편 가장 위쪽 구석 녹색 커튼 뒤에 반쯤 가려진 예수의 십자가상을 그려 넣어 구원의 이야기를 전한다.

1533년 이 그림은 드댕트빌의 폴리시성에 걸려 있었다. 초대받은 이들은 그림의 세밀함에 감탄하고, 발전하는 과학과 어지러운 시대에 대해 토론했을 것이다. 그러다 누군가가 포도주를 마시다 잔에 비친 해골 형태를 보고 놀라거나 그림 오른편에서 들어오다 두개골을 발견하고는 까무러쳤을지도 모르겠다. 그럴 때마다 드댕트빌은 크게 웃으며 두개골을 그린 이유에 대해 일장 연설을 했을 테고, 마지막에는 신께 감사하는 건배를 제안했을 것이다. 자기 과시는 시대에 따라 방법만 달랐을 뿐 늘 있었을 테니 말이다.

그림은 이후 프랑스에서 몇 사람의 소유를 거쳐 1890년 경매를 통해 다시 영국으로 돌아간다. 홀바인과 드댕트빌은 그림에 대한 기록을 남기지 않았다. 지금까지의 이야기도 20세기의 과학적 조사와 추론을 통해 추측한 내용일 뿐이다. 하지만 이 그림은 단순한 초상화를 넘어 16세기 영국과 유럽의 시대상을 읽을 수 있는 한 편의 서사시 같다.

만약 지금 나의 SNS에 한 장의 초상화를 업로드할 수 있다면 꼭 홀바인에게 한 점 부탁하고 싶다.

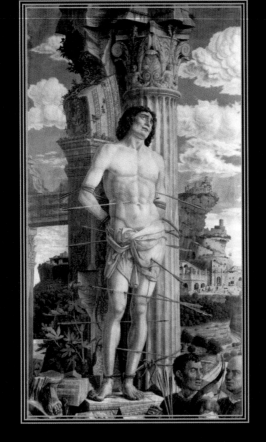

안드레아 만테냐, 〈성 세바스티아누스〉,
캔버스에 템페라, 255×140㎝, 1481년, 루브르 박물관

안드레아 만테냐,
〈성 세바스티아누스〉

�֎

우리는 산업 혁명 이후 과학이 눈부시게 발전한 시대에 살고 있지만, 아직도 세상 어딘가에는 코로나바이러스감염증-19를 방지하려고 소의 배설물을 몸에 바르는 이들이 있다. 중세 시대에도 흑사병에 걸리면 약초와 비감염자의 배설물을 섞어 환부에 바르는 민간요법이 유행했다. 그 때문에 수많은 사람이 더 빨리 죽었다. 그리고 아직 병에 걸리지 않은 사람들은 화살을 잔뜩 맞고 서 있는 남자의 그림이나 조각 앞에서 무릎을 꿇고 빌고 또 빌었다. 심리적 마스크 같은 역할을 했던 세바스티아누스 이야기다.

그림 속 세바스티아누스는 마을 밖 기둥에 묶여 화살에 맞은 채 괴로워하고 있다. 그의 발 왼쪽으로는 그의 마음을 닮은 부서진 조각이 놓여 있고, 오른쪽 밑으로는 궁수들이 임무를 마친 후 대수롭지 않다는 표정으로 돌아가고 있다. 그는 도대체 무슨 죄를 지었

기에 저렇게 많은 화살에 맞았을까?

세바스티아누스의 이야기는 1260년경 기독교 성인들의 이야기를 집대성한 야코부스 데 바라지네의 《황금 전설》에 자세히 기록돼 있다. 로마 제국 역사상 기독교를 가장 강력하게 박해한 디오클레티아누스 황제 시절, 세바스티아누스는 자신이 신자임을 숨기고 황제의 근위병이 된다. 박해받는 동료들을 돕기 위해 높은 자리에 올랐지만 결국 그의 선행이 황제에게 알려진다. 분노한 황제는 그의 옷을 벗기고 기둥에 묶은 다음 화살로 쏴 죽이라고 명령했고, 수많은 화살이 그의 몸에 꽂힌다. 그러나 신의 보살핌으로 화살이 급소를 피해 기적적으로 살아날 수 있었다. 하지만 깨어난 세바스티아누스는 도망가지 않고 며칠 후 궁전 계단에 나타나 기독교인들을 박해하는 황제를 비난한 후 스스로 순교의 길을 택한다. 화가 만테냐는 이렇게 숱한 화살에 맞았지만 신을 우러러보는 세바스티아누스의 모습을 그려낸다.

✤ 전염병을 피하기 위해 유행처럼 번진 그림

15세기 유럽에서는 세바스티아누스 성인의 인기가 높았다. 당시 유럽인들은 악마가 쏜 화살에 맞으면 전염병에 걸린다고 생각했는데, 세바스티아누스 성인은 화살에 맞고도 살아났으니 얼마나 신성한 존재로 여겨졌을지 짐작할 수 있다.

여기에 더욱 확신을 준 이야기가 다시 《황금 전설》에 기록돼 있다. 굼베르트(Gumbert) 왕 시절 이탈리아 전 지역에서 사람들이 흑사병으로 고통받고 있었다. 그러던 중 파비아에 세바스티아누스 성인을 기리는 제단이 세워지기 전에는 역병이 절대 수그러들지 않으리라는 계시가 나타났고, 체인스에 있는 성 베드로 교회에 그를 위한 제단을 세우자 역병이 즉시 사라졌다고 한다. 당시 유럽인들은 이 이야기를 듣고 가족과 친구가 전염병에 걸리지 않게 해달라고, 혹시 병에 걸려도 목숨만은 구할 수 있게 해달라고 세바스티아누스 성인의 조각이나 그림을 가까이 두고 기도했다.

세바스티아누스는 다른 이유로도 많이 그려졌다. 1453년 동로마 제국 멸망 후 많은 학자가 서유럽으로 넘어와 고대 그리스 철학

조반니 디파올로, 〈흑사병의 알레고리〉,
패널에 템페라, 43×28㎝, 1437년경, 베를린 공예 미술관

작자 미상, 〈여성으로 의인화된 흑사병〉,
프레스코화, 14세기경, 라보디유 성 안드레아 수도원

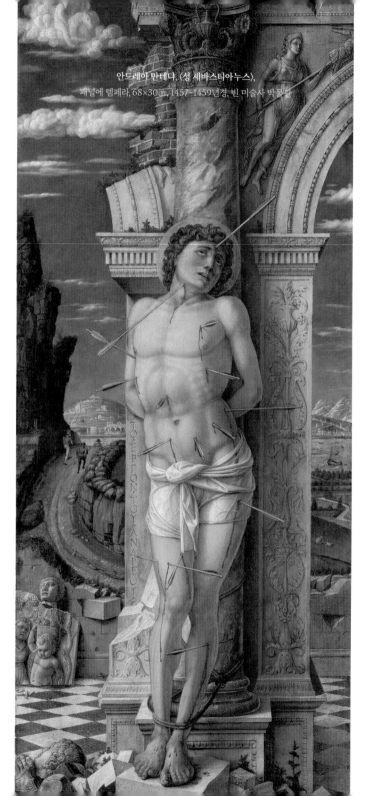

안드레아 만테냐, 〈성 세바스티아누스〉,
패널에 템페라, 68×30㎝, 1457~1459년경, 빈 미술사 박물관

과 의학 지식을 전한다. 이들의 영향으로 중세적 사고방식에서 벗어나는 르네상스 시대가 시작됐고 이때 발전한 해부학은 의사뿐 아니라 조각가, 화가들에게도 지대한 영향을 미친다. 특히 예술가들은 인체를 사실적이고 정밀하게 묘사하기 위해서 해부학을 연구했는데, 안드레아 만테냐 또한 이런 시류에 민감하게 반응했다.

세바스티아누스의 이야기는 인간의 누드화를 그리기에 더할 나위 없이 좋은 소재였다. 그림 속 세바스티아누스는 상체를 살짝 돌리고 한쪽 다리에 무게를 실어 완만한 S자를 그리는 콘트라포스토 자세를 취하며 단단한 인체의 이상적인 아름다움을 보여준다. 15세기 높은 명성을 얻은 만테냐는 세바스티아누스의 이야기를 비슷한 듯 다르게 즐겨 그렸는데, 현재는 세 점이 전해진다.

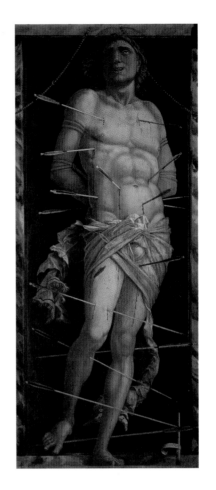

안드레아 만테냐, 〈성 세바스티아누스〉,
캔버스에 템페라, 213×95cm, 1506년경,
베네치아 카 도로

안드레아 만테냐는 이탈리아 북부 최고의 대학 도시 파도바에서 활동한 화가다. 11세가 되기 전 스승 스카르초네에게 교육받기 시작해 뛰어난 재능을 인정받아 17세의 이른 나이에 독립한다. 그는 스승의 가르침에 더해 파도바 최고의 조각가 도나텔로의 영향을 받아 자신의 그림에 조각적 특징을 많이 차용한다. 그의 명성은 나날이 높아져 만토바 공국의 궁정 화가로 임명돼 능력을 마음껏 발휘할 기회를 얻었고, 북이탈리아 르네상스 미술 발전에 크게 공헌한다. 특히 독일 르네상스의 아버지라 불리는 뒤러가 만테냐의 동판화 기법을 차용하는 등 많은 영향을 받은 것으로 유명하다.

만테냐의 대표작은 밀라노 브레라 미술관이 소장하고 있는 〈죽은 예수〉로 마치 죽음을 맞은 예수를 창밖에서 보는 듯한 착각이 들게 하는 작품이다. 관람자의 시선이 예수의 얼굴에 집중되도록 다리를 짧게 그린 단축법 구도가 가장 큰 특징이며, 당시 어떤 그림에서도 볼 수 없던 새로운 시점을 소개한다.

그의 독특한 시점은 두칼레 궁전 결혼의 방에 그린 원형 천장화에서도 볼 수 있다. 건물 천장에 실제 하늘이 펼쳐진 것같이 그린 후 '아래에서 위'라는 뜻을 가진 소토 인 수(sotto in su) 기법으로 천사와 사람들이 하늘에서 우리를 내려다보는 것 같은 느낌이 들게 연출했다.

그가 보여준 독특한 시선의 원근법을 배운 동료, 후배 화가들은

안드레아 만테냐, 〈죽은 예수〉,
캔버스에 템페라, 68×81㎝, 1483년경, 밀라노 브레라 미술관

신의 관점이 아닌 자신의 눈으로 세상을 바라보며 그림을 그리게 된다. 만테냐는 70세가 넘어 생의 마지막까지 작업을 이어갔고, 1506년 만토바 공국의 교회에서 영원히 잠든다. 16세기에 교회에 무덤을 가지는 영예를 얻은 화가는 만테냐가 유일했다. 그가 만토바와 후대 사람들에게 얼마나 존경받았는지 알 수 있는 대목이다.

안드레아 만테냐, 〈원형 천장화〉,
프레스코화, 지름 270㎝, 1465~1474년, 두칼레 궁전

흑사병에 관한 미신

중세 시대 흑사병과 관련해 또 다른 미신으로 고양이와 유대인 이야기가 있다. 중세 시대 흑사병으로 최소 7,500만 명에서 2억 명이 사망했을 것으로 추정하는데, 흑사병의 대표적인 감염 경로는 흑사병균을 가진 쥐의 피를 빨아 먹은 벼룩에게 물리는 것이었다.

중세 유럽에서는 쥐의 천적인 고양이를 마녀의 동물로 취급해 박해했기 때문에 병이 더 퍼졌다는 의견도 있다. 그런데 고양이를 박해하지 않던 유대인 마을에서는 병이 크게 번지지 않자, 유대인이 물에 독을 풀어 흑사병이 생겼다고 생각해 그들을 죽여 세상을 정화하자는 광풍이 불어 많은 유대인들이 어이없이 살해당하는 일도 있었다.

Nadeije Laneyrie-Dagen, Lire la Peinture Tome 1, Larousse, 2006

R. A. 스코티 저, 《사라진 미소》, 시사인북, 2010

Stéphane Guégan, Les chefs-d'oeuvre de la peinture à Orsay, Skira, 2011

Vincent Pomarède, Le Louvre toutes les peintures, Skira, 2012

Wouter van der Veen, Van Gogh, Écrits & pensées, Institut Van Gogh, 2013

가브리엘레 크레팔디 저, 하지은 역, 《낭만과 인상주의: 경계를 넘어 빛을 발하다》, 마로니에북스, 2010

고바야시 요리코, 구치키 유리코 공저, 최재혁 역, 《베르메르, 매혹의 비밀을 풀다》, 돌베개, 2005

에른스트 H. 곰브리치 저, 백승길, 이종승 역, 《서양 미술사》, 예경, 1997

김선지 저, 《싸우는 여성들의 미술사》, 은행나무, 2020

김영숙 저, 《바티칸 미술관에서 꼭 봐야 할 그림 100》, 휴머니스트, 2015

김진희 저, 《서양미술사의 그림 vs 그림》, 윌컴퍼니, 2016

김현화 저, 《현대미술의 여정》, 한길사, 2019

노성두 저, 《성화의 미소》, 아트북스, 2004

노성두, 이주헌 공저, 《노성두 이주헌의 명화읽기》, 한길아트, 2006

다니엘라 타라브라 저, 박나래 역, 《내셔널 갤러리》, 마로니에북스, 2007

다카시나 슈지 저, 신미원 역, 《예술과 패턴》, 눌와, 2003

데이비드 폰태너 저, 공민희 역 《상징의 모든 것》, 사람의무늬, 2011

로사 조르지 저, 권영진 역, 《성인 이야기, 명화를 만나다》, 예경, 2006

마리 로르 베르나다크, 폴 뒤 부셰 공저, 최경란 역, 《피카소》, 시공사, 1999

미셸 파스투로, 도미니크 시모네 공저, 고봉만 역, 《색의 인문학》, 미술문화, 2020

바우터르 반 데르 베인, 페터르 크나프 공저, 유예진 역, 《반 고흐, 마지막 70일》, 지식의숲, 2011

보라기네의 야코부스 저, 윤기향 역, 《황금전설》, 크리스천다이제스트, 2007

빈센트 반 고흐 저, 신성림 편, 《반 고흐, 영혼의 편지》, 예담, 2005

스테파노 추피 저, 김희정 역, 《사랑과 욕망, 그림으로 읽기》, 예경, 2011

스테파노 추피 저, 정은진 역, 《신약성서 명화를 만나다》, 예경, 2006

스테파노 추피 저, 서현주, 이화진 공역, 《천년의 그림여행》, 예경, 2005

시모나 바르탈레나 저, 임동현 역, 《오르세 미술관》, 마로니에북스, 2007

아베 긴야 저, 양억관 역, 《중세유럽산책》, 한길사, 2005

알레산드라 프레골렌트 저, 임동현 역, 《루브르 박물관》, 마로니에북스, 2007

알레산드로 베초시 저, 김교신 역, 《레오나르도 다 빈치》, 시공사, 2012

앙드레 모루아 저, 신용석 저, 《프랑스사》, 김영사, 2016

앙리 루아레트 저, 김경숙 역, 《드가》, 시공사, 1998

앙브루아즈 볼라르 저, 김용채 역, 《파리의 화상 볼라르》, 바다출판사, 2005

양정무 저, 《난생 처음 한번 공부하는 미술 이야기 5》, 사회평론, 2018

에드워드 루시스미스 저, 김금미 역, 《20세기 시각 예술》, 예경, 2002

윌 곰퍼츠 저, 김세진 역, 《발칙한 현대미술사》, 알에이치코리아, 2014

윤운중 저, 《윤운중의 유럽미술관 순례 1》, 모요사, 2013

윤운중 저, 《윤운중의 유럽미술관 순례 2》, 모요사, 2013

이지은 저, 《귀족의 시대 탐미의 발견》, 모요사, 2019

이지은 저, 《귀족의 은밀한 사생활》, 지안출판사, 2012

이지은 저, 《부르주아의 유쾌한 사생활》, 지안출판사, 2011

장 셀리에, 앙드레 셀리에 공저, 임영신 역, 《지도를 들고 떠나는 시간여행자의 유럽사》, 청어람미디
어, 2015

제니스 톰린슨 저, 이순령 역, 《스페인 회화》, 예경, 2002

조용진 저, 《서양화 읽는 법》, 사계절, 1997

조이한, 진중권 공저, 《조이한·진중권의 천천히 그림 읽기》, 웅진지식하우스, 1999

줄리 마네 저, 이숙연 역, 《인상주의, 빛나는 색채의 나날들》, 다빈치, 2002

진중권 저, 《진중권의 서양미술사 고전예술편》, 휴머니스트, 2008

진중권 저, 《춤추는 죽음 1》, 세종서적, 2008

질 네레 저, 문경자 역, 《페테르 파울 루벤스》, 마로니에북스, 2006

카롤린 마티유 등 저, 최인경 역, 《오르세미술관》, 지엔씨미디어, 2007

키아라 데 카포아 저, 김숙 역, 《구약성서 명화를 만나다》, 예경, 2006

토머스 불핀치 저, 박경미 역, 《그리스 로마 신화》, 혜원, 2011

팀 말로, 필 그랩스키, 필립 랜스 공저, 이보경 역, 《Great Artists: 세기를 빛낸 위대한 화가들》, 예
담, 2003

파스칼 보나푸 저, 김택 역, 《렘브란트》, 시공사, 1996

하요 뒤히팅 저, 이주영 역, 《어떻게 이해할까? 인상주의》, 미술문화, 2007

후스토 곤잘레스 저, 엄성옥 역, 《중세교회사》, 은성, 2012

아름답고 서늘한 명화 속 미스터리
기묘한 미술관

초판 1쇄 발행 2021년 9월 15일
초판 29쇄 발행 2024년 8월 30일

지은이 진병관
펴낸이 이경희

펴낸곳 빅피시
출판등록 2021년 4월 6일 제2021-000115호
주소 서울시 마포구 월드컵북로 402, KGIT 19층 1906호

ⓒ 진병관, 2021
ISBN 979-11-91825-08-4 03600

- 인쇄·제작 및 유통상의 파본 도서는 구입하신 서점에서 바꿔드립니다.
- 이 책의 전부 또는 일부 내용을 재사용하려면 반드시 사전에
 저작권자와 빅피시의 서면 동의를 받아야 합니다.
- 빅피시는 여러분의 소중한 원고를 기다립니다. bigfish@thebigfish.kr